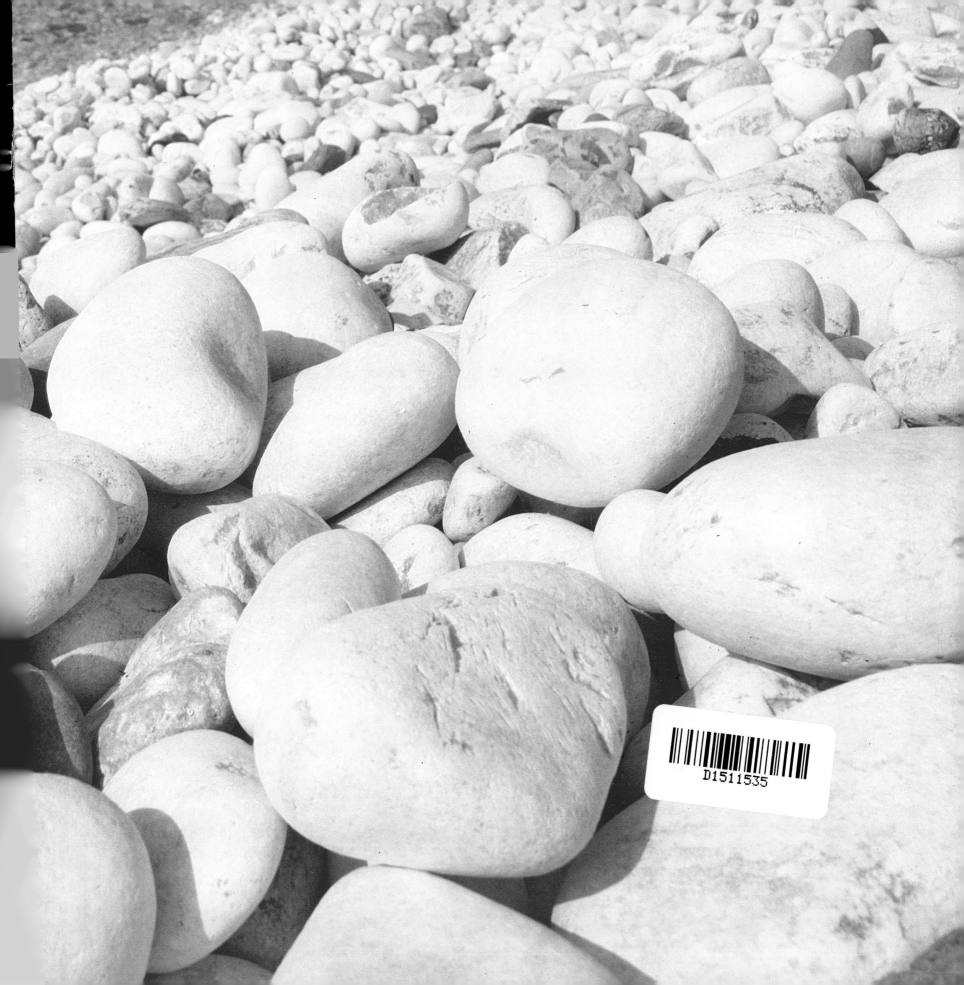

ΘΕΑ ΣΤΟ ΑΙΓΑΙΟ

ΠΡΟΣΩΠΟ ΚΑΙ ΨΥΧΗ ΤΗΣ ΓΕΝΕΘΛΙΑΣ ΘΑΛΑΣΣΑΣ

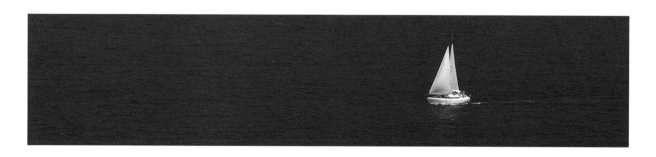

VIEW TO THE AEGEAN SEA

FACE AND SOUL OF THE NATAL SEA

Νίκος Δεσύλλας

ΘΕΑ ΣΤΟ ΑΙΓΑΙΟ

ΠΡΟΣΩΠΟ ΚΑΙ ΨΥΧΗ ΤΗΣ ΓΕΝΕΘΛΙΑΣ ΘΑΛΑΣΣΑΣ

Nikos Desyllas

VIEW TO THE AEGEAN SEA

FACE AND SOUL OF THE NATAL SEA

SYNOLO

Εισαγωγή, Ανθολόγιο, Σχόλια: Ματθαίος Μουντές
Introduction, Anthology, Comments: Matthaios Mountes

Καλλιτεχνική επιμέλεια: Μαρία Καρατάσσου
Art editor: Maria Karatassou

ΕΚΔΟΣΕΙΣ ΣΥΝΟΛΟ / SYNOLO PUBLICATIONS

ΠΕΡΙΕΧΟΜΕΝΑ

CONTENTS

ΤΟ ΑΙΓΑΙΟ, ΡΙΖΑ ΚΑΙ ΔΙΑΡΚΕΙΑ
Μικρή εισαγωγή

Σαράντα αἰῶνες κυκλοφορεῖ μέσα στίς φλέβες μας τό Αἰγαῖο Πέλαγος. Ἴδιο τό αἷμα, πού μᾶς συντηρεῖ καί μᾶς συγκλονίζει. Βουΐζει στ' αὐτιά μας καί στή μνήμη μας, μᾶς περιβρέχει μέ τήν ἁρμύρα του, μᾶς νανουρίζει στήν κούνια καί μᾶς μοιρολογᾶ μέ τό μοιρολόι τῶν κυμάτων. Ποτίζεται ἀπό τίς βροχές καί τά δάκρυά μας καί γίνεται πιό βαθύ, παίρνοντας κάτι ἀπό τό μυστήριο τῆς ψυχῆς μας τῆς ἀντιφατικῆς, πού μίσησε, ἀγάπησε, πίστεψε, ἀρνήθηκε, δολοφονήθηκε, αὐτοκτόνησε, πέθανε εἰρηνικά, ἀναστήθηκε. Τά σπίτια μας εἶναι κτισμένα στ' ἀκρογιάλια τοῦ Αἰγαίου, τά δένδρα μας τά φυτέψαμε πάνω στα βράχια του.

Τά παιδιά μας τά κάμαμε καραβοκύρηδες καί γεμιτζῆδες, γιατί ἀκούσαμε τό δικό του κάλεσμα. Τά τραγούδια μας βαφτίστηκαν στόν ἀφρό του καί τά τροπάριά μας συνθέτουν τήν ἀκατάπαυστη ἱερή ἀκολουθία του. Ὁ ἥλιος ὁ πρῶτος τοῦ Ἐλύτη καί τό μοιρολόι τῆς φώκιας τοῦ κυρ-Ἀλέξανδρου Παπαδιαμάντη, ἀναδύονται μέσα ἀπό τούς ἤχους τῶν μελτεμιῶν, καθώς ταλαιπωροῦν ἡδονικά τίς ἐλιές, τίς συκιές καί τά κυπαρίσσια μας. Μέσα στήν ἑλληνική μας μνήμη, τό Αἰγαῖο πλάθει καί τονίζει τόν χαρακτήρα μας, τή λαλιά μας, λαξεύει τά ἰδανικά καί τά ὄνειρα.

Ἡ καρδιά μας εἶναι ἕνα μικρό μόριο αἰγαιοπελαγίτικης δροσιᾶς, τήν ὥρα τοῦ Αὐγούστου, πού τό φεγγάρι ἁγιάζει τήν ἐπιφάνεια τῶν νερῶν.

Μιά βιολογική ὁρμή δένει τή νοσταλγία μέ τήν προσμονή μας, νά τό ταξιδέψουμε τοῦτο τό γενέθλιο Αἰγαῖο, νά τό περπατήσουμε ἐπί πτερύγων ἀνέμων, νά τό κεντήσουμε μέ τραγούδι καί ἑσπερινές ἐπάρσεις, νά τό μυρίσουμε πρίν μᾶς τό βρωμίσουν ὁλότελα, νά τό ὑμνήσουμε, προτοῦ ἡ φωνή μας γίνει ἀκατάλληλη γιά τραγούδι.

> Βάρκα θέλω ν' ἁρματώσω
> μέ σαρανταδυό κουπιά
> καί μ' ἑξήντα παλληκάρια
> νά σέ κλέψω μιά βραδυά.

Ἄς ἀγαπήσουμε τήν ἀπεραντοσύνη του, πού τή φυλάνε τά βράχια μας. Οἱ φτέρνες μας ἄς ἑνωθοῦνε μέ τό ἁλάτι καί τό λίγο χῶμα μας. Ἁρματώνοντας βάρκα ἤ μπομπάρδα, τρεχαντηράκι ἤ καραβόσκαρο γερό, ἄς ἀλετρίσουμε τούς ἀγρούς τῶν κυμάτων του. Στά μικρά ἀπάνεμα λιμανάκια, ἄς φιλήσουμε τά χέρια τῶν μανάδων μας, ἄς ἀφουγκραστοῦμε τόν καημό τῆς ἀρραβωνιαστικιᾶς, ἄς ψάλλουμε μέ τό γέρο-λεβίτη τήν Παράκληση στήν Παναγία Θεοτόκο. Βότσαλα δροσερά καί πολύχρωμα, ἀγκάθια καί βασιλικά, φραγκόσυκα καί σταφύλια ροζακιά, ἄς γίνει γιά λίγο ἡ ἀκριβή περιουσία μας.

Τρίζουν κάτω ἀπό τά γυμνά μας πόδια τά χαλίκια τοῦ γιαλοῦ κι ἐρεθίζουν τή μνήμη μας γιά νά ἀναστήσει τήν τοιχογραφία τοῦ Αἰγαίου. Εἶναι μιά τοιχογραφία ξεθωριασμένη σέ πολλές μεριές ἀκρωτηριασμένη, σπαραγμένη. Μόνο πού τά σπαράγματά της μᾶς μιλοῦν μέ τρόπο συγκλονιστικό. Μᾶς γοητεύουν μέ τήν ὀμορφιά τῶν φράσεων, μέ τά κατορθώματα τῆς σμίλης, μέ τή μυστική ὑποβολή τοῦ στοχασμοῦ.

Οἱ ἑρμηνεῖες τοῦ σύμπαντος ξεκινοῦν ἀπό τά παράλια τῆς Ἰωνίας καί ὑψώνουν τήν οἰκουμενική σκέψη στήν πιό καθαρή οὐσία τῆς γνώσης καί τῆς ζωῆς. Δαμάζουν τίς ψυχικές δυνάμεις καί διαλάμπουν μέσα σ' ἕναν πολιτιστικό καί πνευματικό ὁρίζοντα πού ὅμοιό του δέ γνώρισε ποτέ ὁ κόσμος.

THE AEGEAN, ROOT AND DURATION
A brief introduction

For forty centuries, the Aegean Sea has flown in our veins. Just like the blood that preserves and makes us shudder. It roars in our ears and our memories, sprinkles us with its brine, lulls us in our cradle and laments for us with the laments of waves. It gets soaked with the rains and our tears and becomes deeper, taking something from the mystery of our contradictory souls which have hated, loved, believed, denied, stabbed, committed suicide, died peacefully, and been resurrected. Our houses are built on the seashores of the Aegean Sea; we have planted our trees on its rocks.

We 've made our children ship-captains and sailors because we 've heard it calling. Our songs have been steeped in its foam and our church hymns compose its incessant holy liturgy. Elytis' Sun the First and Kyr- Alexandros Papadiamantis' Seal's Lament rise from within the sounds of the seawinds as they torment the olive trees, the fig trees, and our cypress trees with delight. In our Greek memory, the Aegean molds and emphasizes our character, our speech, and carves our ideals and our dreams.

Our hearts are a tiny dew drop of Aegean Sea in August, when the moon sanctifies the surface of the waters. A biological force binds our nostalgia with our expectation to travel through this ancestral Aegean, to walk on it on wings of winds, embroider it with songs and night exhaltations, breathe its fragrance before it becomes soiled, and sing songs to it, before our voices become unfit for singing.

I want to arm a boat
with forty two oars
and sixty brave lads
and take you away one night.

Let us love its infinitude, guarded by our rocks. Let our heels become one with our salt and our sparce earth. Arming a boat, or a schooner or strong caique, let us plow the field of waves. In the small windless harbors let us kiss the hands of our mothers and listen carefully to their longings; and let us sing along with the old priest the Hymn of Imploration to the Holy Virgin, Mother of God. Let cool and multi-colored pebbles, thorns and basil plants, prickly pears and rose-colored grapes become for a while our precious possessions.

Sea pebbles rattled beneath our bare feet and stirred our memory to resurrect the fresco of the Aegean. It is a fresco which has faded in many places, maimed, torn to pieces. Only its fragments talk to us in a way that awes us. They charm us with the beauty of their expressions, the achievements of the chisel, the mystical suggestion of thought.

The interpretations of the universe start at the seashores of Ionia and then raise universal thinking into the purest essence of knowledge and life. They tame conflicting psychic forces and shine brightly in a cultural and intellectual horizon, the like of which the world has never known.

The Aegean, root and flower of a very old faith, marks the fruition of the noblest pursuits of man's spirit.

The Aegean, transcending the boundaries of the ancient world and history, has illuminated the peaks and ravines of the Earth and has prepared the moral and spirtual path of modern man.

Τό Αἰγαῖο ρίζα καί ἀνθός μιᾶς πανάρχαιης πίστης στάθηκε ἡ παρηγοριά γιά τίς εὐγενικότερες ἀξιώσεις τῆς ψυχῆς τῶν ἀνθρώπων.

Τό Αἰγαῖο ξεπερνώντας τά ὅρια τοῦ ἀρχαίου κόσμου καί τῆς ἱστορίας φώτισε τίς κορφές καί τά φαράγγια τῆς γῆς καί προετοίμασε τόν ἠθικό καί πνευματικό δρόμο τοῦ νεώτερου ἀνθρώπου.

Ἔτσι προβάλλει πάντα μπροστά στά θαμπωμένα μάτια μας σάν ἕνας χλωρός, ἀπέραντος ἀνθώνας ποίησης καί ζωῆς. Μᾶς προτείνει τήν πιό ἀγαπημένη ἀναζήτηση καί δίψα ὅπως τῆς πίστης, τῆς πατρίδας καί τοῦ ὀνείρου. Ὅλα μέσα στό Αἰγαῖο γεννιοῦνται ἀπό τή θεϊκή οὐσία τοῦ παντός. Ἐδῶ βλάστησαν τά ἔπη καί οἱ λυρικοί στίχοι κι ἀνθίσανε ὁ ἀνθρωπισμός, ἡ λαχτάρα τῆς περιπέτειας, ἡ ἀέναη ἀναζήτηση τῆς ἀλήθειας.

Οὐρανός καί θάλασσα θεμελίωσαν τήν τρυφερή καί ἀμείλιχτη ἰδιοσυγκρασία τῶν θαλασσοπόρων καί τῶν στοχαστῶν. Δυνάμωσαν τά εὐγενικά ἤθη καί τίς ὁρμές καί τούς πόθους τῆς Παιδείας.

Ὁ ἑλληνικός πολιτισμός ἀπό ἐδῶ ξεκίνησε δίνοντας πλούσιες καί δυναμικές τίς συνέπειές του μέχρι τίς μέρες μας.

Ὁ ἄνθρωπος τοῦ Αἰγαίου στάθηκε πάντα ἀπέναντι στή θάλασσά του ὄρθιος, φωτεινός, σταθερός. Δάμασε τήν προσωπική του μοίρα, ὀμορφαίνοντάς την, ὅπως δάμασε ἀπό τά πανάρχαια χρόνια τόν ἀγριεμενό πόντο.

Ἕνας ὕμνος ἀνεβαίνει, ἀπό τίς ἀκρογιαλιές πρός τίς πλαγιές καί τά βράχια. Καβατζάρει στεριές καί ἀκρωτήρια καί ἀνθίζει πάνω στά μάτια τῶν θαλασσινῶν.

Ἡ ἀναγνώριση τῆς προσφορᾶς τοῦ Αἰγαίου στόν παγκόσμιο πολιτισμό ἦρθε ἀπό νωρίς. Γιατί αὐτή ἡ θάλασσα σκόρπισε μέσα στίς ψυχές καί τά κορμιά ἕνα ἰδιαίτερο φῶς.

Αὐτό τό φῶς τό βυζάξαμε καί ἐμεῖς μαζί μέ τό μητρικό γάλα. Ἀπό τόν Ὅμηρο ὥς τόν τελευταῖο θαλασσομάχο μέ τά χελωνόπετσα χέρια θά δοῦμε νά φυσομανᾶ τό ἴδιο, ἀνικανοποίητο πάθος τῆς περιπέτειας, τοῦ ἔρωτα, τῆς ζωῆς. Ἡ λυρική ποίηση τοῦ Αἰγαίου, ἀπό τόν Ἀρχίλοχο ὥς τόν Ἐλύτη κι ἀπό τή Σαπφώ ὥς τόν Ἀλέξανδρο Παπαδιαμάντη εἶναι ἕνας ἄνεμος πού ὀργώνει τρεῖς χιλιάδες χρόνια τώρα τούς ἀγρούς τῶν κυμάτων.

Κι αὐτός ὁ ἄνεμος γίνεται ἔκφραση μυστικῆς ζωῆς, ἱστορία καί τραγούδι. Τό Αἰγαῖο εἶναι ἡ μητέρα τοῦ ἀρχέγονου καί τοῦ πιό σύγχρονου λυρισμοῦ. Συγκερνᾶ ρωμαλέα καί γόνιμα τίς ἐποχές καί τούς αἰῶνες, τήν ποίηση, τήν ἐπιστήμη, τήν τέχνη καί τήν ἑρμηνεία τῶν θεϊκῶν καί τῶν ἀνθρώπινων περιστατικῶν.

Καί τώρα καταθέτω τήν ταπεινή ὁμολογία πίστης στήν γενέθλια θάλασσα:

Πιστεύω στό Αἰγαῖο καί στό ὑπερούσιο φῶς πού μέ γαλούχησε. Πιστεύω στή θαυμαστή του βλάστηση πού ἀπό μιά ρίζα ἁλμυρή ἁπλώθηκε καί σκίασε τήν οἰκουμένη. Πιστεύω στήν ἐλευθερία καί τή δημοκρατία πού μέ δίδαξε. Πιστεύω στόν τρυφερό νεανικό ἔρωτα πού φύσηξε τά στήθια μου κάποτε.

Τό πιστεύω καί τό ἀγαπῶ ὑμνώντας το γιά τή χαρά καί τά πένθη, γιά τά ἔπη καί τά μοιρολόγια, γιά τίς μπουνάτσες καί τίς φουρτοῦνες του.

Γίνομαι κόκκος φωτός ἀπό τό φῶς του, φεγγαρολούζομαι στά σταυροδρόμια του, σταυροκοπιέμαι στά ξωκκλήσια του. Δέομαί του νά μᾶς φωτίζει καί νά μᾶς παρηγορεῖ. Ἄξιον ἐστί, τό φῶς τοῦ Αἰγαίου.

ΜΑΤΘΑΙΟΣ ΜΟΥΝΤΕΣ

Thus it appears always before our dazzled eyes like a fresh, boundless blooming field of poetry and life. It suggests to us the most beloved quest and thirst for faith, motherland and dreams. All with things in the Aegean are born the divine essence of the universe. Here, epic poetry, lyric poetry, humanism, the longing for adventure, and the endless quest for truth has bloomed.

The sky and sea have placed the foundation for the tender and implacable idiosycracies of the seafarers and thinkers. Here the noble ethos, force, and passion for education grew strong.

Here, Greek civilization began, offering its rich and dynamic expression to the present day.

The Aegean man has stood by its sea, always upright, luminous, and firm.

He tamed his personal destiny, making it more beautiful, just as he tamed the fierce sea since ancient times.

A hymn rises from the seashores towards the hillsides and the rocks. It steers by lands and promontories and blossoms in the eyes of seamen.

The profound contribution of the Aegean to world civilization was soon recognized. Because this sea has spread a special light within our souls and bodies.

We have also nursed this light along with our mother's milk. From Homer to the last seafarer with tortoise-like hands, we will see the same, unfulfilled passion for adventure, love, and life. The lyric poetry of the Aegean, from Archilochos to Elytis and from Sappho to Alexandros Papadiamantis is a wind plowing through the fields of the waves for more than three thousand years.

And this wind becomes an expression of a mystical life, of history and song. The Aegean is the mother of both a primeval and a most modern robust lyricism which unites the seasons and the ages - poetry, science, art, with force and fertility and the interpretation of divine and human events. And now I lay down my humble confession of faith to the ancestral sea:

I believe in the Aegean and the trans-substantiated light in which it nursed me. I believe in its miraculous blossoming that spread from a salty root and cast its shadow over the whole earth. I believe in the liberty and democracy in which it taught me. I believe in the tender, youthful love which it blew into my chest once.

I believe and love singing hymns to it for its joys and sorrows, for its epics and laments, for its calm and storms.
I become a speck of light from its light; I bathe in moonlight in its crossroads; I make the sign of the cross in its chapels. I pray that it may illuminate and console us. Worthy it is, the light of the Aegean.

MATTHAIOS MOUNTES

Επίμετρο

ΒΥΖΑΝΤΙΝΟΣ ΕΣΠΕΡΙΝΟΣ ΣΤΟ ΑΙΓΑΙΟ

Ὁ τόπος μου εἶναι ὅλο μυστικά καί ὅλο ἀπειλές. Ἡ ἱστορία μέ μεγάλες δρασκελιές ἀρχίζει ἐδῶ καί στόν ἄλλο χῶρο ἀμέσως φεύγει. Μέ τόν ἥλιο καί τή σκιά, τό λόγο καί τή σιωπή κατά πρόσωπο. Μοῦ ἀποκαλύπτει συνεχῶς τήν αἰωνιότητα. Τί λέει μέσα στόν ὕπνο της ἡ ἱστορία; Ταπεινή εὐτυχία, πληγή καί γεύση τοῦ ἱερατικοῦ. Μικροί φεγγίτες πού σοῦ ἐπιτρέπουν νά βλέπεις μόνο τό γαλάζιο. Τοῖχοι πού ἀπορροφήσανε σάν σφουγγάρι ὅλη τήν ἀνθρώπινη ἀγωνία καί τήν κατάνυξη.

Ἀπό τά βάθη τῶν καιρῶν ἦχοι σημάντρων καί καμπάνας: ὁ Κύριός μου καί ὁ Θεός μου! Κεριά πού μέ τούς μικρούς τους σταλαγμούς κολλοῦνε στά ψαλτικά βιβλία καί στά ἄμφια: Κύριε, ἐκέκραξα πρός Σέ, εἰσάκουσόν μου! Εἰσάκουσόν μου, Κύριε! Ἀδύναμο καί ἀραιωμένο τό παρελθόν ἐνισχύεται κάτω ἀπό τούς θόλους τῆς Νέας Μονῆς, στόν Ἀνάβατο, στούς Ἁγίους Ἀποστόλους καί στήν Κρήνα. Κοντά στή θεμελιώδη ἀλήθεια τῆς προσευχῆς, τό σκάνδαλο τοῦ Θεοῦ. Αὐτοκρατορικοί βηματισμοί καί φτερουγίσματα δικέφαλων ἀετῶν καί ἕνα γυμνό παιδί κατάχαμα στόν ὀμφαλό τῆς ἐκκλησιᾶς νά προφητεύει. Στό σκοτεινό λιμάνι οἱ φτερωτοί δρόμωνες μᾶς φέρνουν νέα ἀπό τή Βασιλεύουσα. Τά πανιά τους φουσκώνανε στό ταξίδι λές καί ἀνυπομονούσανε νά ξεφορτώσουν στό νησί φωνές παιδιῶν καί ἀγγέλων γιά ν' ἀνασάνουνε πιό γρήγορα τήν εὐωδιά τοῦ σκίνου. Θυμίαμα στή θυσία τῶν ἀποστάσεων, τραγούδι στίς γωνιές τῶν κυκλικῶν ὁριζόντων: ἐν τῷ κεκραγέναι με πρός Σέ, εἰσάκουσόν μου, Κύριε! Θἄθελα νά ξαναβρεθῶ στά βυζαντινά δειλινά, τούς ἑσπερινούς ἐκείνης τῆς πορφυρῆς δύσης. Μέ σταυρούς κι ἐξαπτέρυγα καί λιβανωτούς ἀπ' τά βουνά μέχρι τά πέλαγα.

Ἡ μνήμη μας εἶναι ἕνα σφυρί στά χέρια τῆς ὀδύνης. Συντρίβει τίς μικρές μας βεβαιότητες καί ἀφήνει μόνο τά συντρίμμια ἀπό τίς λατρεμένες ὑπάρξεις τῶν μητέρων. Οἱ κυριαρχικές ἀξίες τῆς ζωῆς καί τοῦ θανάτου μᾶς γεμίζουν μέ ρίγος καί καημό. Τό φῶς τοῦ ἑσπερινοῦ μᾶς σχεδιάζει ἀπόψε τά ὅρια τοῦ ἐφικτοῦ καί τοῦ ἀνέφικτου, τήν αἰνιγματική ἀρχή τοῦ βέβαιου τέλους. Μυστικές ἐνοράσεις μέ λιγοστό φῶς ἀγάπης κινοῦνται στίς τοιχογραφίες καί στά ψηφιδωτά. Στίς εἰκόνες τῶν τέμπλων βρίσκεται ἡ ἀναζήτηση καί ἡ ἐξήγηση τῶν ἐπουρανίων καί τῶν ἐπίγειων μυστικῶν. Ἡ ἀποκάλυψη τῆς γυμνότητας τοῦ Θεοῦ ἀνοίγει τήν ἄβυσσο τῆς πτώσης. Ὑπακούω στίς ἐντολές καί στίς ἑρμηνεῖες τῆς ἄσκησης. Μέ τόν μέσα σπαραγμό μέ συνδέει ἕνας οὐράνιος κρίκος. Βυζαντινοί στρατηγοί καί μακρυγένηδες ὅσιοι, Μητέρες τῆς θλίψης, Γλυκοφιλοῦσες τῆς παρηγοριᾶς, μάρτυρες καί ἀναχωρητές καί στηλίτες, ἕνας μεγάλος ποταμός ταπεινωσύνης καί τρυφερότητας. Τά χρειάζομαι ὅλα αὐτά, ἐγώ, ὁ γιός τοῦ αἰῶνος τοῦ σκότους, τούτη τήν ὥρα τῆς δοκιμασίας. Μέσα στήν στέρνα τῆς Νέας Μονῆς, στό σκοτάδι καί στήν ὑγρασία, βαπτίζω ἀνακατεμένα τά κοντινά καί τά μακρινά ὁράματα καί συνεχίζω: Φῶς ἱλαρόν, ἁγίας δόξης, ἀθανάτου πατρός, οὐρανίου, ἁγίου, μάκαρος...

Ὁ βυζαντινός ἑσπερινός στή Χίο βρίσκεται ἀλλοῦ. Μέσα στήν ποίηση πού δέν γράφτηκε, στήν ἀντανάκλαση τοῦ οὐρανοῦ, στήν μυστική σχέση τοῦ νεροῦ καί τοῦ ἄνθους. Στόν ἄνεμο τῆς θάλασσας πού σαρώνει τίς ἀκτές τῆς Ἰωνίας, στίς γκρεμισμένες βίγλες καί στά κυπαρίσσια, στίς ἀθώρητες γραφές, πού μυρμηκιάζουν πάνω στά καμπαναριά.

Λέξεις στρογγυλές σάν κιτρολέμονα θά μοσχοβολήσουν μιά μέρα στό κέντρο μιᾶς σελίδας καί ὁλόκληρη ἡ ψυχή μας θά συμμαζώνεται γιά νά τίς ἀποκρυπτογραφήσει.

Τώρα οἱ ἱεροί ἴσκιοι τῶν παλατιῶν καί τῶν μοναστηριῶν κουρνιάζουν στήν ἐγκαταλειμμένη ζωή τοῦ ὕπνου. Θά τούς ξυπνήσω μέ ἕνα νανούρισμα τῆς μάννας μου κι ἕνα τροπάρι. Μέ τό πρῶτο ἀστέρι

BYZANTINE VESPERS ON AEGEAN SEA

My land is full of secrets, full of threats. History, with big strides, begins here and starts out for other parts at once, with sun and shade, with speech and silence face to face. It constantly reveals eternity to me. What does history tell in its sleep? Humble happiness, wound and taste of the sacred; small skylights that allow you to see only the blue. Walls which have absorbed like sponges all human anguish and devotion.

Through the depths of time, we hear the sounds of gongs and bells: My Lord and my God! Candles whose drops stick on hymn books and vestments: Lord, I have cried out on to You, listen to me! Listen to me, O Lord! The past, powerless and faint, is strengthened beneath the domes of Nea Mone, the Abaton, the Holy Apostles and Krena. Beside the fundamental truth of prayer, the scandal of God. Emperial footsteps and flutterings of two-headed eagles and a naked child lying right at the nave of the church praying. In the dark harbor, the winged schooners bring us news from the Queen City. Their sails billow in the voyage, full of impatience to unload on the island; voices of children and angels, anxious to breathe as soon as possible the fragrance of mastictrees. It is incense to the sacrifice of distances, a song to the corners of circular horizons: In my crying to You, listen to me, O Lord! I wish I could be again at the Byzantine sunsets, at the vespers of those crimson sunsets, with crosses and icons of cherubs and incense from the mountains down to the open seas.

Our memory is a hammer in the hands of pain. It crushes our little certainties and leaves untouched only the fragments of adored existences of mothers. The overpowering values of life and death fill us with shuddering and longing. Tonight, the light of vespers delineates for us the boundaries of the attainable and unattainable, the enigmatic beginning of a certain end. Mystical visions with the faint light of love stir on the frescoes and the mosaics. In the icons of the iconostasis lies the quest and the explanation of heavenly and earthly secrets. The revelation of God's nudity reveals the abyss of the fall. I obey the orders and interpretation of religious practice. A heavenly ring connects me with my inner suffering. Byzantine generals and long-bearded saints, Mothers of Sorrows, Sweet-Kissing Virgins of Consolation, martyrs and anchorites and stylites - a big river of humility and tenderness. At this hour of trial, I need all this, I, the son of the eon of darkness. In the cistern of Nea Mone, in its darkness and dampness, I baptize my distant and recent visions mixed together and I continue: Tranquil Light, of holy glory, of an immortal, heavenly, sacred, Holy Father...

The Vespers on Chios exist somewhere else: in the unwritten poetry, in the reflection of the sky, in the mystical relation of water and flower, in the wind of the sea that sweeps over Ionia, in the wrecked watch-posts and the cypress-trees, in the invisible writings crawling like ants on the belfries.

Round words like citrons will shed their fragrance some day in the center of a page and our whole soul will gather there to decipher them.

Now the sacred shadows of palaces and monasteries perch in the abandoned life of sleep. I'll wake them up with a lullaby of my mother and a holy hymn, when the first star of heavens cracks at the eyebrow of evening, and with thought and devotion I'll cry: Listen to me! Attend to the voice of my imploration!

God's wind stirs over our ecstatic prayer. It offers us a shocking answer that vespers can continue:

τ' οὐρανοῦ στό φρύδι τῆς ἑσπέρας. Μέ τή σκέψη καί τή δέηση: Εἰσάκουσόν μου! Πρόσχες τῆ φωνῆ τῆς δεήσεώς μου!

Ὁ ἄνεμος τοῦ Θεοῦ σαλεύει πάνω στήν ἐκστατική μας παράκληση. Μᾶς δίνει μιά συγκλονιστική ἀπάντηση πώς ὁ ἑσπερινός μπορεῖ νά προχωρήσει: Ἔτι καί ἔτι, ἐν εἰρήνη δεηθῶμεν! Κυρία τῶν οἰκτιρμῶν, σέ κοιτάζω στά μάτια γιά νά βρῶ ἐκεῖ τόν ἥλιο. Ἡ ψυχή μου ἐνσωματώνεται μέ τήν ἱστορία. Προσηλώνομαι στό κόκκινο τῆς πληγῆς σου πού τήν ἄνοιξαν τά ἑφτά σπαθιά τοῦ θανάτου. Σέ ἀγγίζω, σέ κατοικῶ. Ζῶ μέ τ' ἀγριοπερίστερα τοῦ θόλου σου: Πληρώσωμεν τήν δέησιν ἡμῶν! Εἶμαι κλεισμένος μά ἱερός μέσα στόν ἑσπερινό σου. Ἕνα μικρό κομμάτι φῶς, ἕνα γήινο φῶς, ἕνα πήλινο φῶς προσφερμένο στήν σεπτή ἀχιβάδα τοῦ προσκυνήματός σου. Ἐδῶ στό νησί μου, πλάι στή θάλασσα, ξαναγίνομαι ὁ μικρός ἀναγνώστης τῶν θαυμασίων σου, σέ ὑμνῶ, σέ ὑπερασπίζομαι μέ τήν ἀθωότητά μου τήν σπαταλημένη στούς ἀνάποδους καιρούς. Σέ δοξάζω στόν μυστικό μου ἑσπερινό. Ἡ παρουσία σου γέμισε τό χῶρο τοῦ κατοικητηρίου σου. Μέσα σ' αὐτό τό σύθαμπο. Σ' αὐτόν τόν ἀλλόκοτον ἑσπερινό μέ τό τυπικό τῶν βυζαντινῶν θρύλων! Εὐλόγησε τήν τόλμη μου. Παρηγορήτισσα. Ἦρθα μέ τούς βυζαντινούς πατέρες μου νά σέ ἀνυμνήσω μέ τά ὀνόματα πού σοῦ ταιριάζουν. Γιά νά γευτῶ τό ἅγιο γάλα σου καί νά ἀναβρύσει ζωντανή ἡ φωνή μου ἡ δοξολογική. Εἶμαι ἕνας ἄνθρωπος τῆς στάχτης καί τῆς ἁρμύρας καί τοῦ καημοῦ. Σοῦ παραδίνομαι. Νῦν ἀπολύεις!

ΜΑΤΘΑΙΟΣ ΜΟΥΝΤΕΣ

Υ.Γ.
Ὁ ἑσπερινός μέ τή βυζαντινή ὑποβολή τοποθετήθηκε στό αἰγαιοπελαγίτικο νησί τῆς Χίου, γιά λόγους καθαρά ὑποκειμενικούς. Ὅμως ὁ ἴδιος ἑσπερινός, τήν ἴδια ὥρα τοῦ σύθαμπου, τελεῖται σ' ὁλόκληρη τήν ἱερή ἐπικράτεια τῆς ὀρθόδοξης θαλασσινῆς μνήμης. Ἀπό τόν ἁγιώτυμο Ἄθω κι' ὥς τήν Πάτμο κι' ἀπό τήν Σκιάθο τοῦ κύρ Ἀλέξανδρου Παπαδιαμάντη ὥς τό Ἀϊβαλί τοῦ κύρ Φώτη Κόντογλου. Ἔτσι σχηματίζεται ὁ νοητός σταυρός τῆς αἰγαιοπελαγίτικης κληρονομιᾶς. Εἶναι ἕνα τρυφερό παρόν, τυλιγμένο στήν ὑποβολή τῶν θρύλων κι' ἕνα λυτρωτικό αἴσθημα ποτισμένο ἀπό δάκρυα καί κρασί καί ροδόσταμο. Ὁ ἑσπερινός τοῦ Αἰγαίου τροφοδοτεῖται κάθε δειλινό μ' ἕνα φῶς ὑπερούσιο, τό φῶς τῆς ἀγάπης καί τῆς ἀνάκλησης ἀπ' τόν καιρό.

Μ.Μ.

Still and still more, in peace let us pray! Lady of compassion, I stare into your eyes to find the sun there. My soul unites with history. I transfix my eyes upon the red of your wound opened by the swords of death. I touch You, dwell in You. I live with the wild pigeons of Your dome: Let us fulfill our prayer! I am enclosed in your vespers, yet I am holy: a tiny morsel of light, an earthly light, a light of clay, offered to Your venerable shell of Your worship. Here, on my island, beside the sea, I become again the little reader of Your marvels, sing hymns to You, and defend You with my innocence wasted in our adverse times. I glorify You in my mystical vespers. Your presence has filled the space of Your habitation. In this hour of dusk, in these strange vespers according to the canon of Byzantine legends, bless my daring, Mother of Consolation. I have come with my Byzantine fathers to sing hymns to You, with names becoming to You, and taste Your sacred milk so that my live voice of praise may gush forth. I am a man of ashes, brine, and longing. I offer myself to You. Now I may depart!

<div align="right">MATTHAIOS MOUNTES</div>

P.S.

For purely personal reasons the vespers in Byzantine allusions were placed on Chios, an Aegean Sea island. Yet, the same vespers at the same time of dusk were officiated throughout the sacred domain of the sea-memory of Orthodox church. From Athos with its sacred name to Patmos and from Skiathos of Alexandros Papadiamantis to Aivali of Photis Kontoglou. That is how the intelligible cross of our Aegean sea heritage is formed. It is a tender present vested in the suggestion of legends and a redemptive feeling permeated by tears, wine and rose-water. The vespers of the Aegean were nourished every evening by a supersubstantial light, the light of love and musing through time.

<div align="right">M.M.</div>

ΣΥΝΑΞΑΡΙ ΤΟΥ ΑΙΓΑΙΟΥ

Μικρό ανθολόγιο

ΑΝΑΦΟΡΑ ΣΤΟΝ ΟΜΗΡΟ

...Οἱ ψυχές τους ἔγιναν ἕνα μέ τά κουπιά καί τούς σκαρμούς
μέ τό σοβαρό πρόσωπο τῆς πλώρης
μέ τ' αὐλάκι τοῦ τιμονιοῦ
μέ τό νερό πού ἔσπαζε τή μορφή τους.
Οἱ σύντροφοι τέλειωσαν μέ τή σειρά,
μέ χαμηλωμένα μάτια. Τά κουπιά τους
δείχνουν τό μέρος πού κοιμοῦνται στ' ἀκρογιάλι...

Ὁ Σεφέρης παραπέμπει γιά τό ἀπόσπασμα
στήν Ὀδύσσεια, λ 75-78:

...σῆμά τέ μοι χεῦαι πολιῆς ἐπί θινί θαλάσσης,
ἀνδρός δυστήνοιο, καί ἐσσομένοισι πυθέσθαι·
ταῦτα τέ μοι τελέσαι πῆξαί τ' ἐπί τύμβῳ ἐρετμόν,
τῷ καί ζωός ἔρεσσον ἐών μετ' ἐμοῖς ἑτάροισιν...

<div align="right">Γ. Σεφέρης</div>

ΨΑΛΜΟΣ 103ος

Αὕτη ἡ θάλασσα ἡ μεγάλη καί
εὐρύχωρος, ἐκεῖ ἑρπετά ὧν οὐκ
ἔστιν ἀριθμός, ζῷα μικρά μετά
μεγάλων. Ἐκεῖ πλοῖα διαπορεύονται...

ΕΙΣ ΓΑΛΗΝΙΩΣΑΝ ΘΑΛΑΣΣΑΝ

Πορφυρή γαλήνη χαμογέλασε πάνω στά πέλαγα,
καί σιγανή πνοή τῶν ἀνέμων καταλάγιασε τό κύμα·
γλυκά ἀναπαμένη ἡ θάλασσα
ἄφησε νά πατήσουν τή ράχη της τά καράβια
μέ τ' ἄρμενα τά θαρρετά·
στ' ἀλήθεια ὁ Ἔρωτας μέ λόγια πειστικά
θά μαλάκωσε τή διάθεση τῆς παρθένας νύμφης,
γιά νά τιμήση, Ποσειδώνα, τίς χάρες σου.

<div align="right">Δημήτριος Μόσχος, (15ος αἰώνας μ.Χ.)
Μετ. Λίνος Πολίτης</div>

ΑΠΟ ΤΟΥΣ ΕΛΕΥΘΕΡΟΥΣ ΠΟΛΙΟΡΚΗΜΕΝΟΥΣ

Τά σπλάχνα μου κι' ἡ θάλασσα ποτέ δέν ἡσυχάζουν.

<div align="right">Διονύσιος Σολωμός</div>

ΤΟΥ ΚΥΡ ΒΟΡΙΑ

Ὁ κύρ βοριάς ἐφύσηξε γιά νά περιγιααίνει,
στέλλει μαντάτο θλιερό εἰς ὅλους τίς λιμνιῶνες:
— Κάτεργα π' ἀρμενίζετε, γαλόνια πού κινᾶτε
ἐμπᾶτε στίς λιμνιῶνες σας γιατί θέ νά φυσήξω,
φυσήξω θέλω φύσημα στεριᾶς καί τοῦ πελάου
τῆς γῆς καί τῆς ἀνατολῆς μέσα στό Σαλονίκι
νά κάμω χώρες νά θλιοῦ καί κάστρη νά ρημάξου
κι ὅσα 'βρω μισοπέλαη στεριᾶς θέ νά τά ρίξω.
Κι ὅσα καράβια 'κούσασιν ὅλα λιμάνι πιάνου
κ' ἕνα καράβι Κρητικό ἐπιλοήθηκέ του:
— Δέ σέ φοοῦμαι, κύρ Βοριά, ἀπ' ὅπου κι ἄ φυσήξεις
κ' ἔχω κατάρτια προύτζινα κι ἀντένες ἀτσαλλένες
κ' ἔχω πανιά μεταξωτά, τῆς Προύσας τό μετάξι
κ' ἔχω καί καραβόσκοινα ἀπό ξαθθῆς μαλλάκια
κ' ἔχω καί ναῦτες διαλεχτούς ὅλο παλληκαράκια
κ' ἔχω κ' ἕνα ναυτόπουλο καί τούς καιρούς γρωνίζει.

<div align="right">Δημοτικό τῆς Καρπάθου</div>

ΑΠΟ ΤΟΥΣ «ΚΑΗΜΟΥΣ ΤΗΣ ΛΙΜΝΟΘΑΛΑΣΣΑΣ»

Τά πρῶτα μου χρόνια τ' ἀξέχαστα τἄζησα!
κοντά στ' ἀκρογιάλι
στή θάλασσα ἐκεῖ τή ρηχή καί τήν ἤμερη
στή θάλασσα ἐκεῖ τήν πλατειά, τή μεγάλη...

<div align="right">Κωστής Παλαμᾶς</div>

AEGEAN LEGENDARY
Little anthology

REPORT TO HOMER

...And their souls became one with the oars and the oarlocks
with the serious face of the prow
with the wake of the rudder
with the water that broke on their faces.
The companions finished one by one,
with lowered eyes. Their oars
show the places where they sleep on the seashore...

George Seferis

PSALM 103

This big and boundless sea;
there are countless monsters there, animals,
small along with large. There ships pass through...

TO A TRANQUIL SEA

Deep blue tranquility smiled over the sea
and a soft breath of wind calmed the waves;
gently reposing, the sea allowed the ships
with their daring masts to glide on her back;
Surely, Eros with his persuading words
must have appeased the virgin nymph's mood
to honor your graces, O Poseidon.

Demetrios Moschos

FROM «LIBERTY BESIEGED»

My bowels and the sea never find peace.

Dionysios Solomos

OF MR. NORTH-WIND

Mr-North Wind blows in order to wander;
he sends a sad message to all harbors:
Schooners that sail, galleys that set out,
enter your harbors because I'll blow,
I'll blow over the Earth and over the sea,
over the Earth and over the East, within Salonica;
I'll turn cities into grief and castles into ruins
and those ships I'll find in mid-seas, I'll cast on land.
Those ships that listened, all sought a harbor,
but a Cretan ship answered him:
I'm not afraid of you, Mr-North Wind,
 no matter how you blow,
for I have bronze masts and steel antennas,
for I have sails made of silk from Proussa,
for I have cables made of a blonde maiden's hair,
for I have choice sailors who are all brave lads,
for I have a young sailor who knows the elements.

Demotic Song from Karpathos

FROM «YEARNINGS OF THE LAGOON»

My early, unforgettable years I lived
near the seashore,
the sea there, the shallow and calm,
the sea there, the wide, the boundless...

Kostis Palamas

ΚΑΡΑΒΙΑ ΚΑΙ ΚΑΡΑΒΟΚΥΡΗΔΕΣ (Ἀπόσπασμα)

Ὅσο μεγάλωνα, ἄλλο τόσο μεγάλωνε κ' ἡ ἀγάπη μου γιά τή θάλασσα. Ὁ γέρο-Ρόγκος εἶχε πεθάνει πρίν πολλά χρόνια. Γνωρίσθηκα μέ ἄλλους θαλασσινούς καί μέ ψαράδες. Ἀλλά πολλές φορές ἐξοῦσα στό νησί μας ἐπί μῆνες ὁλομόναχος, λεύτερος σάν τόν Ροβενσόνα, δίχως νά φέρνω στόν νοῦ μου καθόλου τίς πολιτεῖες, τούς ἀνθρώπους καί τίς μικρολογίες τους. Τό πελαγίσιο ἀγέρι μορμούριζε γλυκά στ' αὐτιά μου. Οἱ γλάροι καί τ' ἄλλα θαλασσοπούλια πετούσανε ἀποπάνω μου, ἐκεῖ πού τριγύριζα ἀπάνω στά ὑγρά καί μαῦρα βράχια τῆς ἀκροθαλασσιᾶς, κι ἀπό κεῖ πάνω βουτούσανε στά ἀφρισμένα κύματα, κράζοντας μέ τή βραχνή φωνή τους. Ὅπως τά κύτταζα, μοῦ φαινότανε πώς πετοῦσα κ' ἐγώ μαζί τους, κ' ὕστερα ἔδινα μιά βουτιά κατά τό δροσερό πέλαγο.

Ἐκεῖ πού κατηφόριζα ἀπό τό ἀνεμοδαρμένο βραχόβουνο κατά τή θάλασσα, ὁ φρέσκος ἀγέρας μέ χτυποῦσε κατάστηθα, ἐρχόμενος ἀπό τό πέλαγο, ἁρμυρός. Τά ἄγρια χαμόδεντρα κ' οἱ πρῖνοι βουΐζανε κοντά μου, γέρνανε κατά κεῖ πού πήγαινε ὁ ἀγέρας, πού σήκωνε χῶμα καί μικρές πέτρες καί τά σφεντόνιζε στό πρόσωπό μου. Ἀπό τόν δυνατόν ἀγέρα πιανότανε ἡ ἀνασαμιά μου. Ὧρες - ὧρες φυσοῦσε μέ τέτοιον θυμό, πού μέ κώλωνε πίσω καί τά ροῦχα μου μπατάρανε* ἀπάνω στό κορμί μου, σάν τά πανιά τοῦ καραβιοῦ πού ὀρτσάρει ἀπάνω στόν καιρό.

Μέ τό μάτι κύτταζα σέ ποιό μέρος ἦτανε ἡ πιό ἄγρια θαλασσοβραχιά, καί τραβοῦσα κατά κεῖ. Πρίν νά φτάσω σέ κεῖνον τόν κάβο, ἔπεφτα σέ κανένα κούφωμα τῆς στερηᾶς, κ' ἔχανα ἀπό τά μάτια μου τή θάλασσα. Τότες ἄκουγα τή βουή της χωρίς νά τή βλέπω, θαμπή, σβησμένη, κούφια, σάν νά ἐρχότανε πνιγμένη ἀπό κάτω ἀπό τό χῶμα. Ὅσο ἀνέβαινα ἀπό τή χαράδρα κ' ἔβγαινα στ' ἀνοιχτά, ἡ βουή δυνάμωνε, ὥς πού γινότανε πολύ βροντερή, καί γέμιζε ὅλον τόν ἀγέρα, λές καί μουγκρίζανε χιλιάδες θηρία ἀνακατεμένα μέ ἀγριόβοδα πού βελάζανε καί κεῖνα μαζί τους. Σέ λίγο παρουσιαζότανε μονομιᾶς μπροστά μου τό φουρτουνιασμένο πέλαγος. Τά θολά νερά, ἀλλοῦ πρασινίζανε, ἀλλοῦ ἦτανε μαβιά, ἀλλοῦ μελανιάζανε ἄγρια, σάν ἀτσάλι, σάν κρούσταλλο. Ὁλάκερο τό πέλαγο σάλευε καί ταραζότανε, τά νερά ἀνεβοκατεβαίνανε βαριά, οἱ θάλασσες χυμίζανε κατά τήν θαλασσοβραχιά σάν νάτανε ζωντανές, σάν νά κλωθογυρίζανε μέσα τους χιλιάδες φίδια πού δαγκώνανε τό ἕνα τ' ἄλλο. Ὁ βόγγος πού ἔβγαινε ἀπό ὅλα κεῖνα τά νερά πού ἀγκομαχούσανε, σάν ἔφτανα πιά κοντά τους, μ' ἔκανε νά φοβᾶμαι. Τόσο δυνατός ἦτανε, πού δέν ἄκουγα τίποτα, οὔτε τή φωνή μου, πού φώναζα κ' ἐγώ μ' ὅλη τή δύναμή μου, οὔτε τά θαλασσοπούλια, οὔτε τίποτα. Ἤμουνα κουφός καί ζαλισμένος.

*Χτυπούσανε

<div align="right">Φώτης Κόντογλου</div>

ΦΩΤΗΣ ΚΟΝΤΟΓΛΟΥ (Ἀπόσπασμα)

Τό μεράκι τοῦ Κόντογλου γιά τή θάλασσα εἶναι στό αἷμα τῆς ἰωνικῆς ἀνθρωπόριζας τῶν Αἰγαίων. Στά μικρασιατικά παράλια εἶχε διαμορφωθῆ ἀπό τήν ἀρχαιότητα ἕνας ἰδιαίτερος τύπος ἀνθρώπου, πού εἶχε δικό του τρόπο νά βλέπη καί νά αἰσθάνεται τόν κόσμο. Οἱ Ἴωνες καί οἱ Αἰολεῖς εἶχαν πάντα μιά ὅραση γλυκύτερη, μιά φαντασία πιό εὐφρόσυνη ἀπό τῶν ἄλλων Ἑλλήνων, μιά καρδιά ζεστή, πού σκιρτοῦσε γιά θαλασσινές περιπέτειες, μιά βούληση πρακτική πού ἄνοιγε δρόμους πρός τόν ἀποικισμό, καί τήν παγκόσμια παραλιακή διακλάδωση. Ἦταν ἕνας λαός ἀπό ναυπηγούς, ναῦτες, ἐφευρέτες, γεωγράφους, μηχανικούς, ἀστρονόμους, καλλιτέχνες, ἐμπόρους. Μέσα ἀπό τό λαό αὐτό ξεπηδήσανε ὁ Ὅμηρος, ὁ Θαλῆς, ὁ Ἡράκλειτος, ὁ Δημόκριτος, ὁ Ἱπποκράτης, ὁ Ἑκαταῖος, ὁ Ἄρχερμος. Τό πάθος τους ἦταν ἡ φύση, οἱ ἀντικειμενικοί νόμοι της, ὁ κόσμος τῶν αἰσθήσεων. Ἡ

SHIPS AND SHIPMASTERS (Fragment)

The older I got, the more my love for the sea grew. Old-Rongos had died many years ago. I became friends with other seamen and fishermen. But many times I lived on our island by myself for months, free, like Robinson Crusoe, without thinking at all about cities, people, and their pettinesses. Sea-breezes murmured sweetly in my ears. Seagulls and other sea-birds flew above me as I wandered about the moist and black rocks of the seashore, and from up there they dove into the foamy waves, crying with harsh voices. As I looked at them, it seemed that I flew with them as well, then I plunged into the cool sea.

As I climbed down from the wind-beaten cliff toward the sea, the fresh briny air coming the from sea hit me straight in my chest. The wild bushes and wild holly buzzed in my ears, bending toward the direction of the wind which blew earth and small stones hurling them at my face. My breath cut short from the strong wind. At times it blew with such anger that it pushed me backward and my clothes billowed out from my body, like the sails of a ship attempting to keep its course in rough weather.

I'd spot the place that was hit more fiercely by the sea-storm and went there. Before reaching that cove, I'd pass through some hollow part of land and lose sight of the sea altogether. Then, without seeing it, I'd hear its misty, faint, hollow din, as if coming from underneath the ground. As I'd climb up from the ravine towards the clearing, the din would become louder, until it became thunderous, filling the air, groaning like thousands of wild beasts mingled with wild bulls bellowing all together. Soon the stormy sea would appear before me. The murky waters were green in places, or blue, or dark, like steel, like crystals.

The whole sea stirred and shook, the waters heaved, the seas dashed upon the rocks as if they were alive, as if thousands of snakes biting each other were spinning around. The groan coming out of those panting waters filled me with fear. It was so powerful that I couldn't hear anything, not even my voice, or the seabirds, nothing, as I Too yelled with all my strength. I was deaf and dizzy.

Photis Kontoglou

FOTIS KONTOGLOU (Fragment)

Kontoglou's passion for the sea lies in the blood of the Ionian human root of the people of the Aegean. Since ancient times, a special type of human being has been formed in the coasts of Asia Minor who has his own way of viewing and feeling the world. Always the Ionians and the Aeoleans had a gentler vision, a more delightful imagination, a warmer heart that throbbed for sea-adventures, than the other Greeks. They possessed a practical determination that opened ways toward colonization and a universal sea-coast network of communication. They were a people of ship-builders, sailors, inventors, geographers, engineers, astronomers, artists, and merchants. From within this people emerged Homer, Thales, Heracleitos, Demokritos, Hippokrates, Hecataios, and Archermos. Their passion was nature, objective laws, and the world of the senses. The Ionian race revived the material

ἰωνική φυλή ἀνανέωσε τόν ὑλοζωϊσμό τοῦ πολιτισμοῦ τῶν Αἰγαίων, πού εἶχε θαφτεῖ στήν ἠπειρωτική Ἑλλάδα μετά τήν κάθοδο τῶν Δωριέων. Κατά μιά περίεργη ἱστορική ἀνακύκλωση, πρόσφυγες ἀπό τά μικρασιατικά παράλια δώσανε καί πάλι στή σύγχρονη ἑλληνική λογοτεχνία καί τέχνη τό χρῶμα καί τό μύρο τοῦ Αἰγαίου.

<div align="right">Ἄγγελος Προκοπίου</div>

Ο ΜΕΓΑΣ ΓΙΑΛΟΣ

Ἐπάνω εἰς τήν ράχιν, σύρριζα εἰς τόν κρημνόν, ἦτο κτισμένον τό παλαιόν, μισοφαγωμένον ἀπό τόν βορράν, μαυρισμένον ἀπό τάς καταιγίδας, μοναστηράκι. Μισῆς ὥρας δρόμος μέ πολύν κόπον καί ἄσθμα, ἤρκει διά νά ἀναβῇ κανείς ἀπό τήν ἄμμον κάτω τοῦ αἰγιαλοῦ εἰς τήν μικράν κορυφήν ἐπάνω.

Κάτω ἡπλώνετο ὁ Μέγας Γιαλός, μέ τήν μακράν, ἀτελείωτον, πλατεῖαν λωρίδα τῆς ἄμμου καί τῶν χαλίκων του, μέ τήν βαθεῖαν, γαλανήν καί πρασινίζουσαν θάλασσάν του. Ἐδῶθεν κι ἐκεῖθεν δύο μικροί κάβοι μέ κρημνώδεις καί ἀποτόμους προεξοχάς τῶν βράχων ὁροθετοῦσαν τόν Μέγαν Γιαλόν, χωρίς νά τόν φράττωσι, χωρίς νά σχηματίζωσι μικράν καμπύλην, χωρίς ν' ἀποτελῶσιν ὅρμον ἤ μικράν ἀγκάλην. Ὁ Μέγας Γιαλός ἦτο ὅλος ἀνοικτός εἰς τόν κυρ-Βοριάν, τόν αὐθέντην του. Ὅσον καί ἄν παρακαλέσῃ τις μέ τά τραγούδια τόν κυρ-Βοριάν νά μετριάσῃ τό ἄγριον φύσημά του, ὁ σκληρός δέν εἶναι φιλόμουσος καί δέν συγκινεῖται ἀπό τραγούδια. Καί ὅσον καί ἄν ἐπεθύμει τίς νά ὀνομάσῃ τόν Μέγαν Γιαλόν ὅρμον, ὁ Μέγας Γιαλός ἦτο ἀναπεπταμένη θάλασσα, ἦτο ἀδελφός τοῦ πελάγους καί ἦτο ἁπλοῦς σταθμός τοῦ σκληροῦ Βοριᾶ, τοῦ αὐθέντου του.

Ἔκλινεν ὀλίγον τι πρός τό Καικίαν, τόν Γραῖον ἄνεμον, ὡς νά ἐπροκάλει δι' ἀκκισμάτων τάς θωπείας τοῦ καθ' αὐτό Βοριᾶ, τοῦ αὐθέντου του. Ὑπῆρχε βωβή καί φοβερά συμμαχία μεταξύ τοῦ αἰγιαλοῦ καί τοῦ ἀνέμου.

<div align="right">Ἀλέξανδρος Παπαδιαμάντης</div>

ΑΠΟ «ΤΟ ΤΡΑΓΟΥΔΙ ΤΗΣ ΓΗΣ»

Ἡ θάλασσα!
Σκύβουμε τό πρόσωπο ὥς τό πρόσωπό της, νά τή δοῦμε κατάματα τή γαλανή.
Κάλμα. Μήτε μιά ζάρα, μήτε μιάν ἔγνοια, μήτε ἕνας ἴσκιος ἀπό σύγνεφο πού διαβαίνει καί πάει. Ὅλα ἀκράτα καί διάφανα.
Ὁ γύλος γυρίζει ἔρριζα στό γαλάζιο βράχο τῆς ρηχοπατιᾶς. Ἔβαλε τά παρδαλά του μεταξωτά καί σεργιανίζει ἀνάμεσα στά λουλούδια τῆς φυκιάδας. Κορδέλες ἄλικες, πράσινες καί πορτοκαλιές. Γιομίζει τό σβάραχνό του λουλακί φῶς, κ' εἶναι τριανταφυλλιά τά ματάκια του. Ἡ οὐρά του εἶναι ἕνα γαλάζιο φιογγάκι, τό κουνᾶ ὁλοένα ἀπ' ἐδῶ κι ἀπ' ἐκεῖ.
Ὁ ἥλιος φαίνει καί λύνει χρυσαφιά δίχτυα στόν ἀμμουδερό πάτο. Τό νερό, ἀγέρας εἶναι καί σαλεύεται.
Βλέπεις, ἔτσι σκυμένος πάνω ἀπό τό βυθό, τούτη τήν ἀδιάκοπη κίνηση, τό πᾶνε κ' ἔλα τῆς νεροφεγγιᾶς, πού παίζει καί πάλλεται. Ζαλίζεσαι γλυκά καί σύ, μεθᾶς καί παραμιλᾶς πάνω στό ρυθμό της.

<div align="right">Στρατῆς Μυριβήλης</div>

life of the civilization of the Aegean which had been buried in mainland Greece following the descent of the Dorians. In some strange historical recurrence, refugees from the coast of Asia Minor gave again to contemporary Greek Literature and Art the color and myrrh of the Aegean sea.

Angelos Prokopiou

THE BIG SHORE

Upon the ridge, very close to the edge of the precipice, there was built half-eaten by the north wind, blackened by the storms, a little old monastery. A half hour's walk, after a great effort and shortness of breath, was enough for me climbing from down below the sand of the beach, to the small peak upward.

Underneath spread the Great Beach with its long, endless, wide strip of sand and pebbles, with its deep, blue-green sea. On either side two small coves with precipitous and sheer juttings of rocks defined the Great Beach, without fencing it in, without forming a small curve, without constituting a cove or a small embrace. The Great Beach was entirely open to Mr North Wind, its master. No matter how one entreats Mr North Wind with songs to soften his wild-blowing, the harsh fellow does not love music and is not moved by songs. And no matter how one would like to call the Great Beach a cove, the Great Beach was a spread-out sea, the brother of the open sea and was merely a half of the cruel North Wind, its master.

It faced a little toward the North-Eastern Wind, as if teasing with pretentiousness the caresses of the North Wind, its master. There was a silent and dreadful alliance between the sea and the wind.

Alexandros Papadiamantis

FROM THE «EARTH'S SONG»

The sea.
We bent our faces down to her face to stare directly into tranquility.
Calm. Not even a ripple or worry or a shadow of a cloud passing and vanishing.
All crystal clear and diaphanous.
Bream wander close to the blue rock of shallow waters.
Then put on their motley silk colors and roamr about the flowers of seaweed. Crimson, green and orange stripes. Then fill their gills with indigo light and their eyes rose-colored. Their tails are little blue ribbons wagging this way and that.
The sun weaves and spreads golden nets over the sandy seabed. Water is like the wind, stirring. You watch, bending over the deep waters, this endless movement, the coming and going of moonlight waters, playing, pulsating. You get dizzy, sweetly intoxicated, babbling over its rhythm.

Stratis Myrivilis

ΘΑΛΑΣΣΑ ΤΟΥ ΠΡΩΪΟΥ

Ἐδῶ ἂς σταθῶ. Κι' ἂς δῶ κι' ἐγώ τήν φύσι λίγο.
Θάλασσας τοῦ πρωϊοῦ κι' ἀνέφελου οὐρανοῦ
λαμπρά μαβιά, καί κίτρινη ὄχθη· ὅλα
ὡραῖα καί μεγάλα φωτισμένα.

Ἐδῶ ἂς σταθῶ. Κι' ἂς γελασθῶ, πώς βλέπω αὐτά
(τά εἶδα ἀλήθεια μιά στιγμή σάν πρωτοστάθηκα)·
κι' ὄχι κι' ἐδῶ στίς φαντασίες μου
στίς ἀναμνήσεις μου, τά ἰνδάλματα τῆς ἡδονῆς.

<div align="right">Κ.Π. Καβάφης</div>

ΑΣΠΡΟ ΕΛΛΗΝΙΚΟ ΕΡΗΜΟΚΚΛΗΣΙ...

Ἄσπρο ἑλληνικό ἐρημοκκλήσι δαρμένο
ἀπό τήν ἀντηλιά!.. Γύρω-γύρω σου ἀμπέλια, μποστάνια,
καρποφόρες συκιές· καί, κάπου-κάπου, μοναχική,
καί κάποια ἐλιά... Χρυσοφρυγανισμένα τά χορτάρια
ἀχνίζουνε-ἄχυρο πιά!.. Κι ἀντίς γι' ἀγγέλους, τά τζιτζίκια
σοῦ κανοναρχοῦνε τό κάθε ἀπομεσήμερο ἕως ἀργά
μέ τό δικό τους τρόπο τόν Παρακλητικό Κανόνα...

Ἀναστραμμένο σου θρονί ὅλο αὐτό τό γαλάζιο
ἑνοῦ ἁπλοῦ οὐρανοῦ, πού πάλαι γίνηκε
<div align="right">τό Μέτρο τῶν Δωριέων</div>
καί πού ἀναπαύεται στεριωμένος στά χρυσάφια
τοῦ εὐλογημένου μας πελάγους...

<div align="right">Τ.Κ. Παπατσώνης</div>

ΑΠΟ ΤΗ «ΜΑΡΙΝΑ ΤΩΝ ΒΡΑΧΩΝ»

Κατεβαίνοντας πρός τούς γιαλούς
τούς κόλπους μέ τά βότσαλα
ἦταν ἐκεῖ ἕνα κρύο ἁρμυρό θαλασσόχορτο
μά πιό βαθειά ἕνα ἀνθρώπινο αἴσθημα πού μάτωσε
κι' ἄνοιγες μ' ἔκπληξη τά χέρια σου λέγοντας τ' ὄνομά του
ἀνεβαίνοντας ἀνάλαφρα ὥς τή διαύγεια τῶν βυθῶν
ὅπου σελαγίζει ὁ δικός σου ἀστερίας.
Ἄκουσε, ὁ λόγος εἶναι τῶν στερνῶν ἡ φρόνηση
κι' ὁ χρόνος γλύπτης τῶν ἀνθρώπων παράφορος
κι' ὁ ἥλιος στέκεται ἀπό πάνω του θηρίο ἐλπίδας
κι' ἐσύ πιό κοντά του ἐσφίγγες ἕναν ἔρωτα,
ἔχοντας μιά πικρή γεύση τρικυμίας στά χείλη...

<div align="right">Ὀδυσσέας Ἐλύτης</div>

ΑΠΟ «ΤΟ ΕΜΒΑΤΗΡΙΟ ΤΟΥ ΩΚΕΑΝΟΥ»

Θάλασσα θάλασσα
στό νοῦ στήν ψυχή καί στίς φλέβες μας θάλασσα.
Εἴδαμε τά πλοῖα νά φέρνουν τίς μυθικές χῶρες
ἐδῶ στήν ξανθή ἀμμουδιά
ὅπου ἀργοποροῦν οἱ βραδυνοί ὁδοιπόροι.
Ντύσαμε τίς παιδικές ἀγάπες μας
μέ νωπά φύκια.
Προσφέραμε στούς θεούς τῆς ἀκρογιαλιᾶς
ὄστρακα στιλπνά καί βότσαλα.

Χρώματα πρωϊνά διαλυμένα στό νερό
πυρκαϊές δειλινῶν στούς ὤμους τῶν γλάρων
κατάρτια πού δείχνουν τό ἄπειρο
ἀνοιχτά κατώφλια στό βῆμα τῆς νύχτας
καί πάνω ἀπ' τόν ὕπνο τῆς πέτρας
μετέωρο κατάφωτο ἀσίγαστο
τό τραγούδι τῆς θάλασσας
νά μπαίνη ἀπ' τά μικρά παράθυρα
νά σχεδιάζη κήπους λάμψεις καί ὄνειρα
στά σιωπηλά τζάμια στά κοιμισμένα μέτωπα.

...Ἔξω στό λιακωτό σιμά στή θάλασσα
τό βραδυνό τραπέζι μας λιτό
πού μούσκευε ψωμί σταρένιο ἡ Ἄνοιξη
καί τό φεγγάρι μυστικά ζωγράφιζε
στά ἑλληνικά χωμάτινα λαγήνια
σκηνές ἀπό τήν Τροία.

Τό 'ξερες πώς θά φύγουμε, μητέρα,
κι' ἀλάτιζες τό δεῖπνο μας μέ δάκρυ
σκυφτή καί λυπημένη κάτω ἀπ' τά ἄστρα
καί στά περβάζια τοῦ νησιοῦ στενάζαν τά κορίτσια
πού ἀρραβωνιάστηκαν τόν Ὀδυσσέα.

Ἕνα μικρό προσευχητάριο μοναξιᾶς
κάτω ἀπ' τή βραδυνή βροχή
τό εἰκονοστάσι τοῦ Ἅη - Νικόλα στήν ἀκρογιαλιά
ὅπου σταματάει τό Φθινόπωρο
νά ρίξη ἕνα νόμισμα πικρίας κι' ἕνα φύλλο κίτρινο
ἐνῶ ἡ βοή τῆς τρικυμίας μακραίνει στήν θαμπήν ἀμμουδιά
στή δακρυσμένη ἀστροφεγγιά τοῦ σιωπηλοῦ Σεπτέμβρη.

<div align="right">Γιάννης Ρίτσος</div>

MORNING SEA

Let me stand here. Let me look at nature for a while
the morning sea and the cloudless sky,
bright blue and yellow bank, everything,
beautifully and profusely lit-up.

Let me stand here. And let me fool myself that I see them
(I saw them indeed for a moment when I first stood here)
and let me not bring here my fantasies, my idols of pleasure.

C.P. Cavafy

WHITE GREEK CHAPEL

White Greek chapel lashed
by sunlight... Vineyards all around you,
melon fields, fruit-bearing fig-trees and, here and there,
solitary, some olive-trees... Toasted and golden,
the blades of grass now steamed chaff ... And instead
of angels, your cicadas sing the Canon of Mercy
every afternoon until late in their own way.

It is an overturned throne all this blue
of a plain sky which once was
the Measure of the Dorians
resting firmly upon the gold bullions
of your blessed sea...

T.K. Papatsonis

FROM «MARINA OF THE ROCKS»

Going down toward the seashore
the coves with the pebbles
there was cold, salty seaweed
and even deeper a human feeling that bled
and, you spread out your hands in surprise saying its name,
rising lightly toward the transparency of the depths
where your own starfish glittered.
Listen, the word is the prudence of the lands,
and time the passionate sculptor of man,
and the sun stands above him, a beast of hope.
And you, closer to him, hold tightly a love
having a bitter taste of storm on your lips...

Odysseus Elytis

FROM «MARCH OF THE OCEAN»

Sea O Sea,
in our minds, our souls, and veins, O Sea
We saw the ships bringing the mystical lands
here on the golden sandy shore,
where the evening travellers dally.
We dressed our childhood loves
with moist seaweed.
To the seashore gods we offered
shiny shells and pebbles.
Morning colors dissolve in the waters'
conflagrations of sunsets on the backs of seagulls,
masts pointing to the infinite
open thresholds to the steps of night,
and over the sleep of stone
in mid-air, in full light, incessant
the song of the sea
entering through the small windows,
designing gardens, reflections and dreams
on the silent window panes on the slumbering foreheads.

Outside on the sun-porch, by the seaside
is our simple evening table,
where spring moistens wheatbread
and the moon paints secretly
on the Greek clay jars
scenes from Troy.

Mother, you knew we'd leave
and you salted our supper with tears,
stooped and sorrowful beneath the stars,
while the girls engaged to Odysseus
sighed at the window sills.

A tiny prayer of solitude
beneath the evening rain
the icon stand of St. Nicholas at the seashore
where Autumn stops
to cast a coin of sadness and a yellow leaf
as the din of storm moves away on the dull sandy shore,
the tearful starlight of silent September.

Yannis Ritsos

ΥΠΝΟΣ

Θά μᾶς δοθῆ τό χάρισμα καί ἡ μοῖρα
νά πᾶμε νά πεθάνουμε μιά νύχτα
στό πράσινο ἀκρογιάλι τῆς πατρίδας;..

Γλυκά θά κοιμηθοῦμε, σάν παιδάκια
γλυκά... Κι ἀπάνωθέ μας θενα φεύγουν
στόν οὐρανό τ' ἀστέρια καί τά ἐγκόσμια...
Θά μᾶς χαϊδεύῃ ὡς ὄνειρο τό κῦμα
καί γαλανό σάν κῦμα τ' ὄνειρό μας
θά μᾶς τραβάῃ σέ χῶρες πού δέν εἶναι.
Ἀγάπες θᾶναι στά μαλλιά μας οἱ αὖρες,
ἡ ἀνάσα τῶν φυκιῶν θά μᾶς μυρώνῃ,
καί κάτου ἀπ' τά μεγάλα βλέφαρά μας,
χωρίς νάν τό γροικοῦμε, θά γελᾶμε.
Τά ρόδα θά κινήσουν ἀπ' τούς φράχτες
καί θάρθουν νά μᾶς γίνουν προσκεφάλι·
γιά νά μᾶς κάνουν ἁρμονία τόν ὕπνο,
θ' ἀφήσουνε τόν ὕπνο τους τ' ἀηδόνια...

Κώστας Καρυωτάκης

Ω ΠΕΡΙΣΤΕΡΙ ΤΗΣ ΨΥΧΗΣ...

Ὦ περιστέρι τῆς ψυχῆς πήγαινε στό καλό
πήγαινε τώρα μέ τό μελτέμι
καί φίλησέ μου ὅσα μαργαριτάρια συναντήσεις
ἄν δέ μέ βλέπῃς μή φοβᾶσαι θά γιορτάζω μαζί σου
στό ταξίδι μας θά σηκώσουμε τά νερά τῆς θάλασσας
νά εὐλογήσουν ὅ,τι ἀγαπήσαμε
καί ὅ,τι δέν ξεχνᾶμε πιά
Ἡ θάλασσα θρυμματίστηκε σέ ἀναρίθμητα κρύσταλλα
τά μαζέψαμε καί καβάλλα στόν ἄνεμο ταξιδεύουμε
τά ρίχνουμε ὅπου βλέπουμε γυναῖκες νά δέρνουνται
τότε ξαναγίνονται οἱ θάλασσες
καί ἄφθαστη ἀθωότητα τίς διακρίνει
τότε ἐμεῖς οἱ ἄντρες πετᾶμε ψηλότερα στόν οὐρανό
γιά νά χορταίνουμε ἀπό μακριά τό φέγγος
ἐνῶ οἱ γυναῖκες αἰώνια ἀφηγοῦνται στά μωρά
τή γέννηση τῶν θαλασσῶν.

Γιῶργος Σαραντάρης

ΑΠΟ ΤΗΝ «ΑΛΚΥΟΝΗ»

Σκύβω, κοιτάζω τό νερό, τό παίρνω στή φούχτα μου.
Θάλασσα τῆς αὐγῆς, θάλασσα τῆς νύχτας,
ἀνθίζει κρόκο καί γιασεμί.
Ὁ κρόκος εἶναι ἡ «Παριζιάνα» τῆς Κρήτης.
Τό γιασεμί εἶναι ὁ Εὔριπος.
Ἡ Ἀριάδνη ἐνεδρεύει μέ τήν ἀσημένια κλωστή.
Μέ τήν τραχηλιά ἀνοιχτή.
Ἐκεῖ ὑποφέρουν τά δάχτυλά μου.
Θέλω νά πάρω τό διπλό πελέκι νά κομματιάσω
 τά δάχτυλά μου.

Μόνο πού φοβᾶμαι, πώς πάντα θά ὑπάρχουν
 τά δάχτυλά μου,
χωρίς τή Δίκτυννα καί τή Βριτόμαρτη,
σκαλισμένες σέ ρόδινη πέτρα.

Καράβι τῆς Ἀθήνας, μέ τό μαῦρο σινιάλο
 στό μεγάλο κατάρτι,
οἱ ἀρχαῖες γυναῖκες τοῦ Αἰγαίου κατεβαίνουν στό περιγιάλι,
γυμνές, τό ἀθάνατο σῶμα, σφαιρικό, γεμάτο ἀστερισμούς.
Ἡ ὥρα εἶναι μυστική, παρασκευάζει τήν καταβύθιση.

Σκύβω νά σοῦ μιλήσω στ' αὐτί,
νά νιώσω τούς κυματιστούς σου βοστρύχους σιμά μου,
ν' ἀνασάνω μέ βαθιά ἀνάσα τή νύχτα σου,
πλασμένη ἀπό ἀρώματα τῆς Φοινίκης.

Ι.Μ. Παναγιωτόπουλος

ΝΑ ΓΛΥΚΟΤΡΕΜΕΙ

Νά γλυκοτρέμει τ' ἀσήμι τ' αὐλάκι πάνω στά νερά
τῆς θάλασσας, νανουριστά τό κῦμα νά πεθαίνει,
ν' ἀποκοιμίζει ἀθέλητα μέσα στή βάρκα τόν ψαρά
γιά τῆς αὐγῆς τό βόλιασμα π' ἀγρυπνισμένος μένει.

Κι ἀπ' τή ἀπέναντι στεριά, καθώς ξανοίγεις, νά θωρεῖς
νά παιχνιδίζουν τρέμοντας τά λιγοστά τά φῶτα
σά στήν ψυχή σου νά μιλοῦν κρυφά κι ἐσύ νά μή μπορεῖς
νά καταλάβεις τί σοῦ λέν στήν ὀπτική τους γλῶσσα.

Κι ὅπως τά μάγια σέ μεθοῦν τῆς θάλασσας καί τουρανοῦ
καί στό μεθύσι τῆς χαρᾶς τόν πόνο σου ξεχάνεις,
τέτοιαν μιάν ὥρα νάτανε νά μή σοῦ πέρναγε ἀπ' τό νοῦ
ἡ μαύρη σκέψη: νά σκεφτεῖς πῶς ζεῖς γιά νά πεθάνεις.

Φώτης Ἀγγουλές

SLEEP

Will gift and fate be granted us
to go and die some night
on the green seashore of our homeland?

Sweetly we will sleep, like small children,
sweetly... And above us, in the heavens,
stars and worldly matters will depart.
The sea will caress us like a dream,
and blue like the sea, our dream
will carry us to lands which do not exist.
The sea-breezes will be like love in our hair
and the breath of sea-weed will make us fragrant
beneath our big eyelids,
without hearing, we will laugh.
The roses will leave the fences
and come to be our pillow.
To turn our sleep into harmony,
and give up their sleep to the nightingales.

Kostas Karyotakis

O DOVE OF THE SOUL...

O dove of the soul, farewell,
farewell now with the meltemi,
and kiss for me all the pearls you meet;
if you don't see me, don't fear, I'll celebrate with you;
on our voyage we'll raise the waters of the sea
to bless what we've loved,
and what we have no longer forgot.
The sea broke into countless crystals,
we gathered them riding on the wind we travel
and throw them wherever we see women tormented;
then the seas are reborn
and boundless innocence distinguishes them;
then we, the men, fly higher in the sky
to enjoy the glow from afar
while the women eternally to the infants relate
the birth of the seas.

George Sarantaris

FROM «ALCYONE»

I bend, I watch the water, scoop some with my palms.
Sea of dawn, sea of night
blooms with crocus and jasmine.
Crocus is the «Parisienne» of Crete.
Jasmine is Euripos.
Ariadne lies in ambush with her silver thread.
With her throat open.
There my fingers suffer,
Wanting to grasp the double axe and chop at my fingers.
My only fear is that my fingers will always exist,
without Dictynna or Britomate
carved on a rose-colored rock.

Ship of Athens with the black signal of your top mast,
the ancient women of the Aegean come down to the seashore
naked, their immortal, shapely bodies,
 are filled with constellations

The hour is mystical, prepare the descent into the depths.
I bend to speak into your ear,
to feel your undulations like locks of hair around me,
to breathe in your darkness deeply
molded with perfumes of Phoenicia.

I.M. Panagiotopoulos

TREMBLING SWEETLY

Let the silver wake tremble gently on the waters
of the sea, the waves fade away like a lullaby,
and unwillingly lull to sleep the fisherman in his boat
who stays sleepless mooring at dawn.

And from the land across, as you look, you see
the sparse lights playing, flickering,
as if speaking secretly to your soul and you are unable
to understand what they tell you in their visual tongue.

And as the charms of sea and sky intoxicate you,
and in the drunkenness of joy you forget your pain
at such a moment, the dark thought may
not cross your mind: the thought that you live to die.

Photis Angoules

Η ΚΥΡΑ ΤΗΣ ΟΣΤΡΙΑΣ

Νύφες μου, πού διαβαίνετε καί πᾶτε κατά τό νοτιά,
μήν εἴδατε ἀπ' τό βράχο της νά παίζῃ μέ τούς γλάρους;..

Σ' ἕνα ἀργαλειό ἀπό ἁλάτι καί χελιδονόψαρα
θαλασσοκόριτσα μᾶς φαίνουν τ' ἄσπρα μας πανιά
κ' ἕνα μικρό ναυτόπουλο νά σεργιανάῃ στό κῦμα
καί νά ξυπνάῃ τό πέλαγο μέ μπαταριές καί μῆλα!..

Κυνηγημένη ἀπ' τόν πουνέντε ἔτρεχε στόν ἄμμο
μαζεύοντας τά κύματα στήν ἄσπρη της ποδιά -
φέρτη μας, ἥλιε, φέρτη μας, βοριά,
ὅταν γυρνάῃ καβάλλα στά δελφίνια τῶν φυκιῶν τά περιβόλια,
μέ χίλιους γλάρους πίσω της νά τῆς κρατᾶν τή φοῦστα,
μέ χίλιους σπάρους γύρω της νά γαλαζογελᾶ!..

Κυρά τῶν ἄσπρων μας πανιῶν, γοργόνα Παναγιά μου,
ξύπνα, Κυρά τῆς Κάλυμνος, ξύπνα μέ τρία νεράντζια,
καί δός μας τίς πλεξοῦδες σου νά 'φάνουμε πανιά,
στεῖλε μας κ' ἕνα φίλημα νάχουμε ἀγέρα πρίμα!
Μά δέν ἀκοῦς τά κύματα, ψηλή λιγνή τῆς θάλασσας,
δέ βλέπεις πού οἱ ἀγέρηδες μαλώνουν γιά χατίρι σου,
κι ἀπ' τά κατάρτια τους. μακριά, πώς
 μέ τόν ἄσπρο σκοῦφο τους
σέ οὐρανοχαιρετοῦν ναυτάκια τοῦ λεβάντε;..

Θαλασσινά τραγούδια στριμωγμένα στά ὄστρακα,
σ' ἕνα ἀχινό ἀνοιγμένα μυστικά τοῦ κόσμου,
κι ὁ ἀγέρας ξάφνου πού ἔλυσε τό μποῦστο τῆς ροδακινιᾶς,
νά τρέχῃ αὐτή στά βράχια -
τήν κυνηγᾶνε τά παιδιά μέ δυό ἀχηβάδες ἔρωτα,
μέ λουμπαρδιές δαμάσκηνα τῆς σπᾶν τήν πόρτα οἱ ναῦτες!..

 Τάσος Λειβαδίτης

ΑΠΟ ΤΟ «ΜΥΘΙΣΤΟΡΗΜΑ»

Ὁ τόπος μας εἶναι κλειστός, ὅλο βουνά
πού ἔχουν σκεπή τό χαμηλό οὐρανό μέρα καί νύχτα.
Δέν ἔχουμε ποτάμια δέν ἔχουμε πηγάδια δέν ἔχουμε πηγές,
μονάχα λίγες στέρνες, ἄδειες κι' αὐτές, πού ἠχοῦν
 καί πού τίς προσκυνοῦμε.
Ἦχος στεκάμενος κούφιος, ἴδιος μέ τή μοναξιά μας
ἴδιος μέ τήν ἀγάπη μας, ἴδιος μέ τά σώματά μας.
Μᾶς φαίνεται παράξενο πού κάποτε μπορέσαμε νά χτίσουμε
τά σπίτια τά καλύβια καί τίς στάνες μας.

Κι' οἱ γάμοι μας, τά δροσερά στεφάνια καί τά δάχτυλα
γίνουνται αἰνίγματα ἀνεξήγητα γιά τήν ψυχή μας.
Πῶς γεννηθήκαν πῶς δυναμώσανε τά παιδιά μας;

Ὁ τόπος μας εἶναι κλειστός. Τόν κλείνουν
οἱ δυό μαῦρες Συμπληγάδες. Στά λιμάνια
τήν Κυριακή σάν κατεβοῦμε ν' ἀνασάνουμε
βλέπουμε νά φωτίζουνται στό ἡλιόγερμα
σπασμένα ξύλα ἀπό ταξίδια πού δέν τέλειωσαν
σώματα πού δέν ξέρουν πιά πῶς ν' ἀγαπήσουν.

Ἐδῶ τελειώνουν τά ἔργα τῆς θάλασσας τά ἔργα τῆς ἀγάπης.
Ἐκεῖνοι πού κάποτε θά ζήσουν ἐδῶ πού τελειώνουμε
ἄν τύχη καί μαυρίση στή μνήμη τους τό αἷμα καί ξεχειλίση
ἄς μή μᾶς ξεχάσουν, τίς ἀδύναμες ψυχές μέσα στ' ἀσφοδίλια,
ἄς γυρίσουν πρός τό ἔρεβος τά κεφάλια τῶν θυμάτων:

Ἐμεῖς πού τίποτε δέν εἴχαμε θά τούς διδάξουμε τή γαλήνη.

 Γιῶργος Σεφέρης

ΑΠΟ ΤΗΝ «ΑΜΟΡΓΟ»

Μέ τήν πατρίδα τους δεμένη στά πανιά καί τά κουπιά
στόν ἄνεμο κρεμασμένα

Οἱ ναυαγοί κοιμήθηκαν ἥμεροι σάν ἀγρίμια νεκρά μέσα
στῶν σφουγγαριῶν τά σεντόνια

Ἀλλά τά μάτια τῶν φυκιῶν εἶναι στραμμένα στή θάλασσα

Μήπως τούς ξαναφέρει ὁ νοτιάς μέ τά φρεσκοβαμμένα λατίνια

Κι ἕνας χαμένος ἐλέφαντας ἀξίζει πάντοτε πιό πολύ ἀπό
δυό στήθια κοριτσιοῦ πού σαλεύουν

Μόνο ν' ἀνάψουνε στά βουνά οἱ στέγες τῶν ἐρημοκλη-
σιῶν μέ τό μεράκι τοῦ ἀποσπερίτη

Νά κυματίσουνε τά πουλιά στῆς λεμονιᾶς τά κατάρτια

Μέ τῆς καινούριας περπατησιᾶς τό σταθερό ἄσπρο φύσημα

Καί τότε θά 'ρθουν ἀέρηδες σώματα κύκνων πού μεί-
νανε ἄσπιλοι τρυφεροί καί ἀκίνητοι

Μές στούς ὁδοστρωτῆρες τῶν μαγαζιῶν μέσα στῶν λα-
χανόκηπων τούς κυκλῶνες

Ὅταν τά μάτια τῶν γυναικῶν γίναν κάρβουνα κι ἔσπα-
σαν οἱ καρδιές τῶν καστανάδων

Ὅταν ὁ θερισμός ἐσταμάτησε κι ἄρχισαν

 οἱ ἐλπίδες τῶν γρύλων.
 Νίκος Γκάτσος

THE LADY OF SOUTH WIND

My Nymphs, who pass and go southward,
did you, perhaps, see her playing with seagulls on her rock?...

At a loom of salt and swallow-fish,
sea-maidens weave for us our white sails
and a young sailor walking on the waves,
awakes the sea with salvos and apples!...

Pursued by the west wind she ran on the sand
gathering the waves on her white apron;
sun, bring her back, north wind, bring her back to us,
as she wanders on the backs of dolphins in sea-weed gardens,
with a thousand seagulls behind her holding her skirt,
with a thousand bream around her, in her azure smiles!...

Lady of our white sails, my Mermaid Holy Virgin,
awake, Lady of Kalymnos, awake with three bitter-lemons,
and give us your braids to weave our sails,
and send us a kiss that we may sail with a fair wind!
But don't you hear the waves, slender and tall Lady of the sea?
Don't you see that the winds fight for your sake
and from their masts, far away, with their white caps,
the young sailors of the East wind greet you from the skies?...

Songs of the sea are crammed in sea-shells;
in an urchin the world's secrets are revealed,
and the wind that suddenly undid the peach tree's bust
as she started running upon the rocks;
children chase her with two sea-shells of love,
and with cannonades of plums the sailors break her door!...

 Tassos Leivaditis

FROM «ROMANCE»

Our land is closed-in, all mountains
which have for their roof a low sky day and night.
We have no rivers, we have no wells, we have no springs,
only a few cisterns, empty, too, which echo
 and we worship them.
A still, hollow sound, like our loneliness,
like our love, like our bodies.
It seems strange to us that once we could build
our homes our huts and our sheepfolds.
And our weddings, the tender wreaths and fingers

become inexplicable enigmas for our souls.
How were our children born, how did they grow strong?

Our land is closed-in. It is closed-in
by two black Clashing Rocks. At the harbors,
on Sundays, when we go down to breathe
we see, illuminated at sunset,
broken timbers from voyages which did not end
bodies which no longer know how to love.

Here ends the work of the sea, the work of love.
Some day, those who will live here where we end,
if by chance blood turned black
 and overflowed in its memory,
let them not forget us, the powerless souls amid the asphodels;
let them turn the heads of the victims toward the darkness:
We, who had nothing, will teach them peace.

 George Seferis

FROM «AMORGOS»

With their homeland tied to the sails and the oars
handing in the wind
the shipwrecked sailors slept calmly like dead wild beasts
in the sponges' sheets
But the eyes of seaweed are turned toward the sea
Lest the south wind bring them back with freshly
painted tall-ships.
A lost elephant is worth more than
two rocking breasts of a maiden,
only the chapel roofs lit on the mountains
with the fervour of the evening star
The oblivion birds should roll the masts
With the steady white blow of the new step
And then winds will come swans' bodies that kept
immaculate, tender and immobile
In the shop - in the kitchen
garden tornadoes
When women's eyes became coals and broke the
chestnut − sellers' hearts
When the harvest stopped and the crickets' hopes began.

 Nikos Gatsos

ΑΙΓΑΙΟ, ΔΕΚΑΠΕΝΤΑΥΓΟΥΣΤΟΣ

Ἀνεβαίνει ἡ πενιχρή δέηση τῆς μάνας, πού ἀνηφορίζει τό νησιώτικο μονοπάτι γιά τό λευκό ἐκκλησάκι. Τά δάκρυα κι' ὁ στεναγμός τῆς ὀρφάνιας ἀπό τήν χορεία τῶν πνιγμένων θαλασσινῶν, σφιχτοπλέκοντας στεφάνι ταπεινό μά πολυτίμητο γύρω ἀπό τή γλυκειά μορφή τῆς κατευωδότριας. Λίγα λουλούδια στό βάζο, ἕνα κεράκι μπηγμένο στό χῶμα τοῦ μανουαλιοῦ, ἡ φωνή τῆς καμπάνας, ἕνα ἀγριοπερίστερο. Μποστάνια καί μυριστικά, ἡ ρέμβη τοῦ ἀπομεσήμερου, τό τζιτζίκι νά κανοναρχεῖ τήν παράκληση. Καί πιό κάτω ἕνα λιμανάκι ἑλληνικό. Μιά μικρή συνοδεία ἀπό ἐλιές καί κυπαρίσσια, ἄρωμα ἀπό λεμόνι καί δεντρολίβανο.

Κι' ὅταν σημάνει ἡ ἀπόλυση, ὁ καθένας θά πάρει ἕνα μικρό κλαράκι μερσινιᾶς καί θά γυρίσει στό σπίτι του καί θ' ἀποθέσει τό κλαράκι στό εἰκονοστάσι τό πατρογονικό, ὅπως παλιά. Ὕστερα θἄρθει ἕνα μεγάλο φεγγάρι δεκαπενταυγουστιάτικο γιά νά φωτίσει τή νύχτα. Καί πάνω στά νερά θά περπατήσει ἡ κυριαρχία τῆς Ἀγάπης. Θἄρχεται ἀπό ἀνατολικά καί καθώς θά περνᾶ τά νησιά, τούς κάβους καί τά λιμανάκια, θά σκορπίζει γεγονότα λυτρωτικά, εὐλογίες καί θαύματα. Ἔτσι μέ τήν προσδοκία καί τήν ὀδυνηρή μνήμη τῶν λέξεων, θά ἀνθίσει ἀκόμα μιά φορά ἡ ἱερή Ἀκολουθία τοῦ Αἰγαίου, μέσα στήν ἄσπιλη ἀχιβάδα τῆς γενέθλιας θάλασσας.

Ματθαῖος Μουντές

THE AEGEAN SEA, AUGUST FIFTEENTH

A Mother's modest imploration ascends as she climbs the island footpath toward the white chapel. The tears and sighs of orphanhood from the chorus of drowned seamen become a humble - yet precious tightly-woven wreath about the sweet face of the Holy Virgin of Good Voyage. A few flowers in the vase, a small candle stuck in the earth of the candelabrum, the bell's sound, a wild pigeon. Melon-fields and fragrant herbs, the afternoon reverie, and the cicadas singing the hymns of imploration. Farther down, a tiny Greek harbor. A small procession of olive trees cypress trees, the aroma of lemon and rosemary.

And when the end of the divine service is signalled, everyone will take a tiny branch of myrtle and return home and put this little branch before the family icon-stand as in ages past. Then, a big August moon will appear to light up the night. And the sovereignty of Love will walk on the waters. It will come from the East, and as it will pass the islands, the coves and the little harbors, will spread about redemptive news, blessings, and miracles. So with expectation and painful memory of words, the sacred Liturgy of the Aegean shall bloom once again within the immaculate shell of our ancestral sea.

Matthaios Mountes

ΑΠΟ ΤΗΝ ΕΛΛΗΝΙΚΗ ΜΥΘΟΛΟΓΙΑ

Ἀφοῦ ὁ Θησέας νίκησε τούς Παλλαντίδες, θέλησε νά γλιτώσει τήν Ἀθήνα ἀπό τό φόρο αἵματος πού πλήρωνε στόν Μίνωα. Ἦταν τότε ἡ τρίτη φορά πού ἔπρεπε νά φύγουν γιά τήν Κρήτη τά ἑφτά ἀγόρια καί τά ἑφτά κορίτσια καί νά ριχτοῦν τροφή στόν Μινώταυρο. Ἀποφάσισε λοιπόν νά πάει μαζί τους.

Ὁ Αἰγέας, ὅταν ἄκουσε τήν ἀπόφαση τοῦ Θησέα, ἔπεσε σέ βαθύτατη λύπη γιατί θεωροῦσε σίγουρο τό θάνατο τοῦ γιοῦ του. Μπροστά στήν ἐπιμονή τοῦ Θησέα ὅμως, ὑποχώρησε.

Καθώς ἔφευγαν, ὁ Αἰγέας ἔδωσε στό γιό του, ἐκτός ἀπό τά μαύρα πανιά πού εἶχε τό καράβι τους, καί ἄσπρα πού θά ἔπρεπε νά τά βάλουν ἄν γυρνοῦσαν νικητές.

Ὁ Θησέας ἔφτασε στήν Κρήτη καί νίκησε τόν Μινώταυρο, στό γυρισμό ὅμως ξέχασε νά βάλει τά ἄσπρα πανιά. Ὁ Αἰγέας πού περίμενε στό Σούνιο, μόλις εἶδε τά μαύρα πανιά, νόμισε πώς ὁ Μινώταυρος κατασπάραξε καί τόν δικό του γιό, κυριεύτηκε ἀπό ἀπελπισία, ἔπεσε στή θάλασσα καί πνίγηκε.

Ἀπό τότε τό πέλαγος πῆρε τό ὄνομά του καί τό λένε Αἰγαῖο.

ΕΛΛΗΝΙΚΗ ΜΥΘΟΛΟΓΙΑ ΤΟΜΟΣ 3ος
Ἐκδοτική Ἀθηνῶν

FROM GREEK MYTHOLOGY

After defeating the Pallantides, Theseus wanted to rescue Athens from the blood tribute it was paying to Minos. It was then the third time that seven youths and that seven maidens had to leave for Crete in order to be thrown to the Minotaur. Theseus decided to go along with them.

When Aegeus heard Theseus' decision, he was plunged into deep sorrow because he was certain this was sure death for his son. However, faced with Theseus' determination, he gave in.

As they were getting ready to sail away, Aegeus gave his son, in addition to the black sails of their ship, another set of white sails which they were to hoist if they would return victorious.

Theseus arrived in Crete and conquered the Minotaur; but, on his return, he forgot to put up the white sails. When Aegeus saw the black sails while waiting at Sounion, he thought that the Minotaur had torn apart his son also. He was seized with despair, fell into the sea and drowned.

Since that time the sea took his name and is called the Aegean.

GREEK MYTHOLOGY, 3rd VOL.
Ekdotiki Athinon

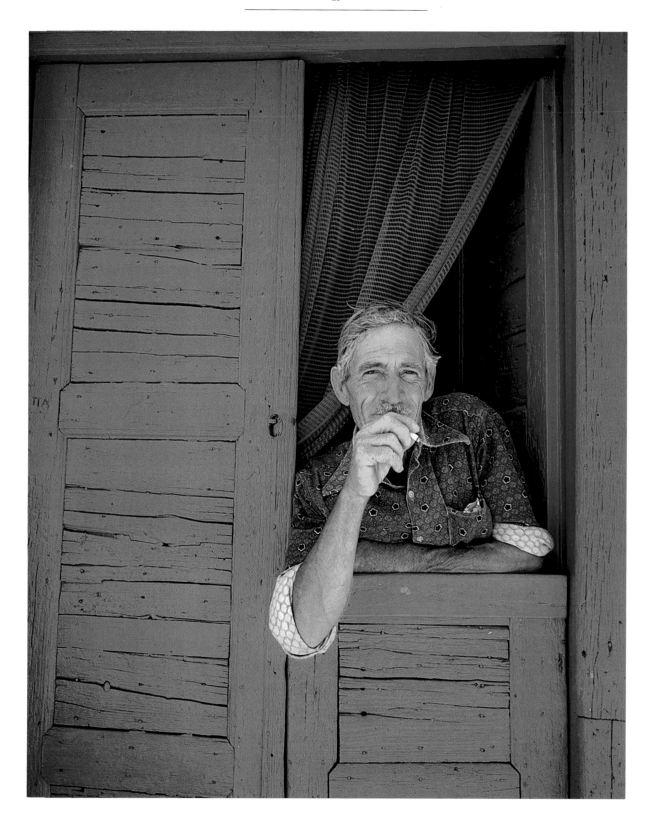

Μη παρακαλώ σας, μη λησμονάτε τη χώρα μου. (Ελύτης)

Do not, I beg you, do not forget my country. (Elytis)

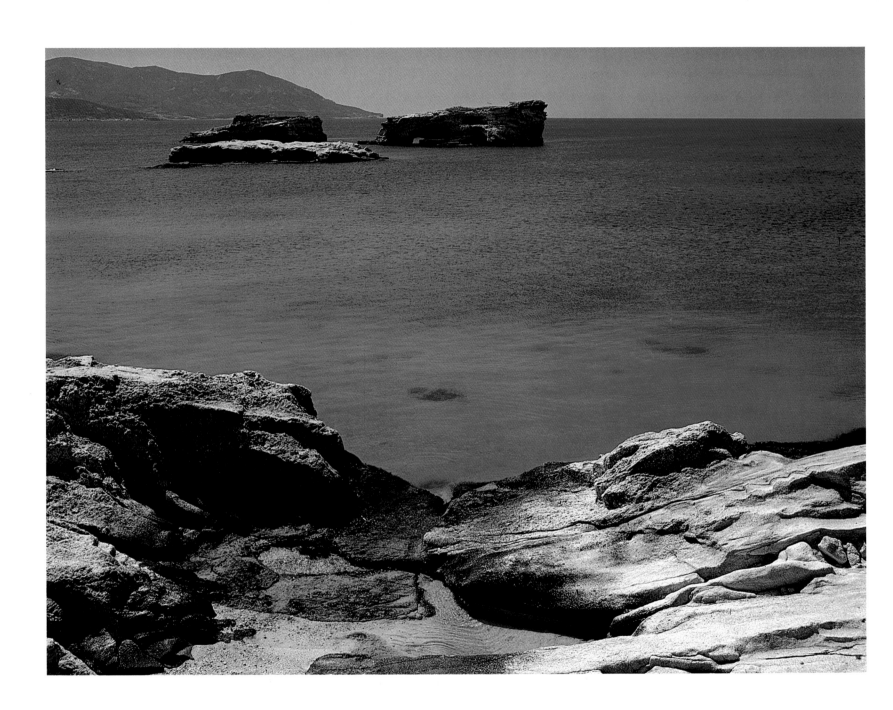

Βράχια, σμαράγδια και όνειρα.

Rocks, emeralds and dreams.

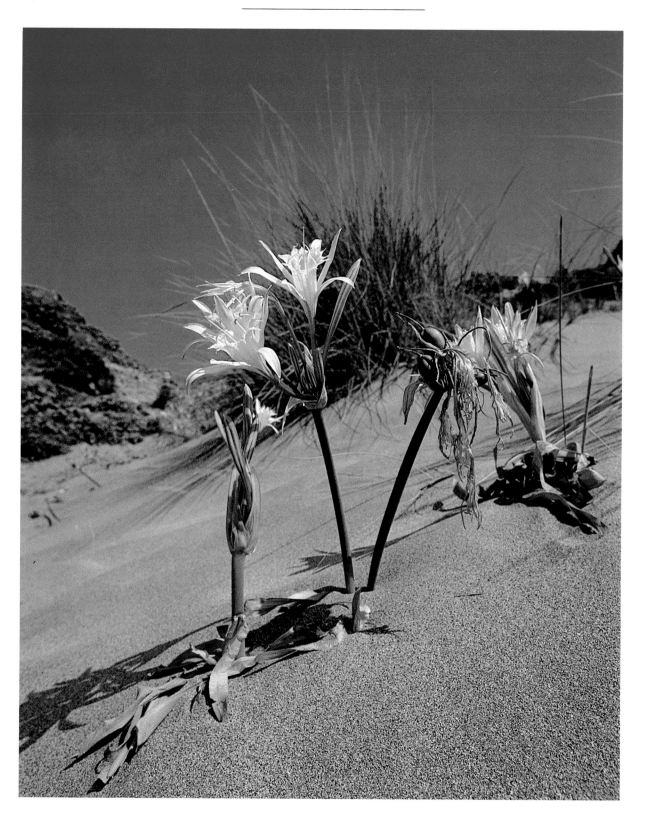

Άνθη της άμμου και του ονείρου.

Flowers of sand and of dreams.

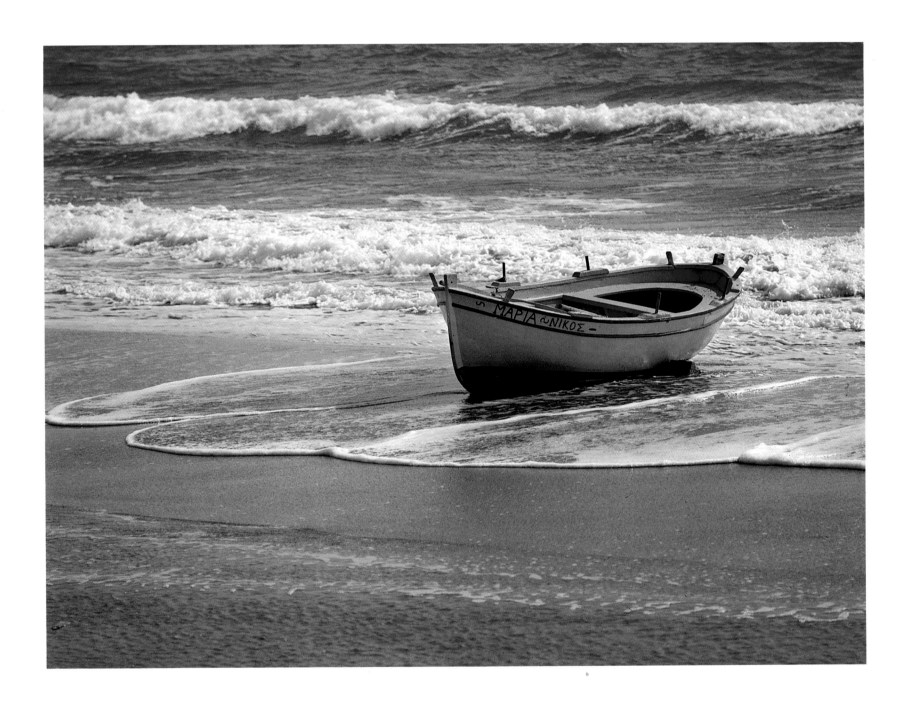

Η θυγατέρα των αφρών.
Daughter of sea-foam.

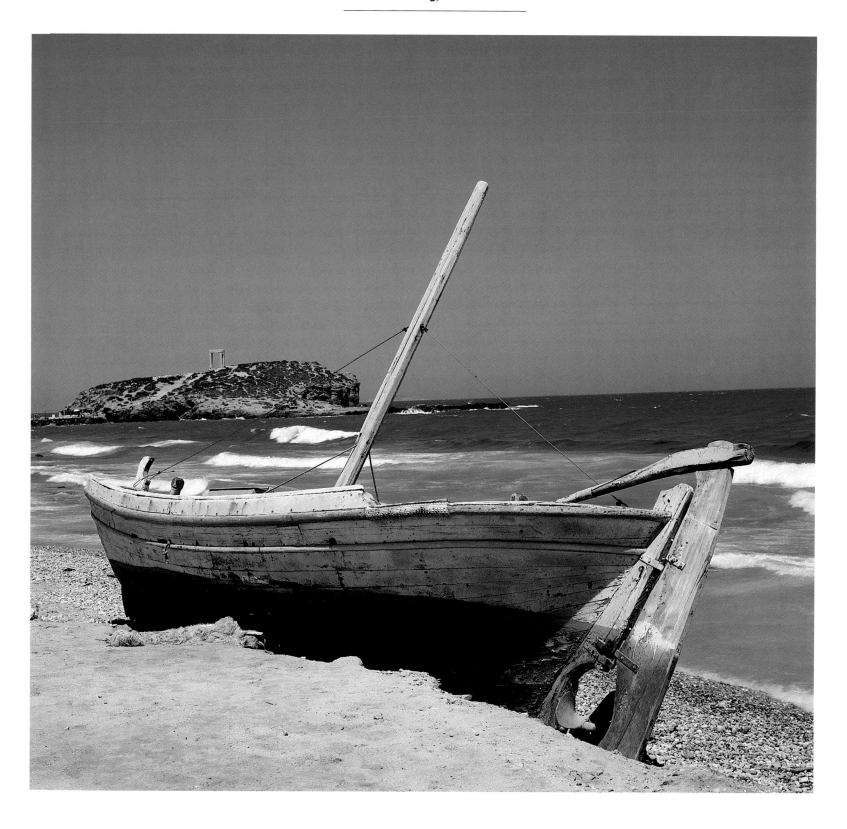

Ψαρεύοντας έρχεται η θάλασσα. (Ελύτης)

Fishing, the sea comes. (Elytis)

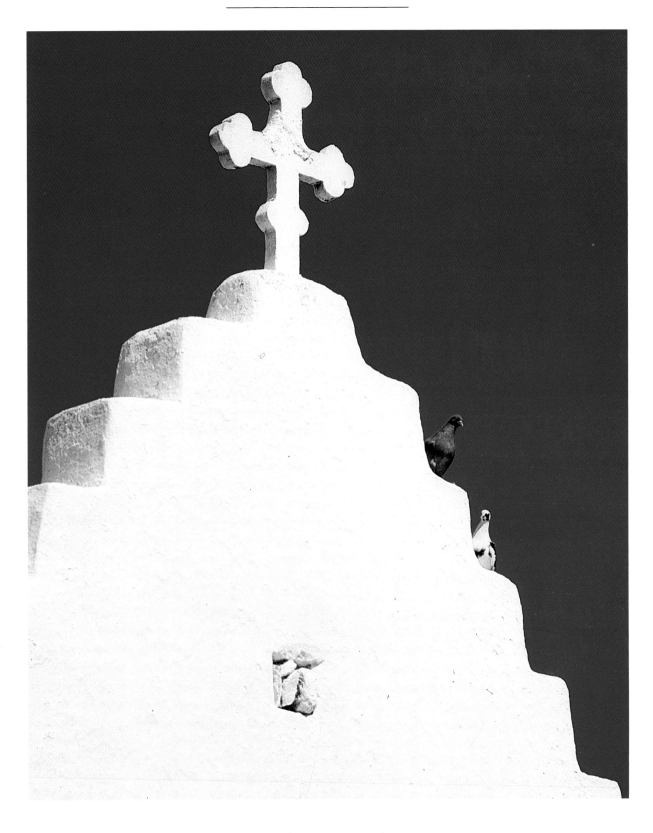

Μαρμάρωσε σαν περιστέρι.
Petrified dove-like.

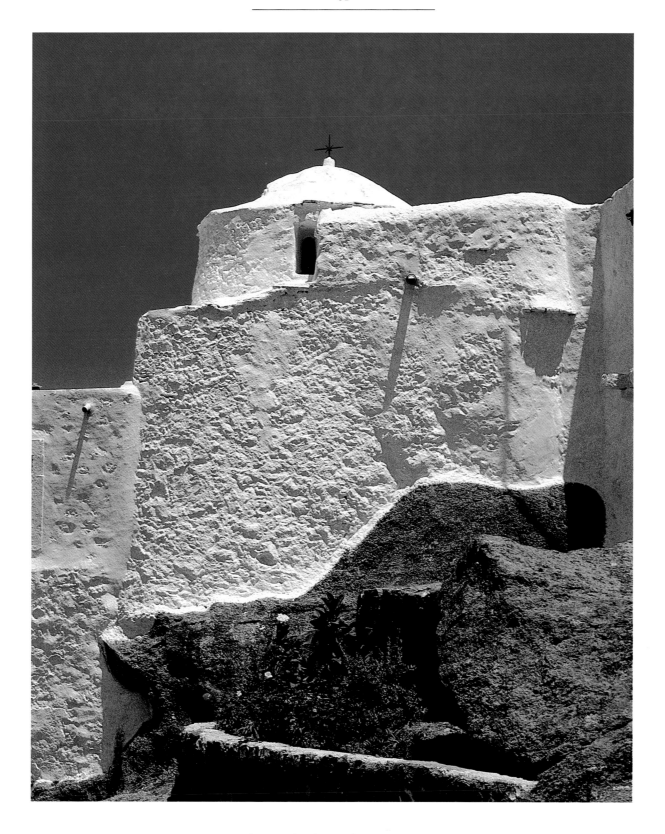

Αιγαιοπελαγίτικος αίνος στο φως.

Aegean Hymn to light.

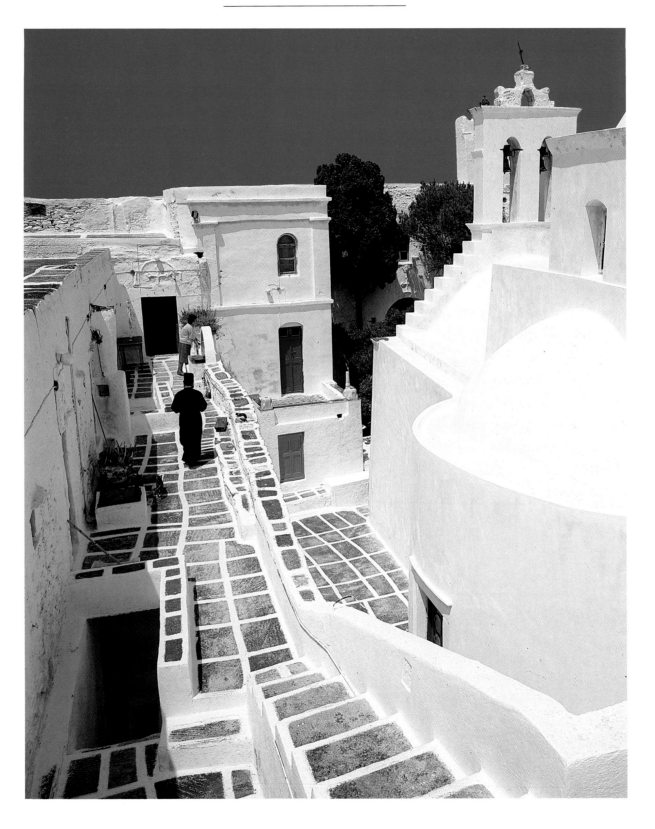

Λάμψη και κατάνυξη. Στώμεν καλώς.
Light and devotion. Go well.

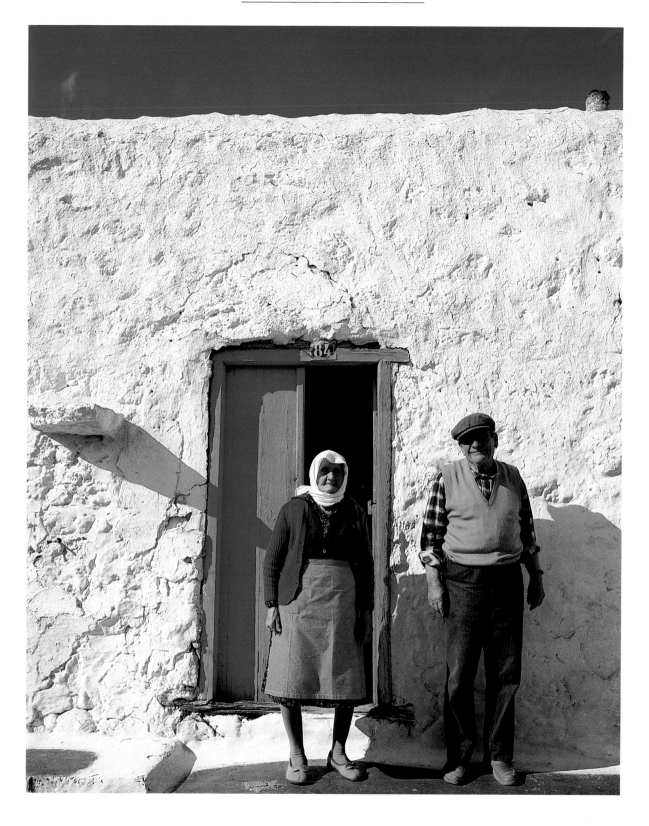

Μαζί στη ζωή και στην αναπόληση.
Together in life and contemplation.

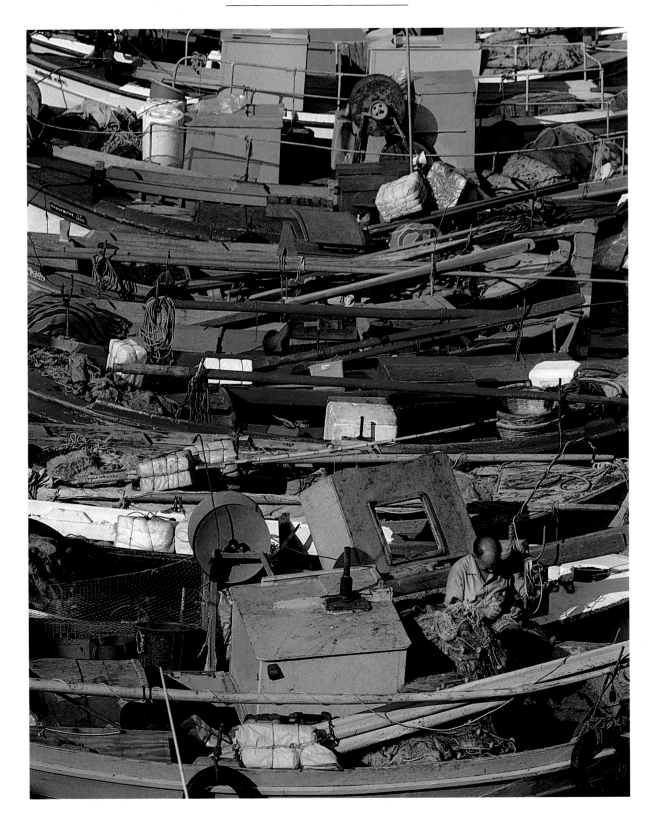

Το αραξοβόλι των ονείρων και των χρωμάτων.

Haven of dreams and color.

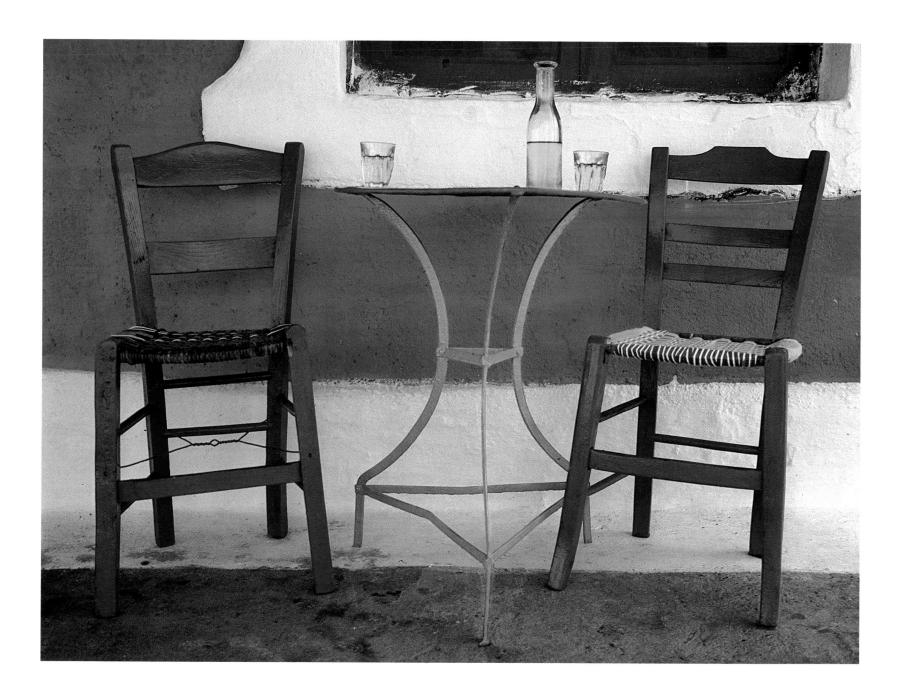

Περιμένοντας το απροσδιόριστο της συντροφιάς.
Waiting for the indefinite feeling of companionship.

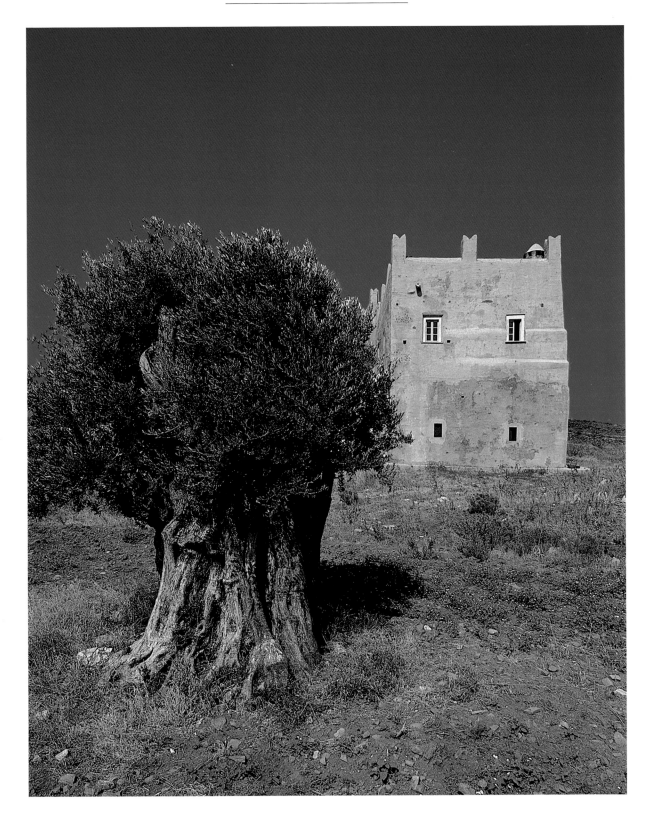

Κάτω απ' τον ήλιο αναγαλλιάζουν οι ελιές και φύτρωναν μικροί σταυροί στα περιβόλια. (Καββαδίας)
Under the sun in the orchard, little crosses grew and olive trees rejoiced. (Kavadias)

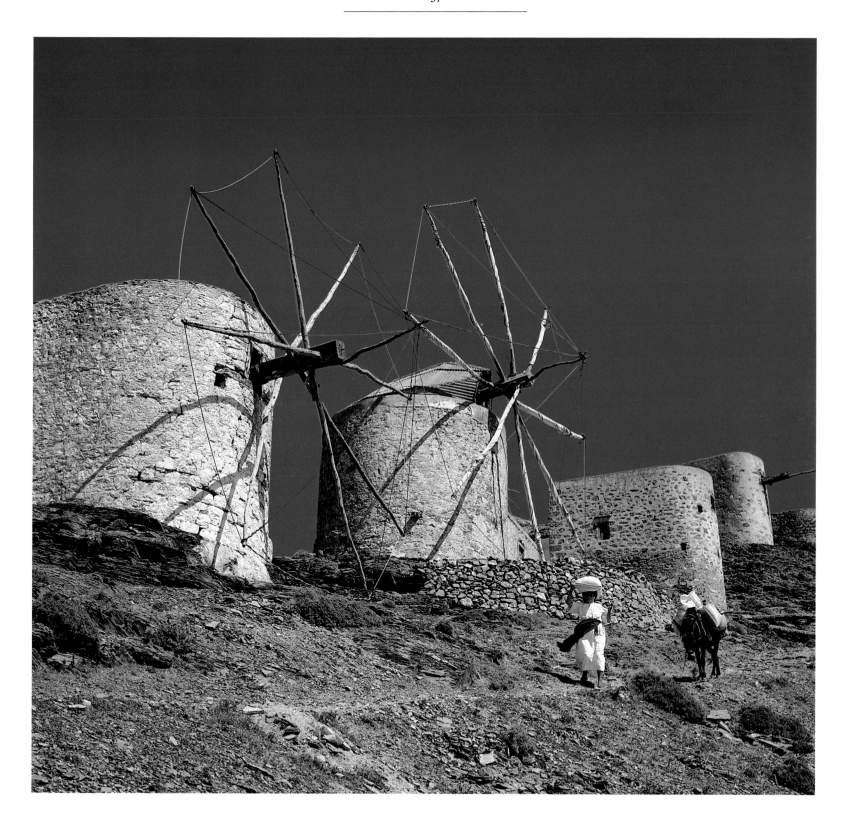

Περιμένοντας τον κυρ-Βοριά να φυσήξει.
Waiting for Mr. North Wind to blow.

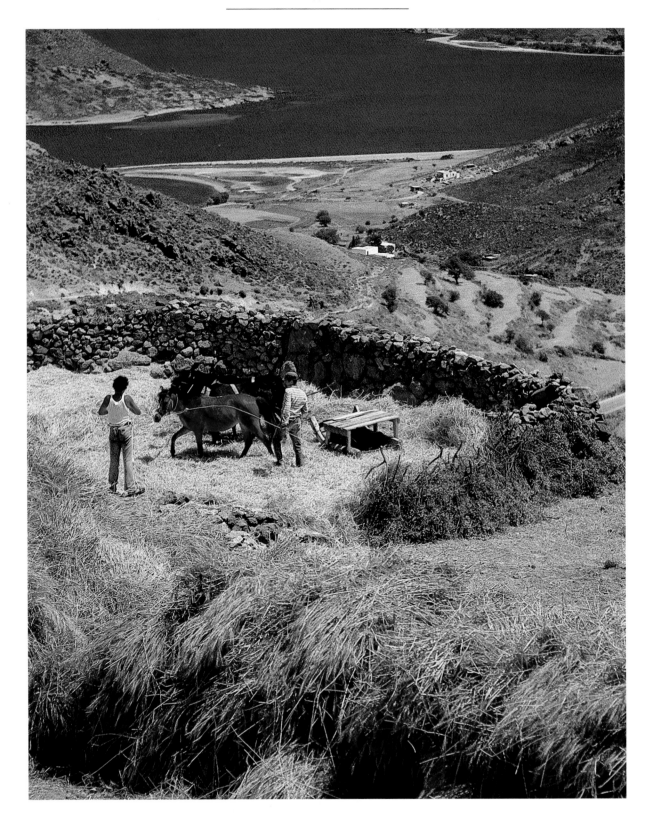

Στο αλώνι με το χρυσάφι της ψυχής.

The threshing floor with a soul of gold.

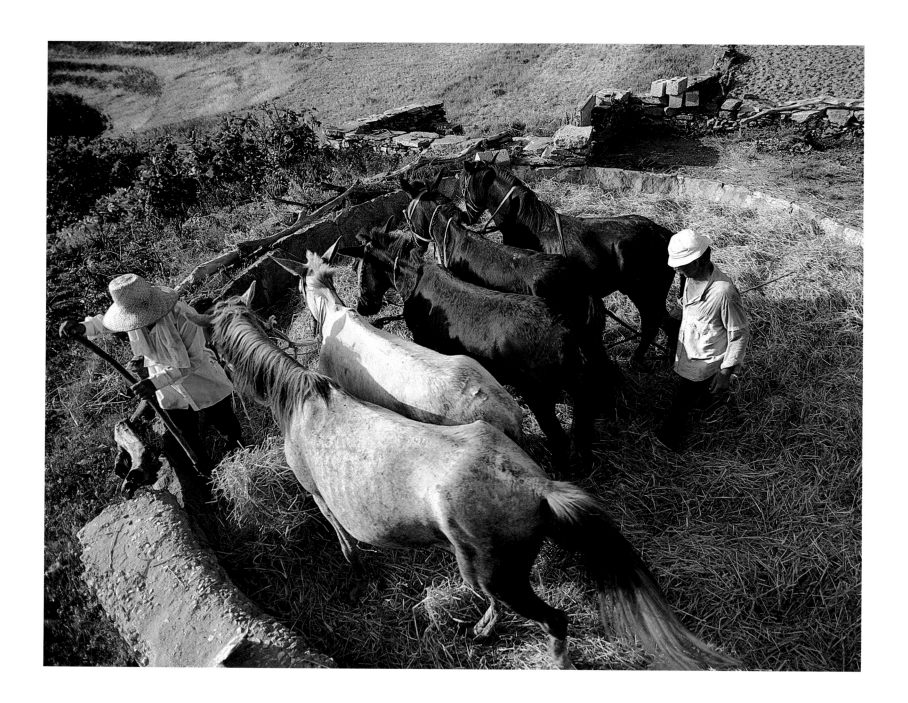

Στ' αλώνι ετοιμάζουν τον άρτο της ζωής.

On the threshing floor where the bread of life is made.

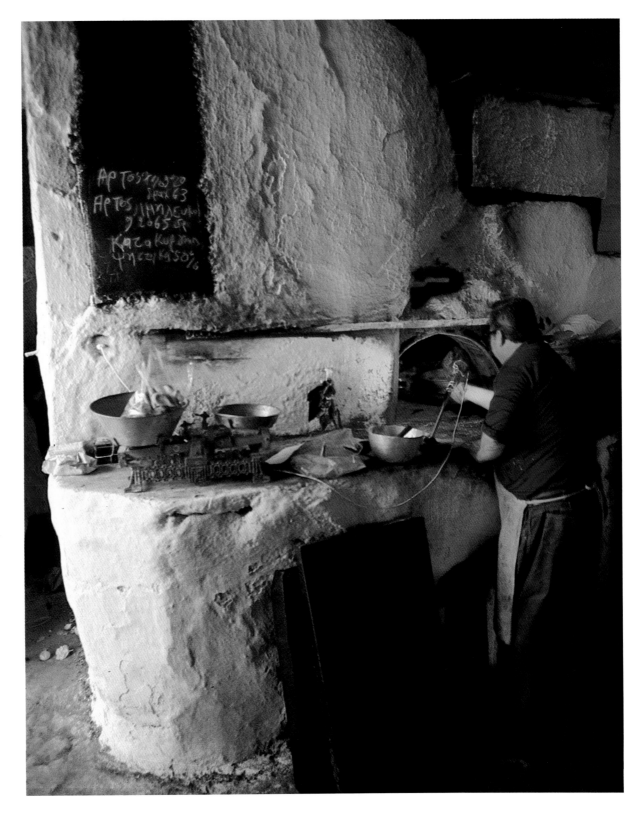

Άρτος καρδίαν ανθρώπου στηρίζει....

Bread sustains mans' heart...

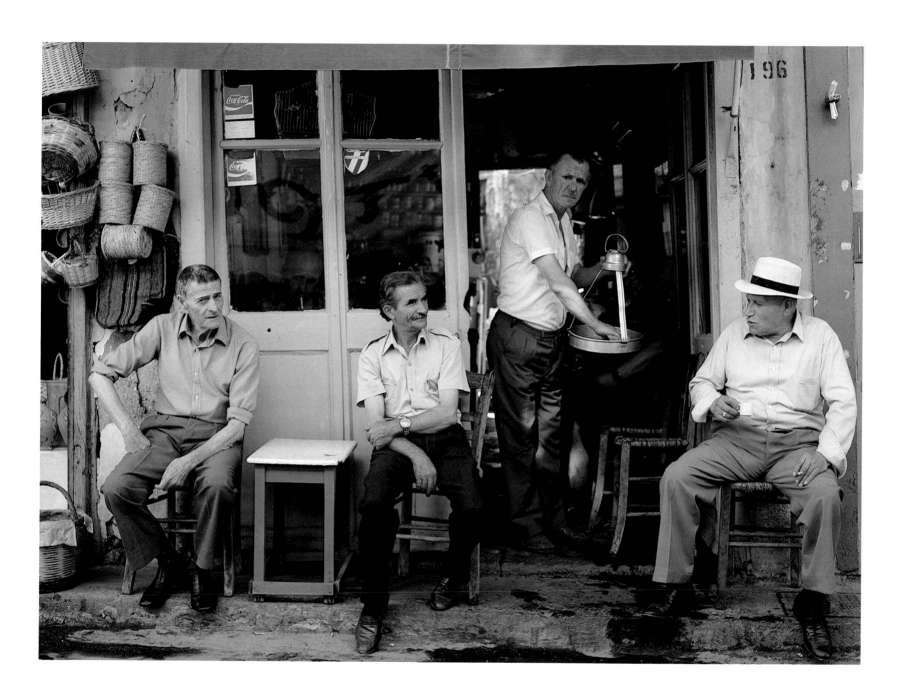

Περιμένοντας τον γλυκύ βραστό.
Waiting for the sweet coffee.

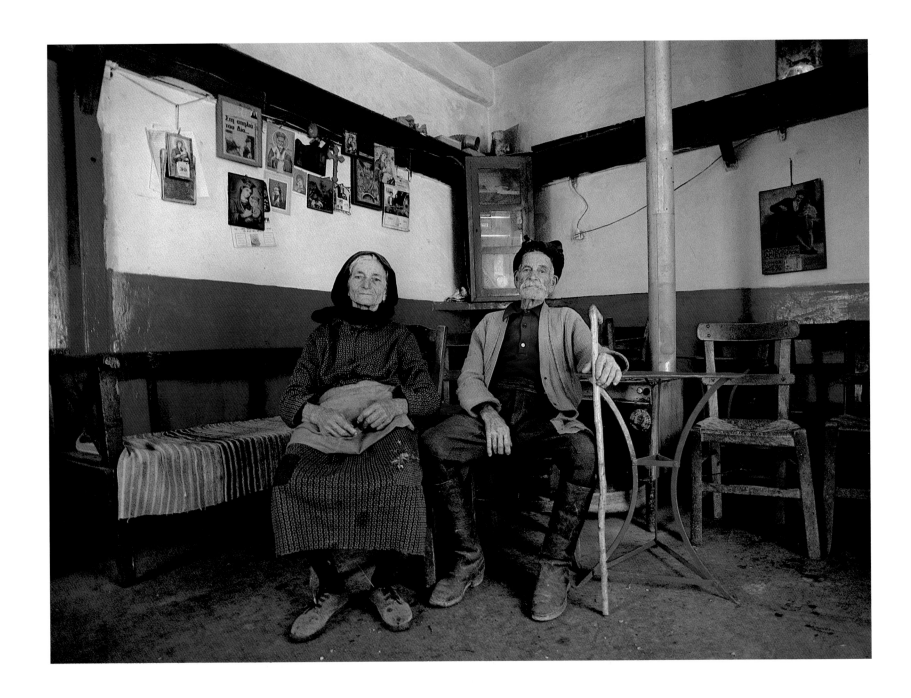

Δύο ψυχούλες του Αιγαίου ξαποσταίνουν από τον μόχθο και τον καημό.

Two Aegean souls resting from labor and longing.

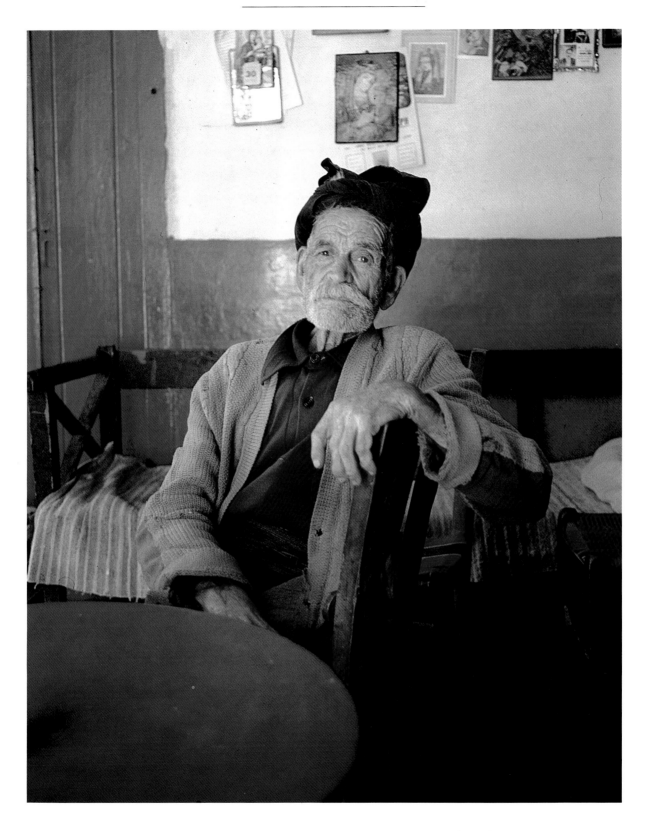

Παντ' ανοιχτά, πάντα άγρυπνα τα μάτια της ψυχής μου. (Σολωμός)

Eyes of my soul, always open, always sleepless. (Solomos)

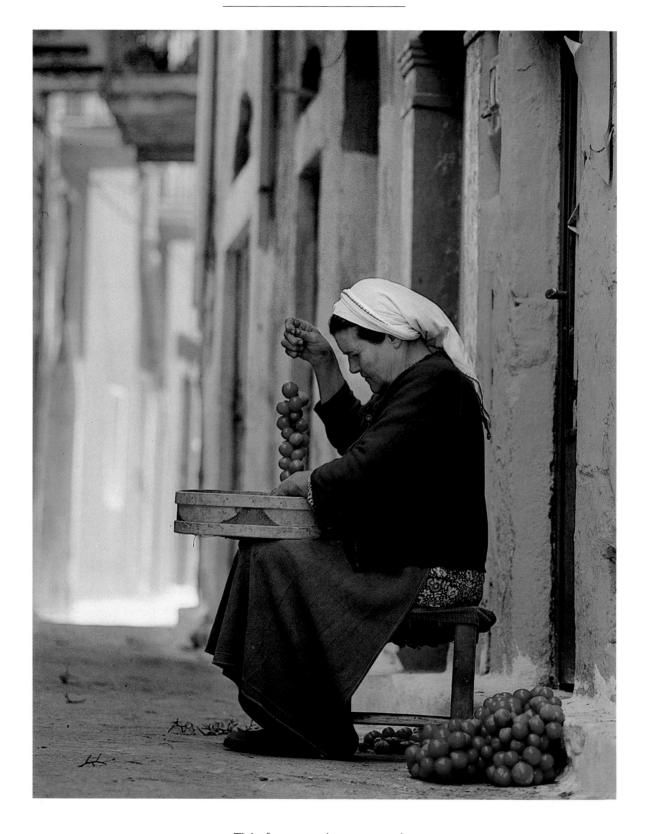

Τ' άνυδρα ντοματάκια της στοργής.

Little dried tomatoes of affection.

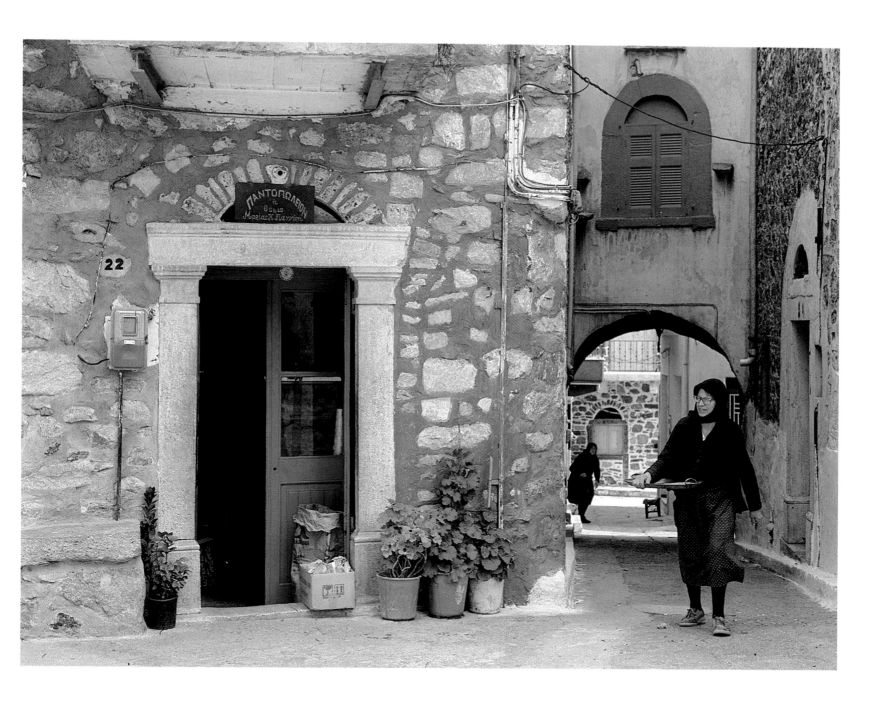

Παντοπωλείον στους Ολύμπους, η Θέμις.

Themis, grocery in Olympus.

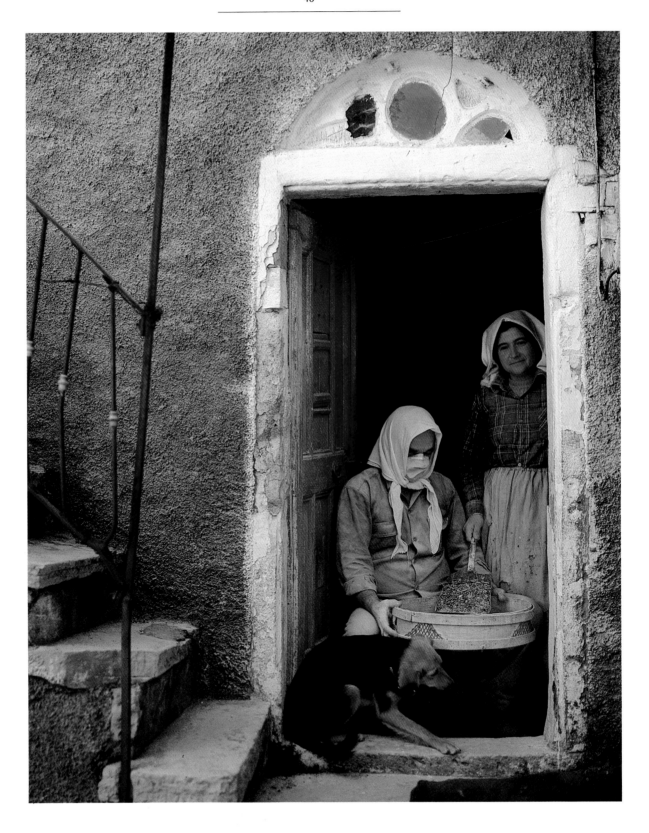

Αρχίζει το καθάρισμα της μαστίχας...

The cleaning of mastic gum begins...

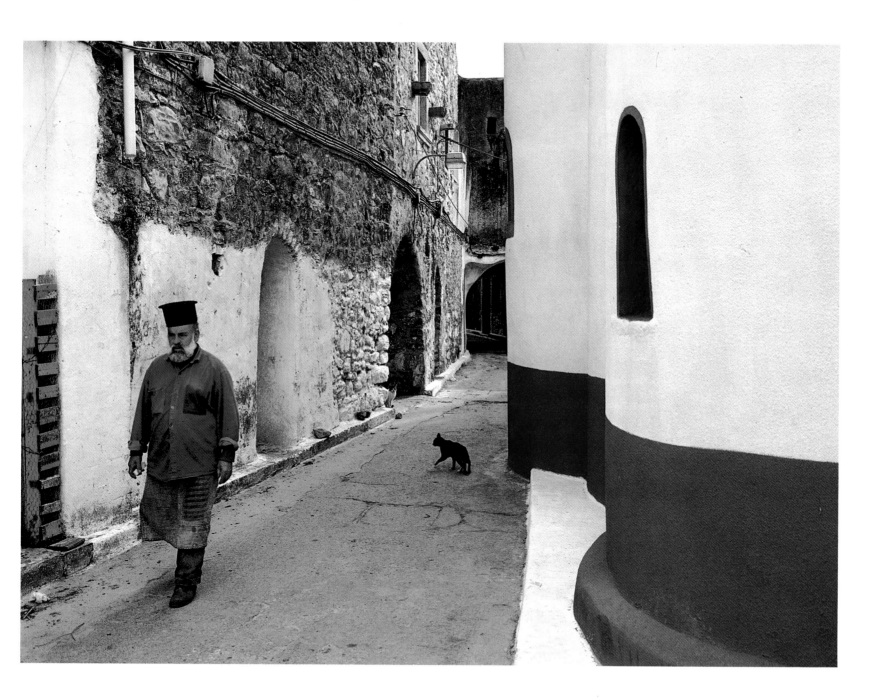

Ευλογητός ο Θεός, ο μόχθος, οι άνθρωποί και τα ζωντανά.
Blessed is God, toil, humankind, and animals.

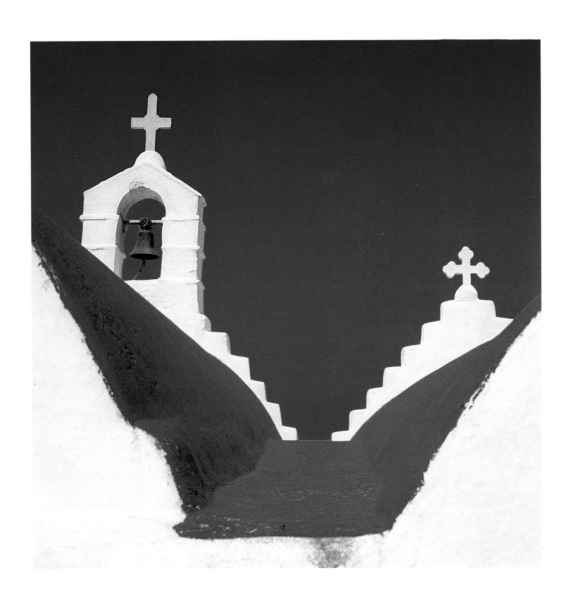

Να σε βασανίζει το θάμβος και η έκσταση.

By amazement and ecstasy, I shall torment you.

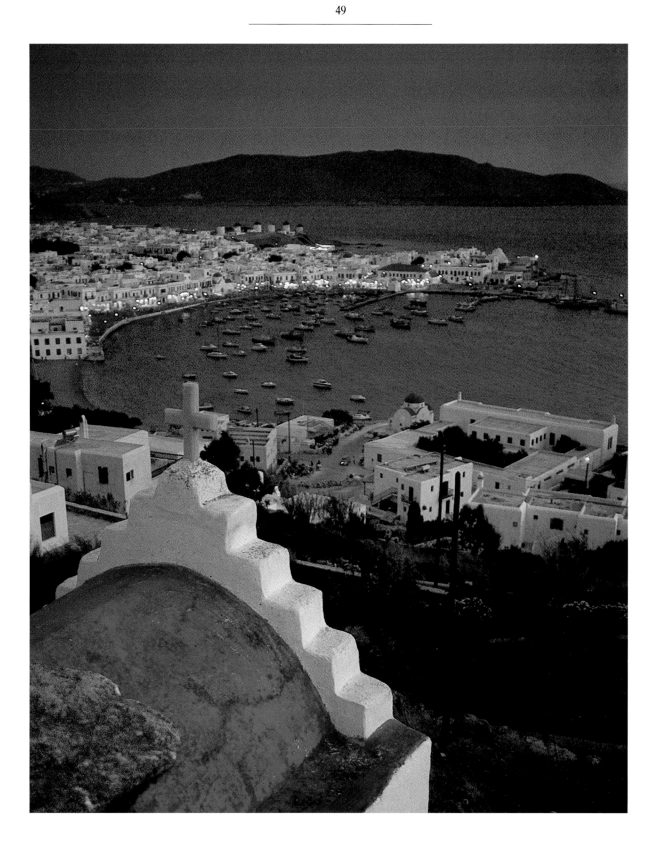

Τ' άσπρα σπιτάκια σου ένα-ένα στη θάλασσα αντίκρυ απλωμένα. (Δροσίνης)

Your little houses spread one by one across the sea. (Drossinis)

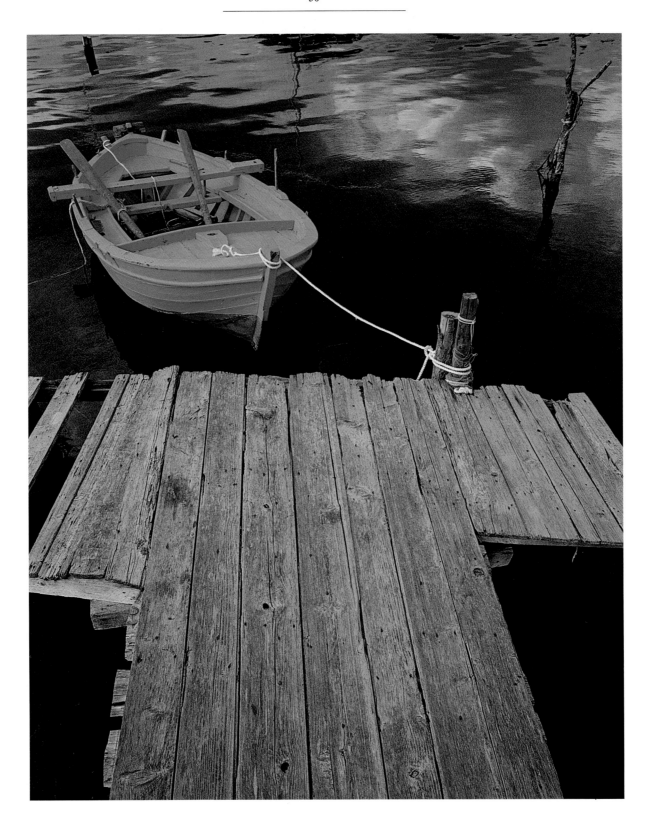

Η βάρκα περιμένει τ' όνειρο.
Boat awaiting the dream.

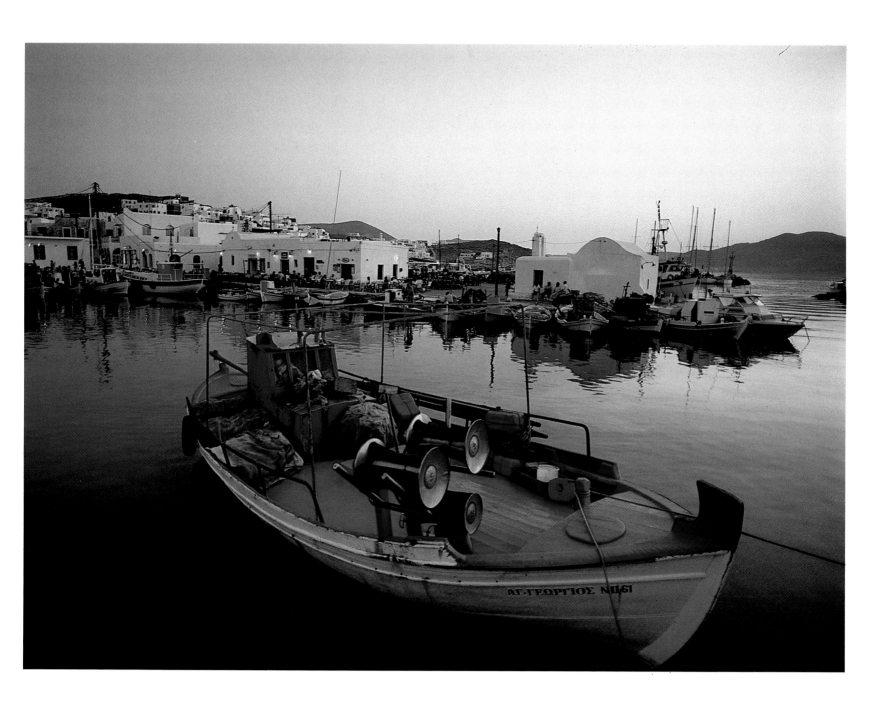

Το κόκκινο της θυσίας και η βάρκα της παρηγοριάς.

Sacrificial red and boat of consolation.

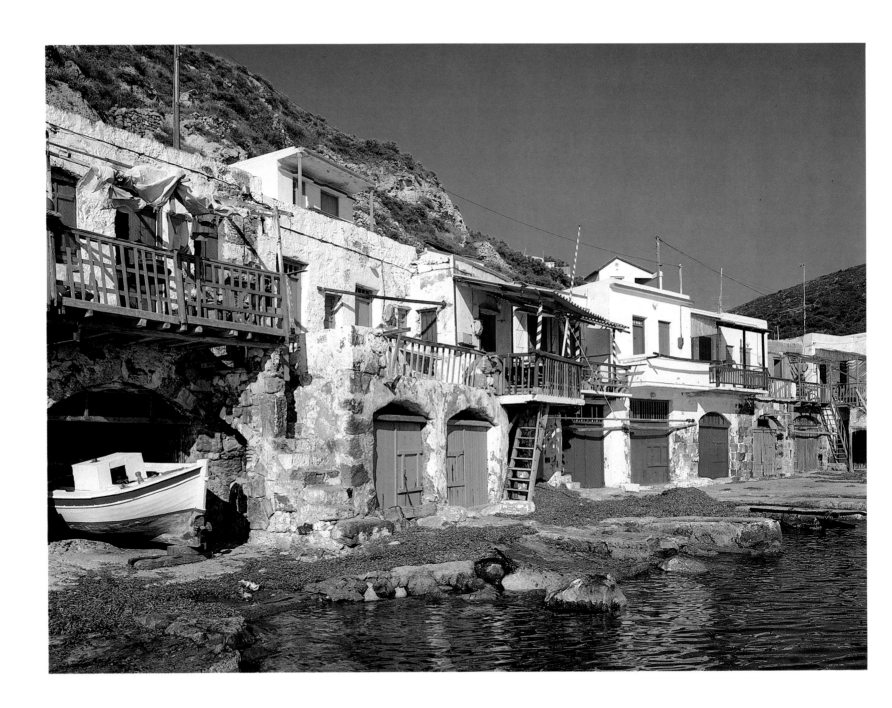

Τα σπίτια των ανθρώπων κι οι νοσταλγίες τους καρφωμένες στο λιμάνι.
Man's home and man's longing anchored at port.

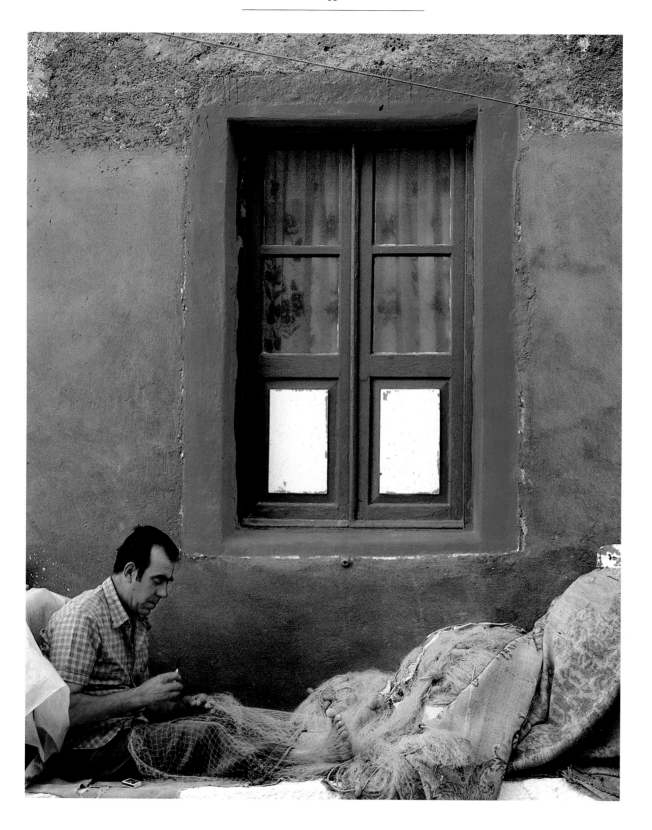

Η σαγήνη των αλιέων επισκευάζεται.
Fisherman repairs his net.

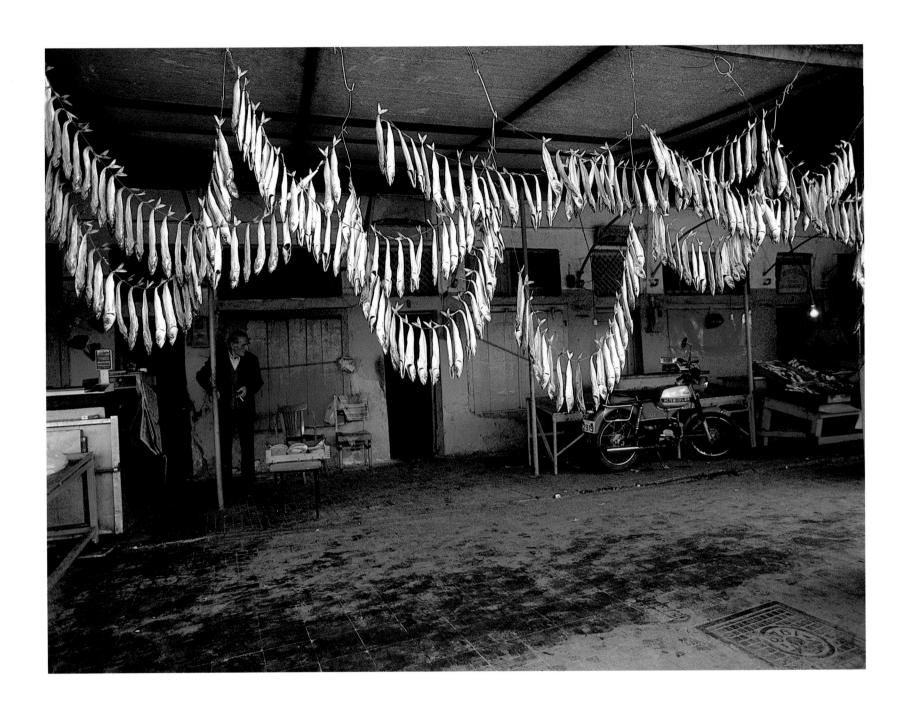

Ο θαλασσινός μόχθος, γίνεται γιορντάνι ασημένιο.

Labor of the sea turned into a silver necklace.

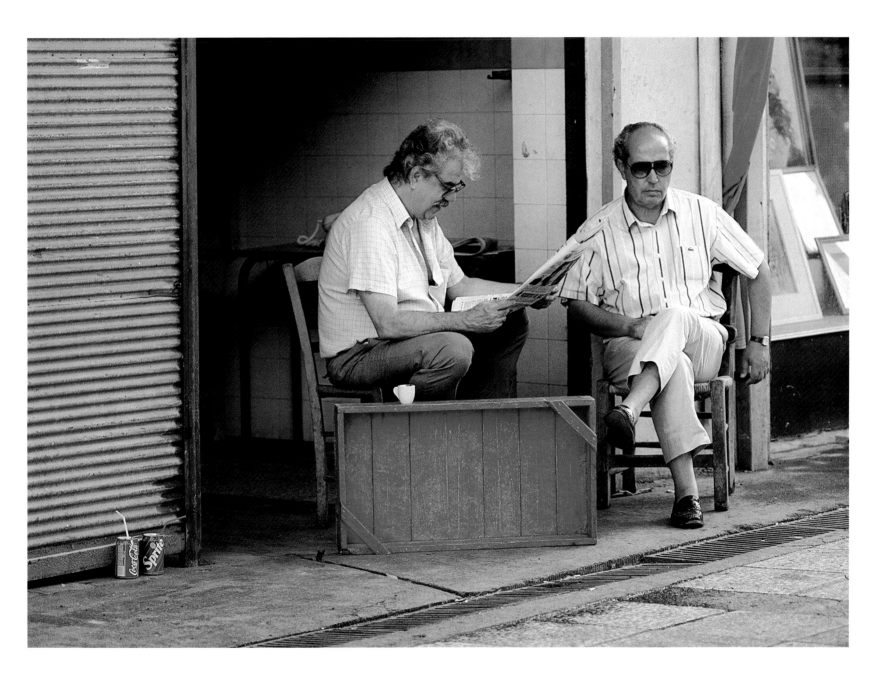

Ο βαρύς γλυκός κι η εφημερίδα έξω από το θόρυβο του κόσμου.

Strong sweet coffee and a newspaper, away from the noise of the world.

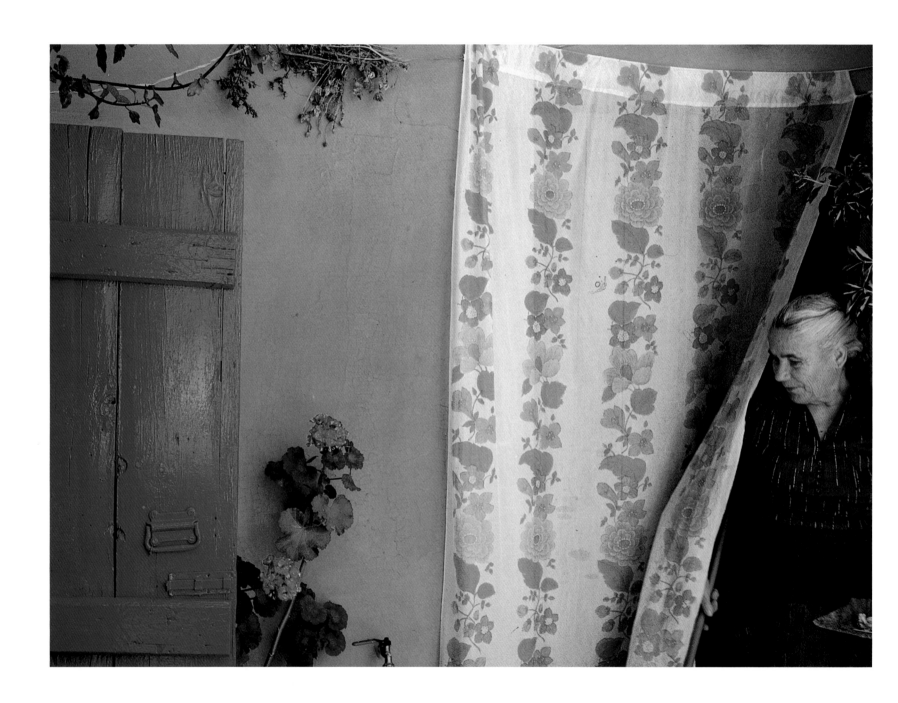

Μικρό στολίδι, μια γλάστρα.
A small decoration, a flower-pot.

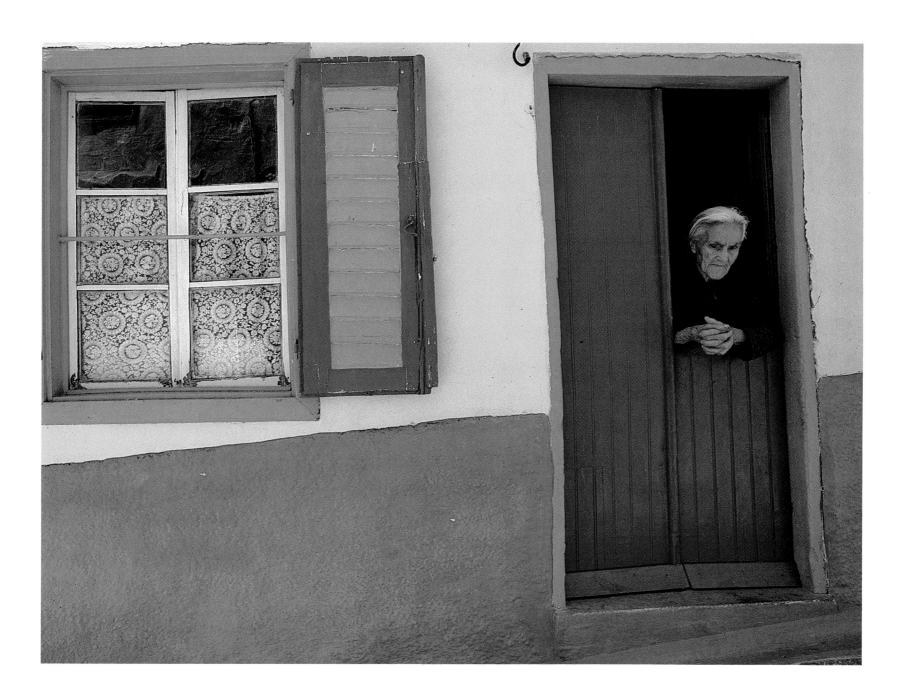

Ξέρει που γέρασε το νοιώθει, το κοιτάζει. (Καβάφης)
He knows he has aged, he feels it, he stares at it. (Cavafy)

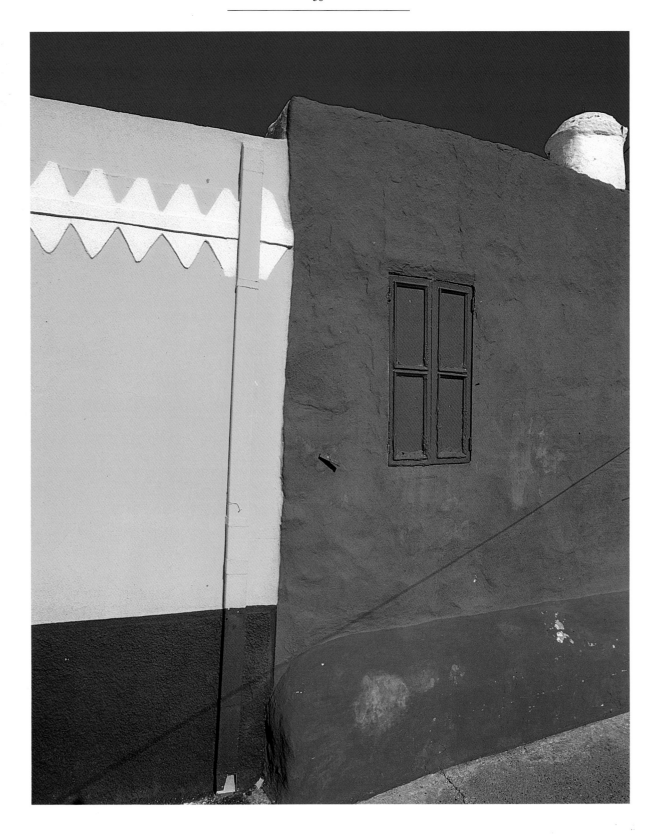

Το παράθυρο του κόσμου και της ελπίδας.

The window of hope and the world.

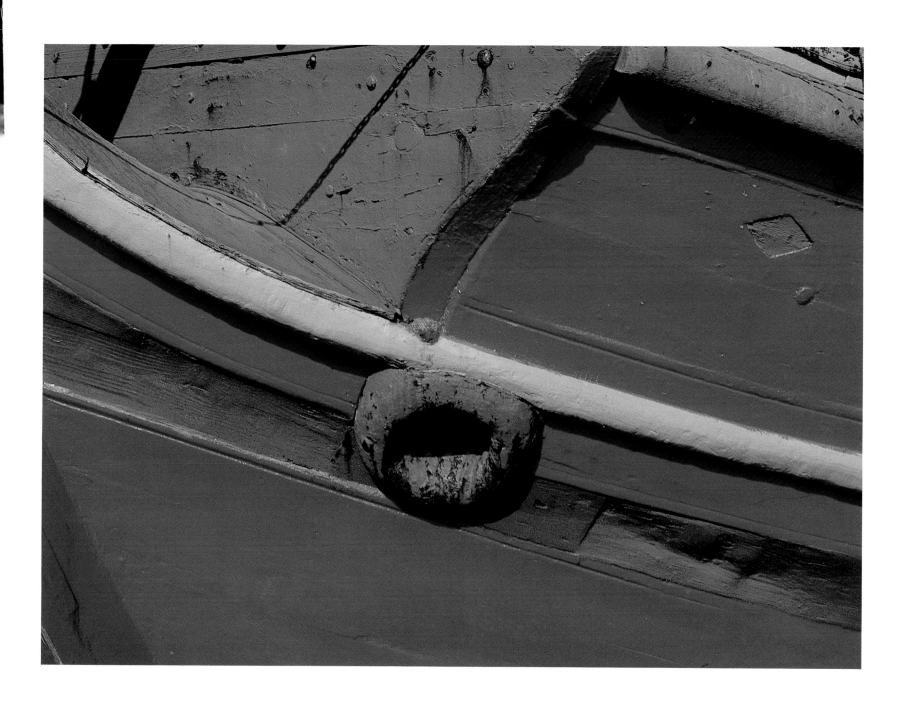

Τα χρώματα στο σκαρί ονειρεύονται στους αφρούς.
Colors at the slips dream of sea-foam.

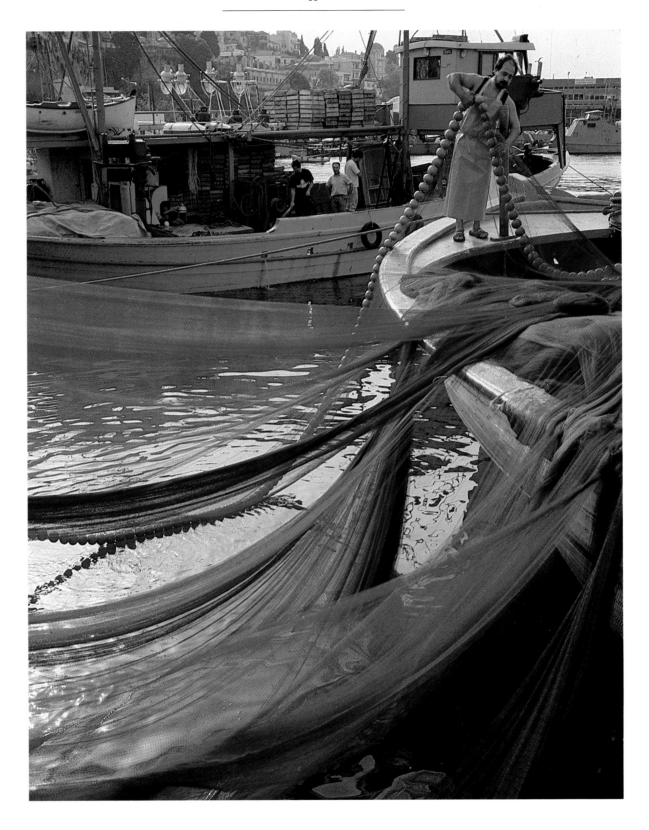

Πλούτη και στολίδια της έχει και φορεί του γιαλού τα ψάρια. (Δροσίνης)

He has for her wealth and jewels, but she wears instead the fish of the sea. (Drossinis)

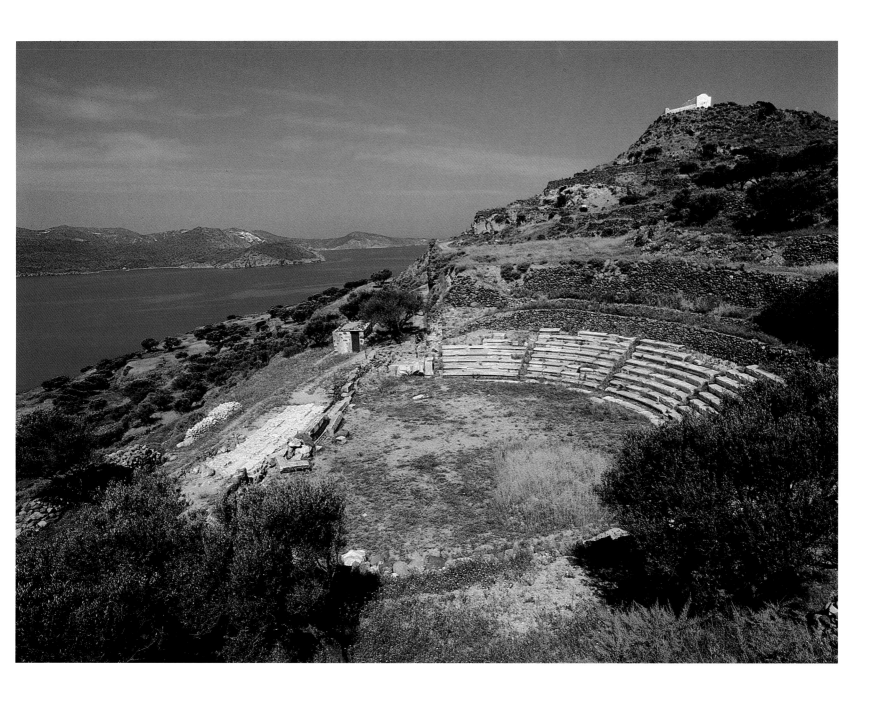

Η θυμέλη του Διονύσου και το εκκλησάκι.
The chapel and the altar of Dionysus.

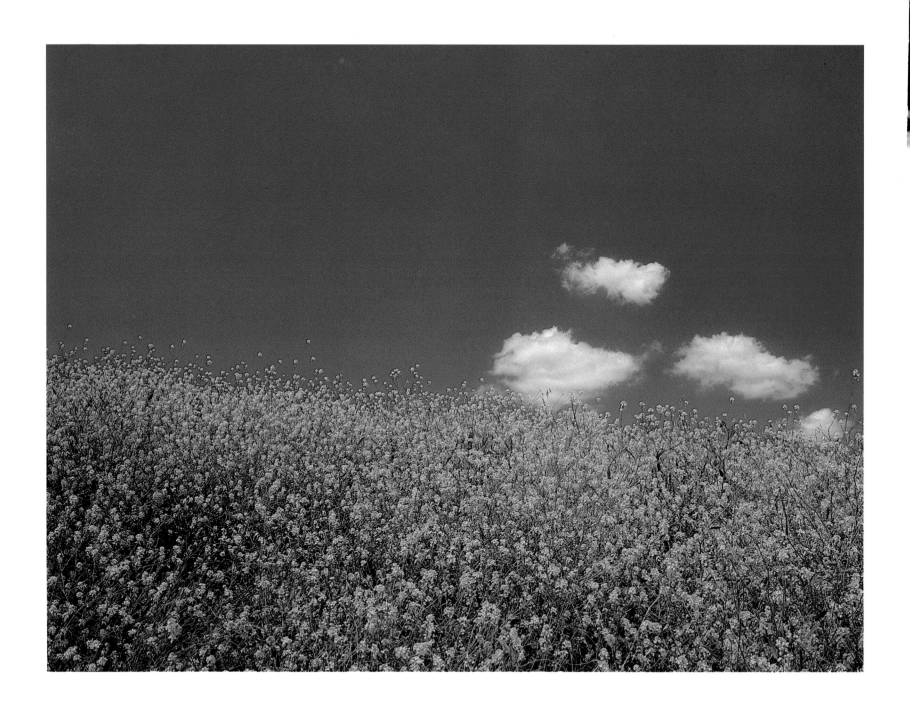

Μάγεμα η φύση κι όνειρο στην ομορφιά και χάρη. (Σολωμός)

Nature is magic, a dream full of beauty and grace. (Solomos)

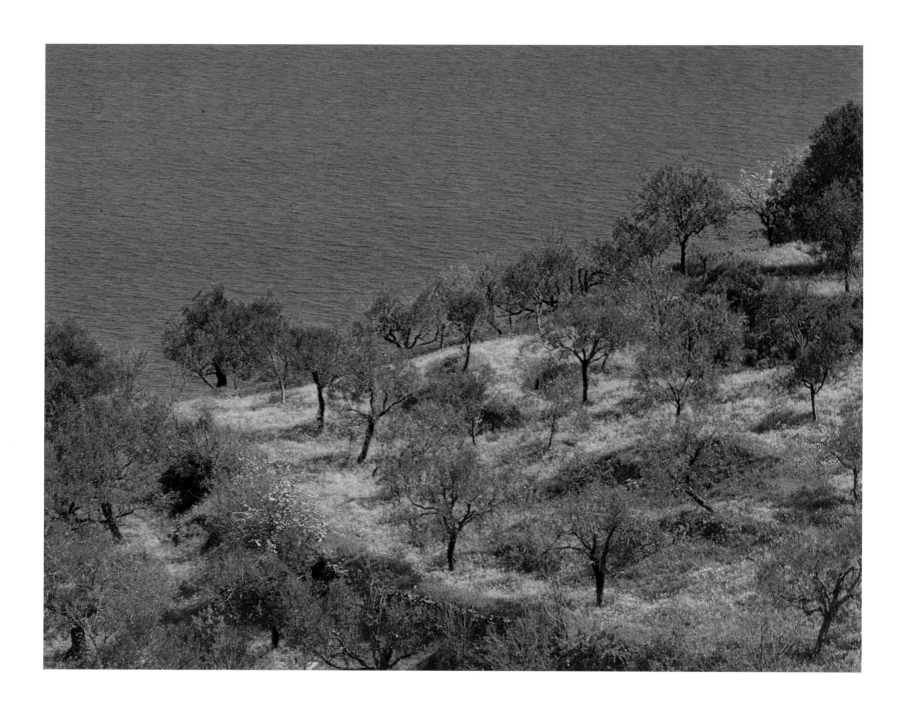

Ελιές, κοπελιές που κατηφορίζουν στο κύμα.
Olive trees, maidens descending to the sea.

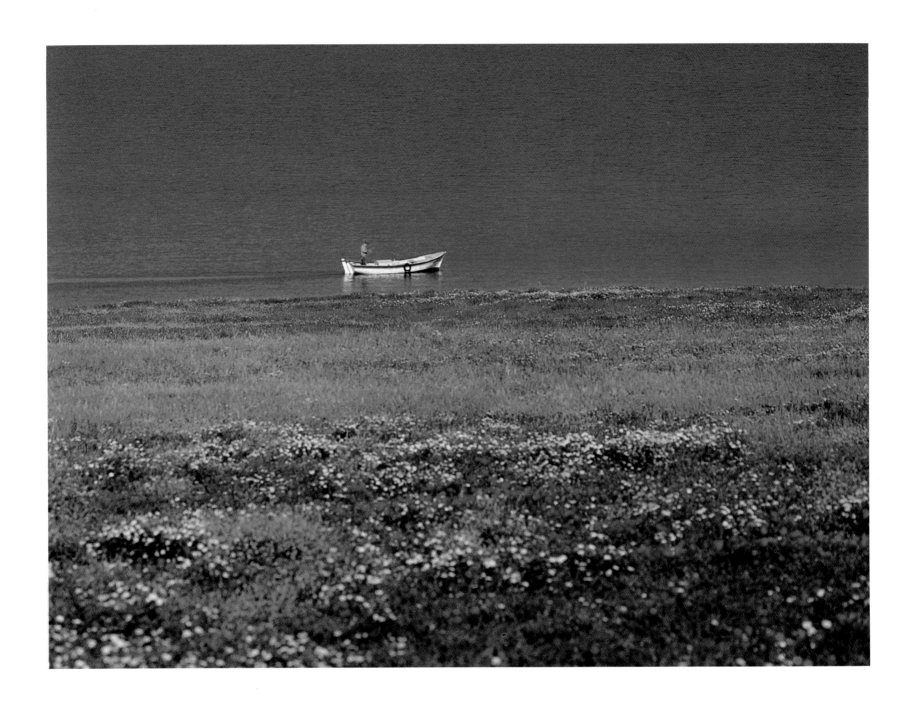

Μυρίζει το έαρ. Το θαύμα μας ελευθερώνει.
Spring fragrance. The miracle liberates us.

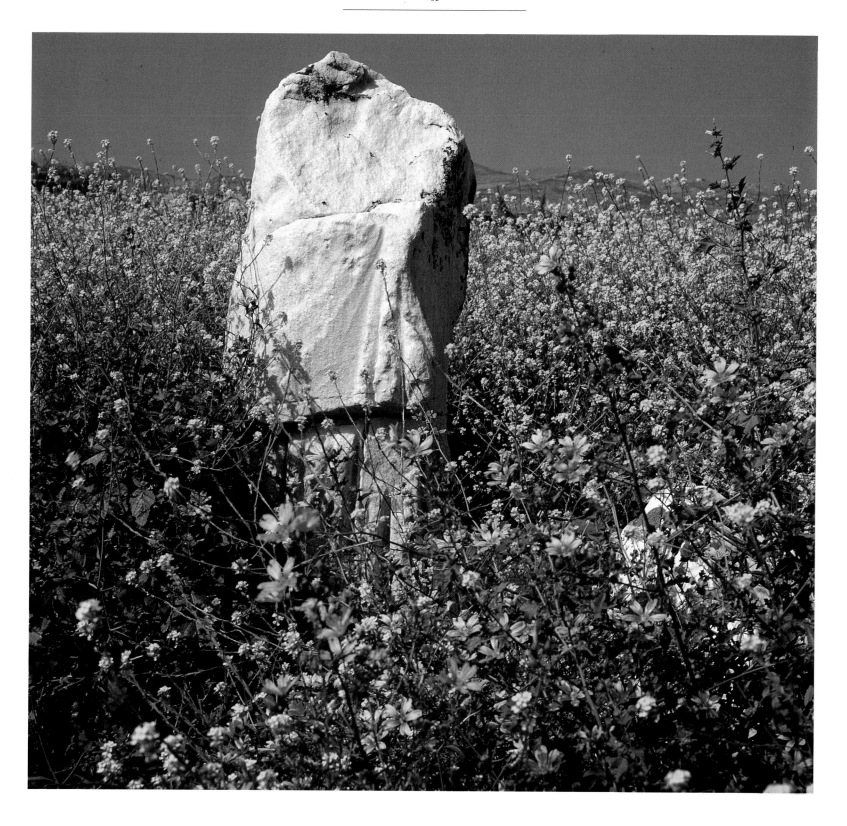

Απομεινάρια της μνήμης μέσα στ' αγριολούλουδα.
Remnants of memory among the wild flowers.

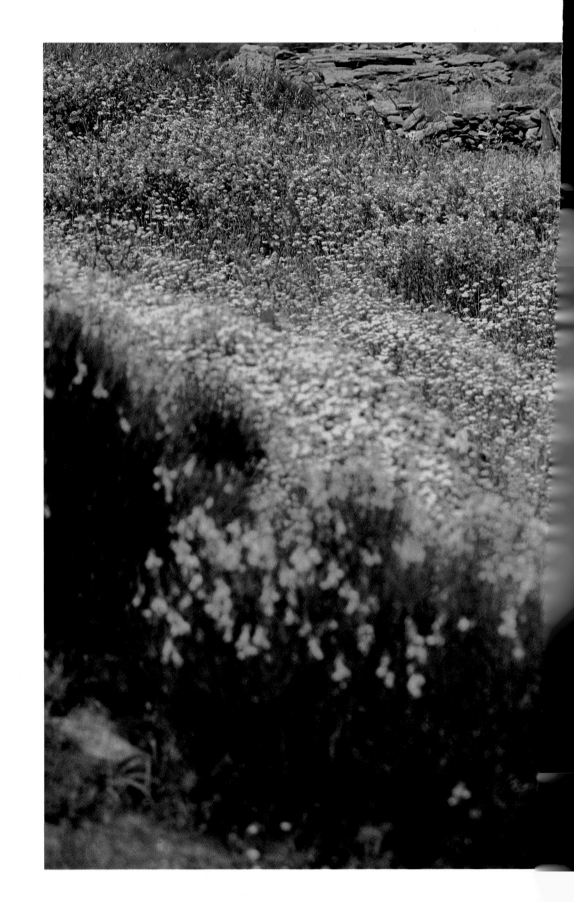

Περίπατος μέσα στην Άνοιξη.
A Spring stroll.

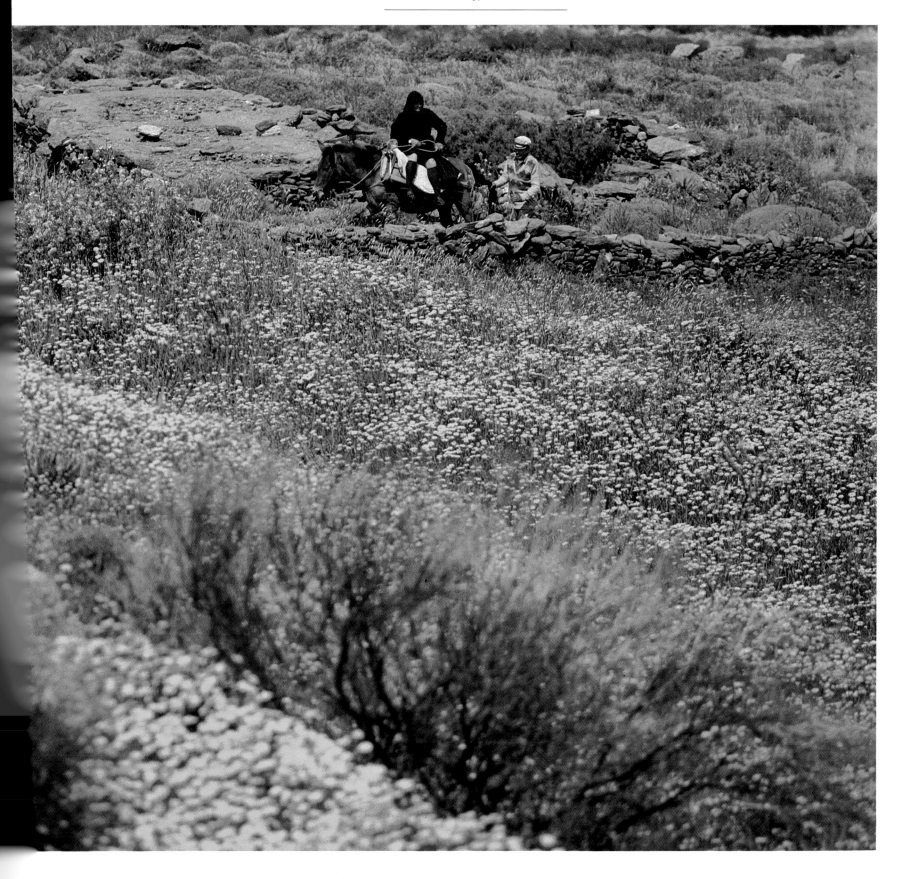

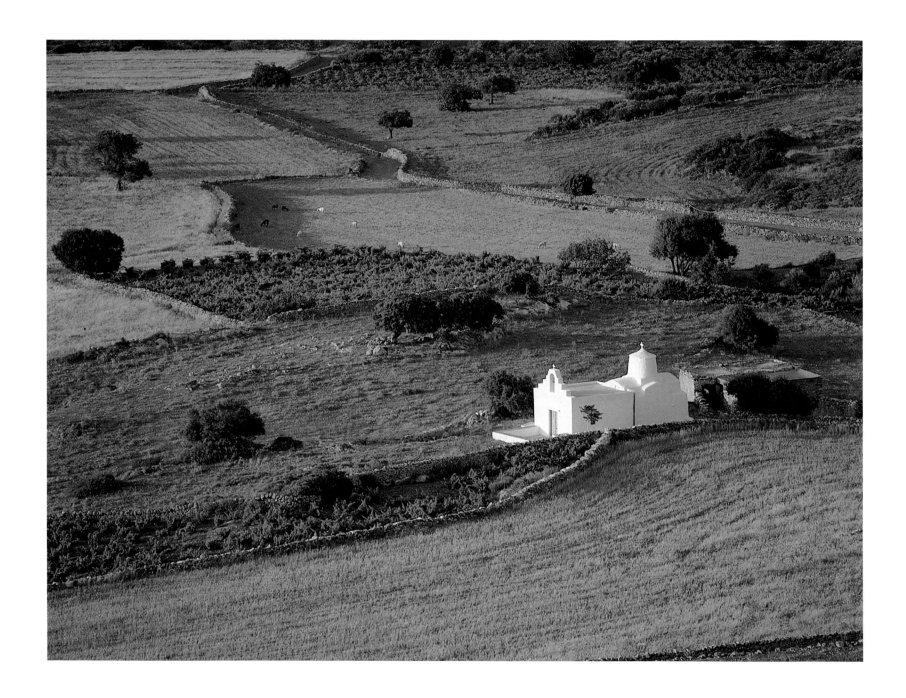

Απόψε είναι σαν όνειρο το δείλι. Απόψε η λαγκαδιά στα μάγια μένει. (Καρυωτάκης)
Tonight, the sunset is like a dream. Tonight magic in the dale remains. (Karyotakis)

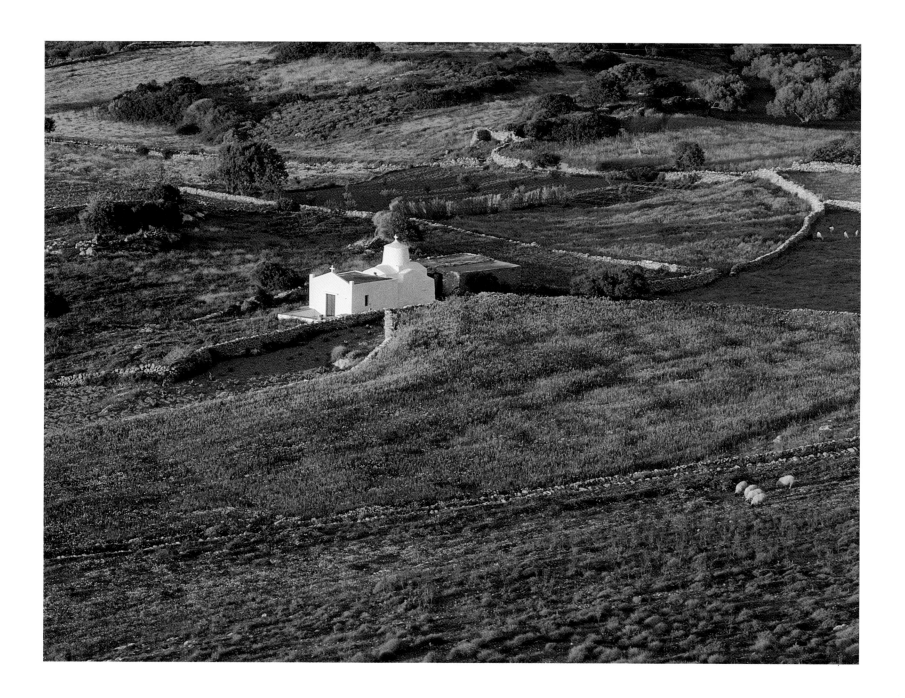

Το εκκλησάκι που ευλογεί τη σοδειά που χλοΐζει.

The chapel which blesses the flourishing harvest.

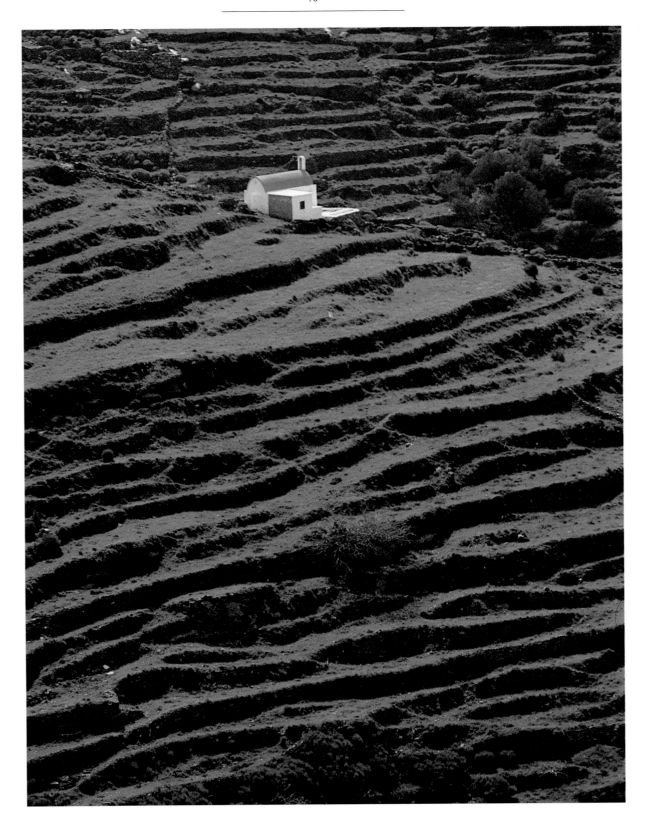

Λευκή κορώνα το μικρό ξωκκλήσι.

Little chapel, white crown.

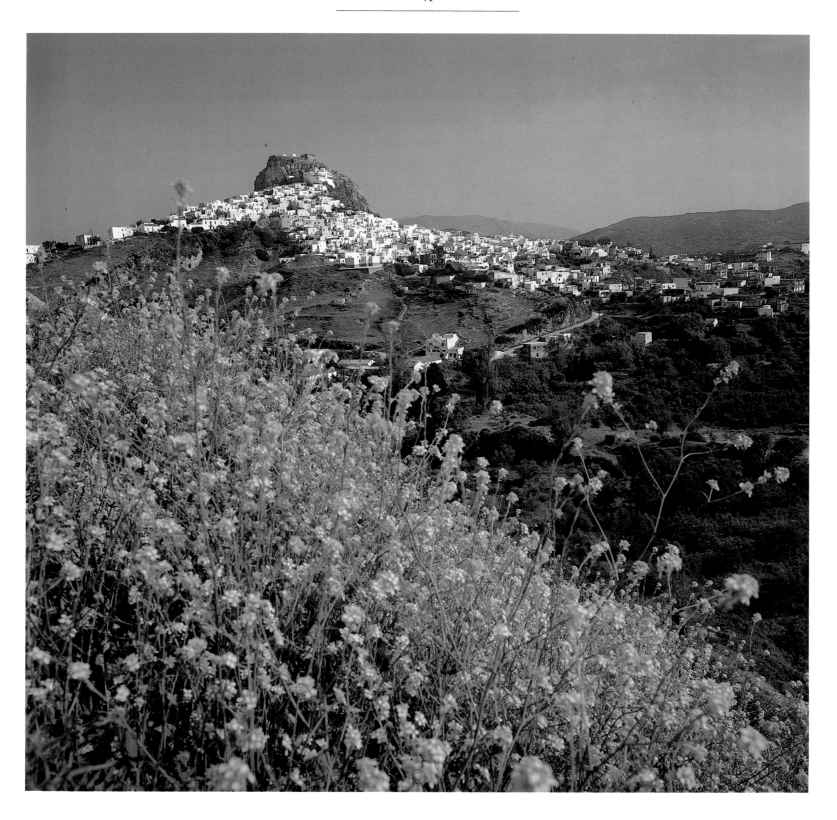

T' όνειρο των ανθρώπων που λευκάζει γύρω από τον βράχο.

Dreams of people shine white around the rock.

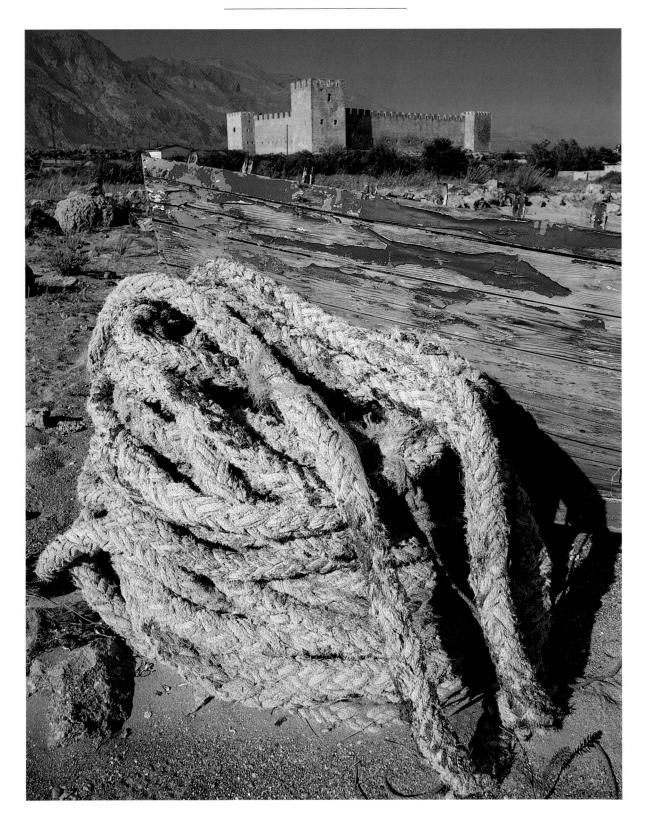

Εδώ που συναντιέται το πέρασμα της βροχής του αγέρα και της φθοράς. (Σεφέρης)

Here, where the passage of rain, wind and decay meet. (Seferis)

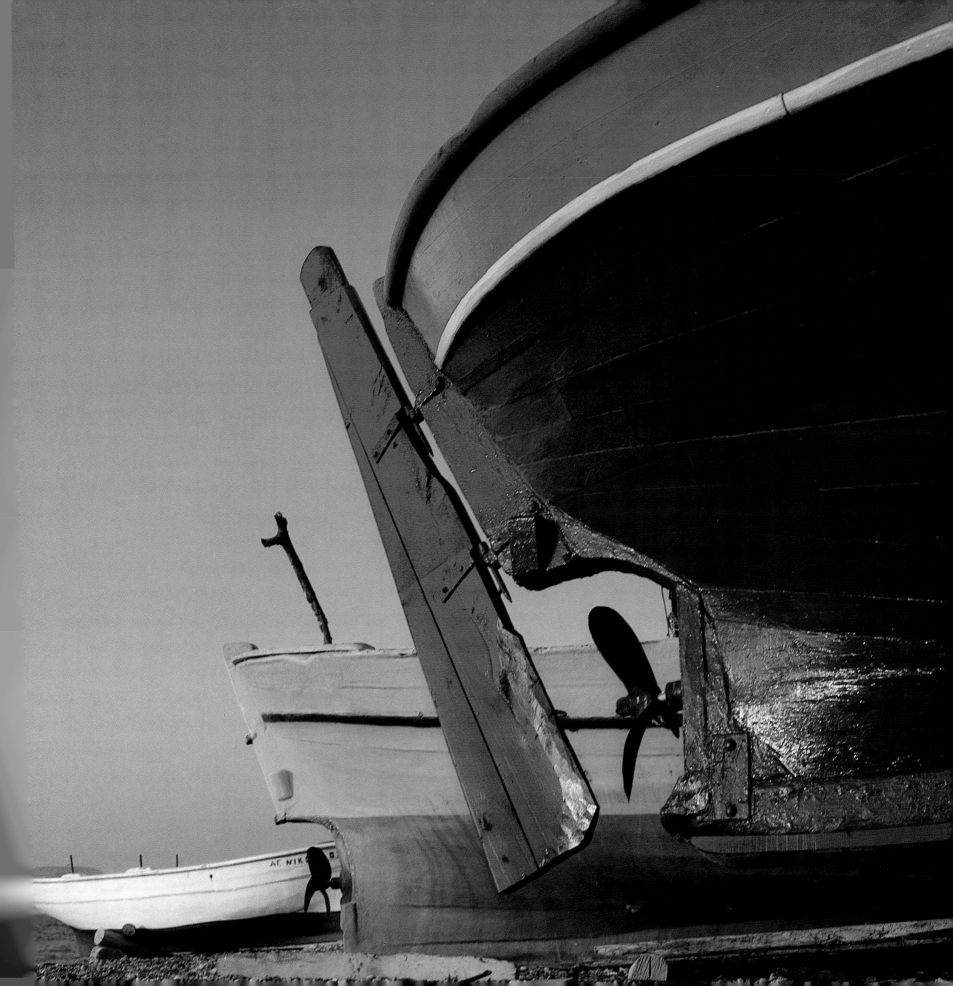

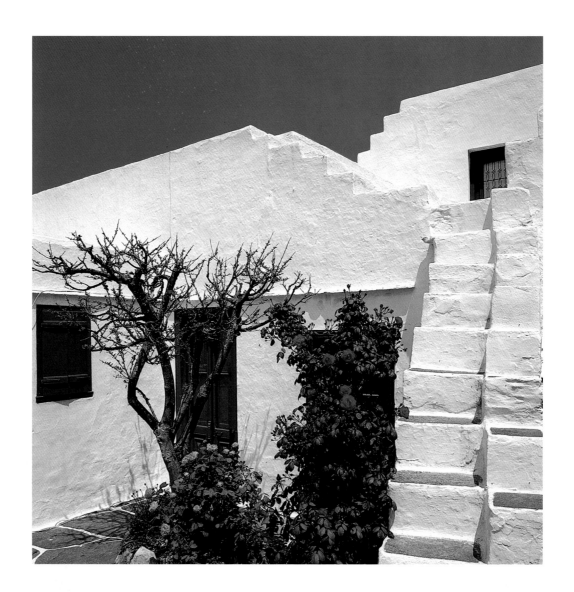

...και τα σπίτια πιο λευκά στου γλαυκού το γειτόνεμα. (Ελύτης)

...and houses whiter in the surrounds of blue. (Elytis)

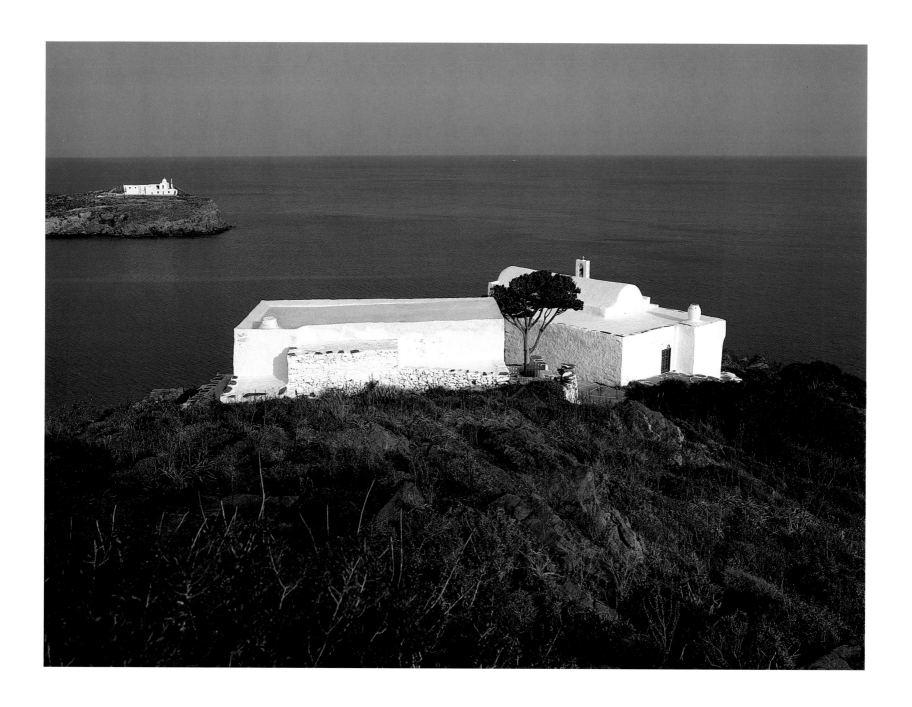

Ερωτικός σύνδεσμος λευκού και γαλάζιου.

The sensual union of white and blue.

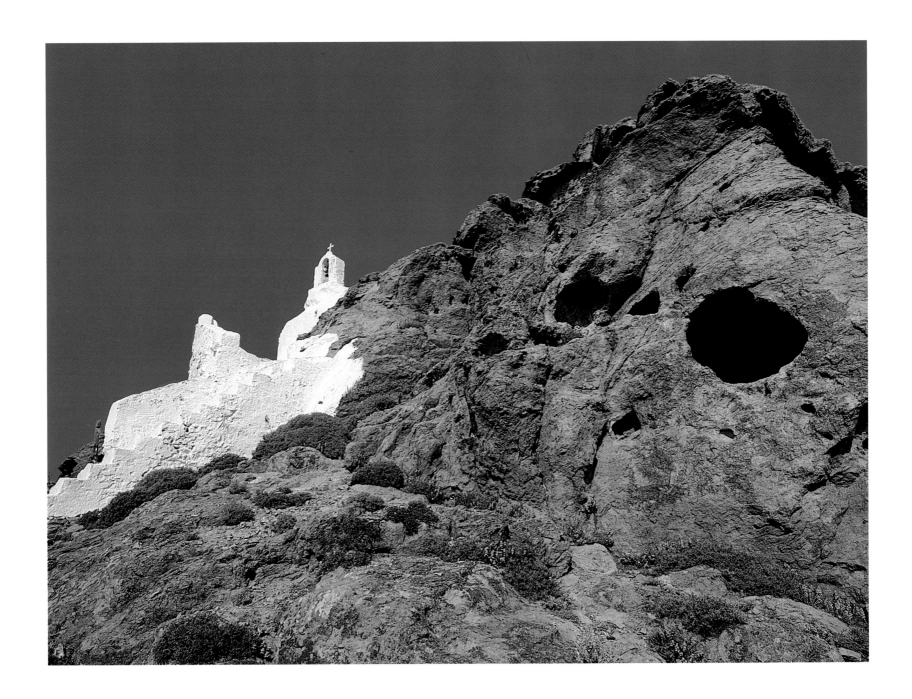

Λευκότητα και έρεβος.
Light and shade.

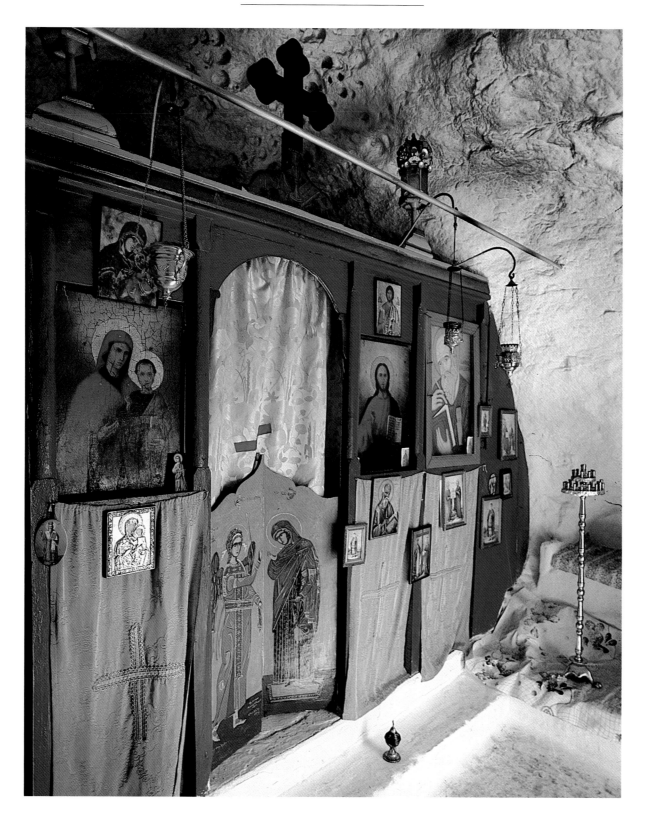

Μεγάλη αγάπη κι άχραντη γαλήνη. (Σεφέρης)

Great love and pure calm. (Seferis)

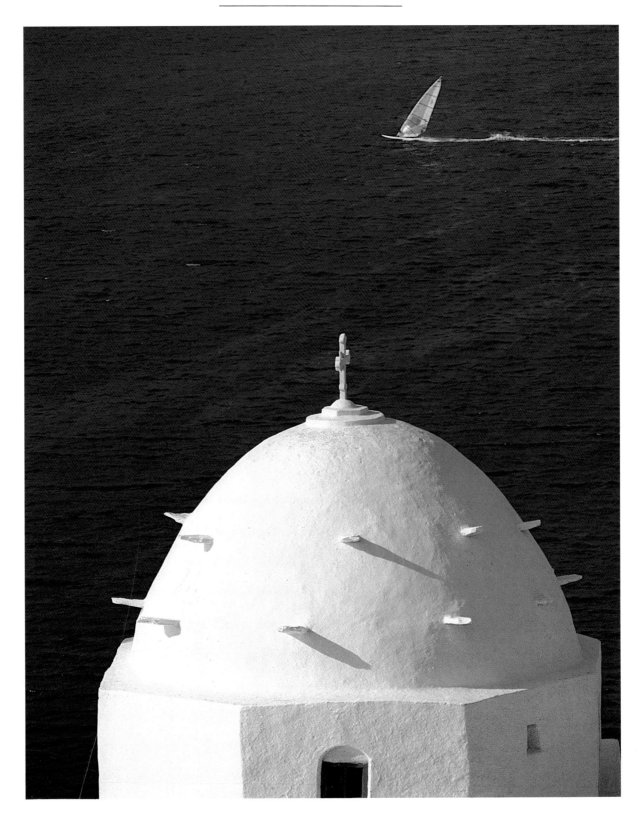

Οι τρούλοι αγναντεύουν ευλογώντας το βαθύ γαλάζιο.
Church domes gazing, blessing the deep blue.

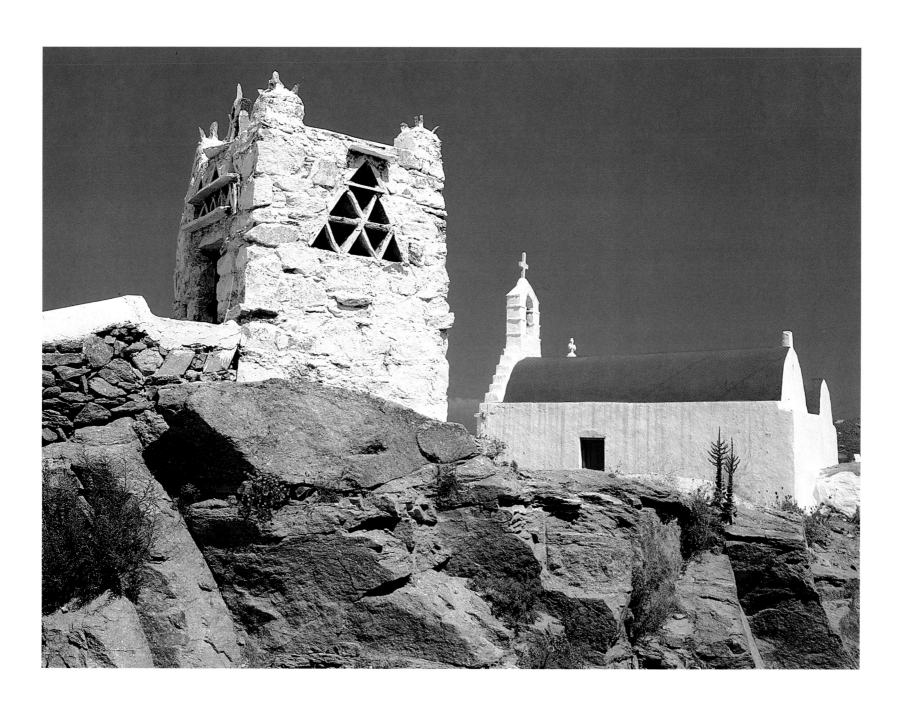

Περιστεριώνες κι εκκλησίες της θύμησης.
Dovecotes and chapels of memory.

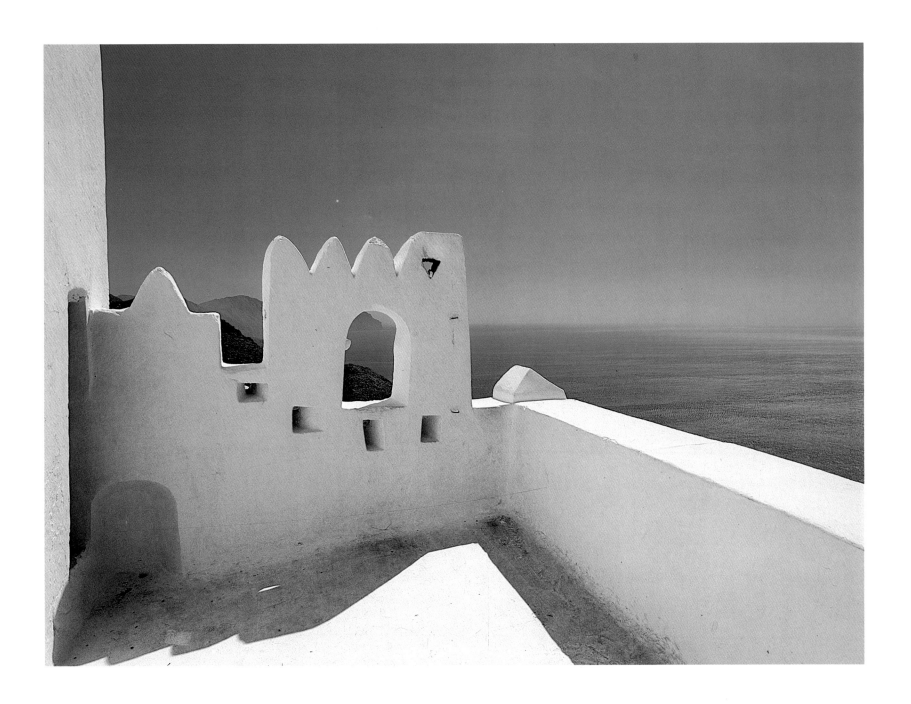

Θε μου, τι μπλε ξοδεύεις για να μη σε βλέπουμε. (Ελύτης)
Oh God, how much blue you waste to keep us from seeing you. (Elytis)

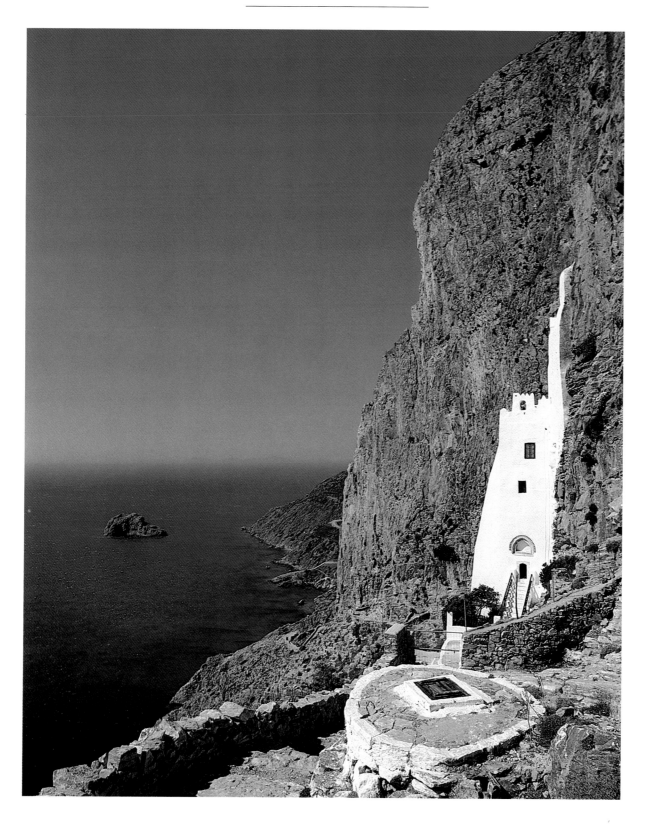

Η στεριά κατηφορίζει ερωτικά προς το πέλαγο.

The land descends sensually to the sea.

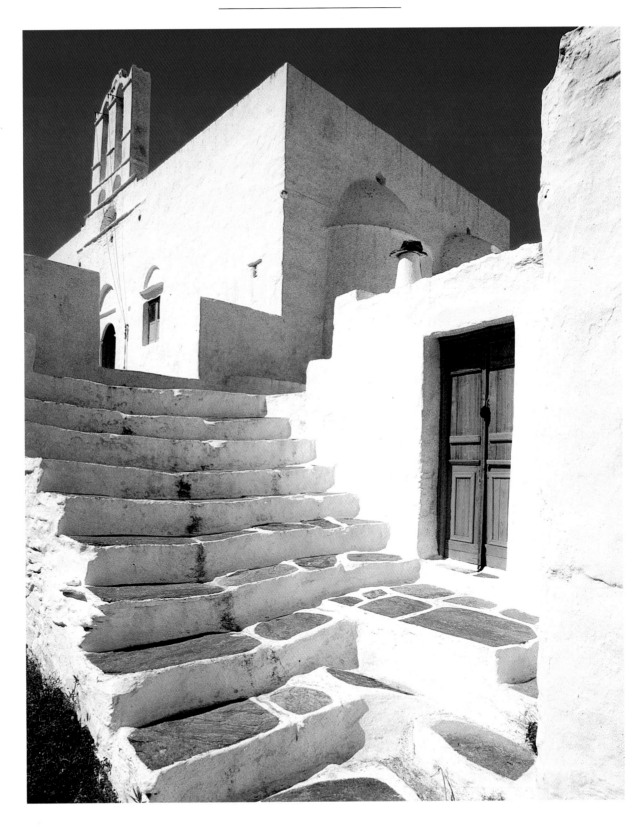

Βρήκα τη σκάλα για ν' αναβαθμίσω τη ψυχή μου. (Πανόπουλος)
I found the strairway for uplifting my soul. (Panopoulos)

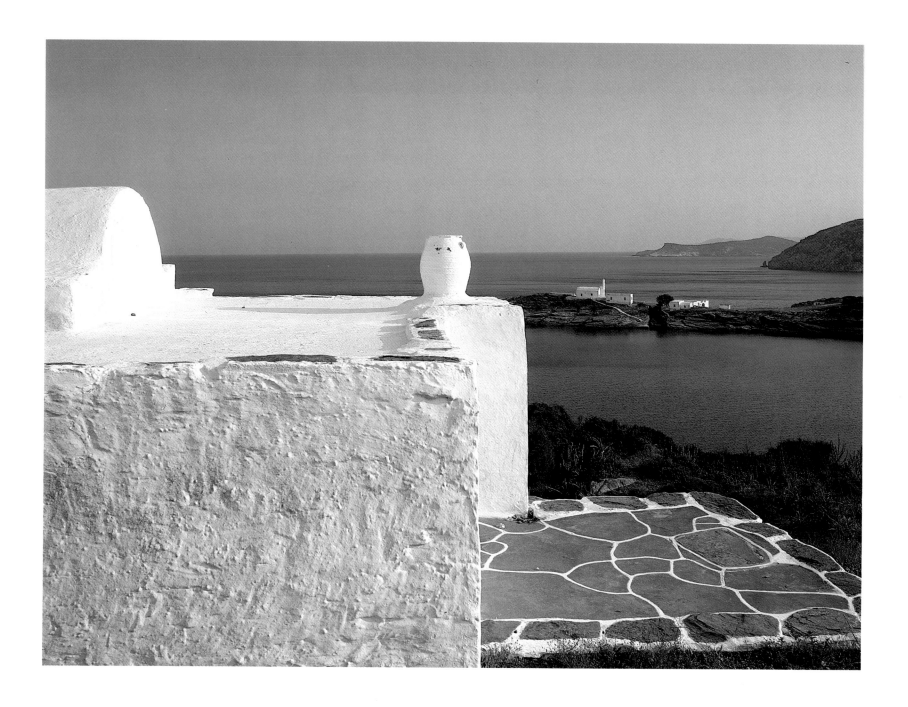

Το θάμβος αγγίζει την όραση.

Awe touches vision.

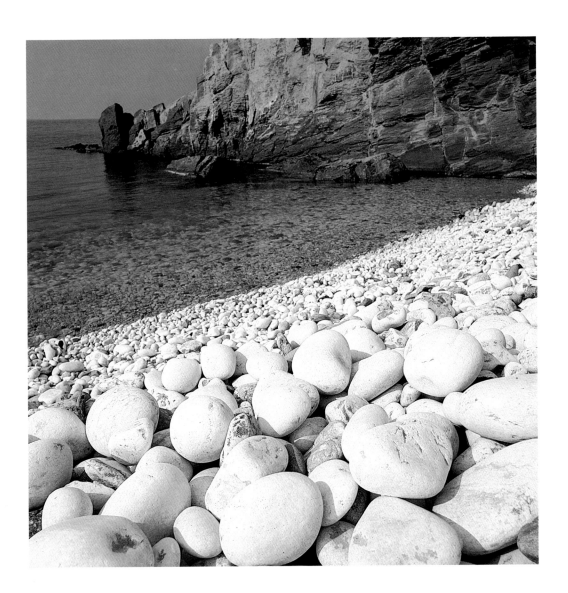

Βότσαλα κι ελπίδες στη γαλήνη.

Pebbles and hope in tranquility.

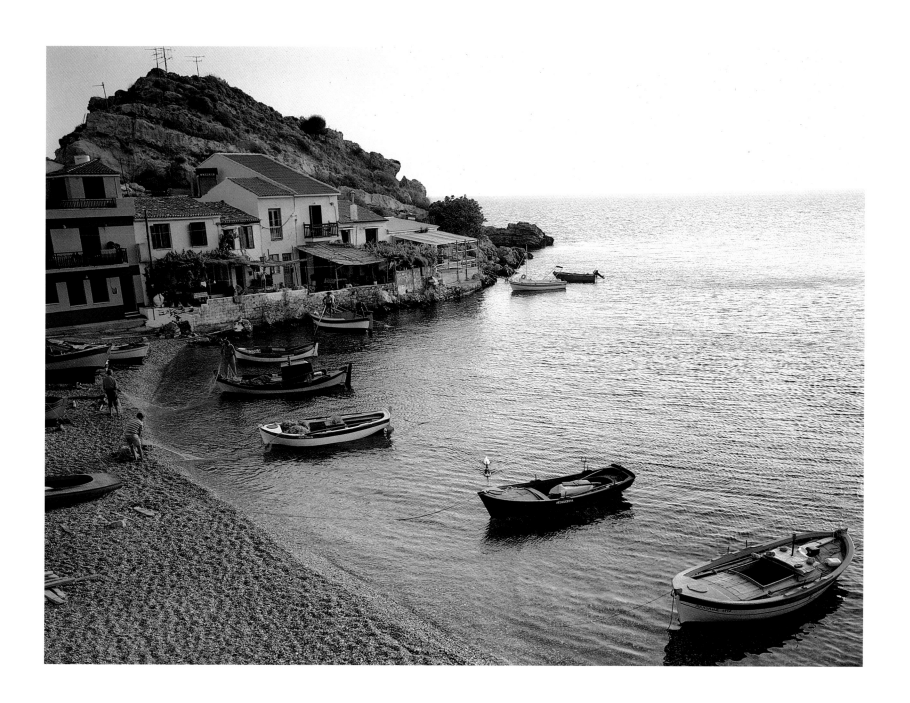

Όταν ξαποσταίνουν τα όνειρα στην μικρή αγκάλη του γιαλού.

When dreams rest within small bosom of shore.

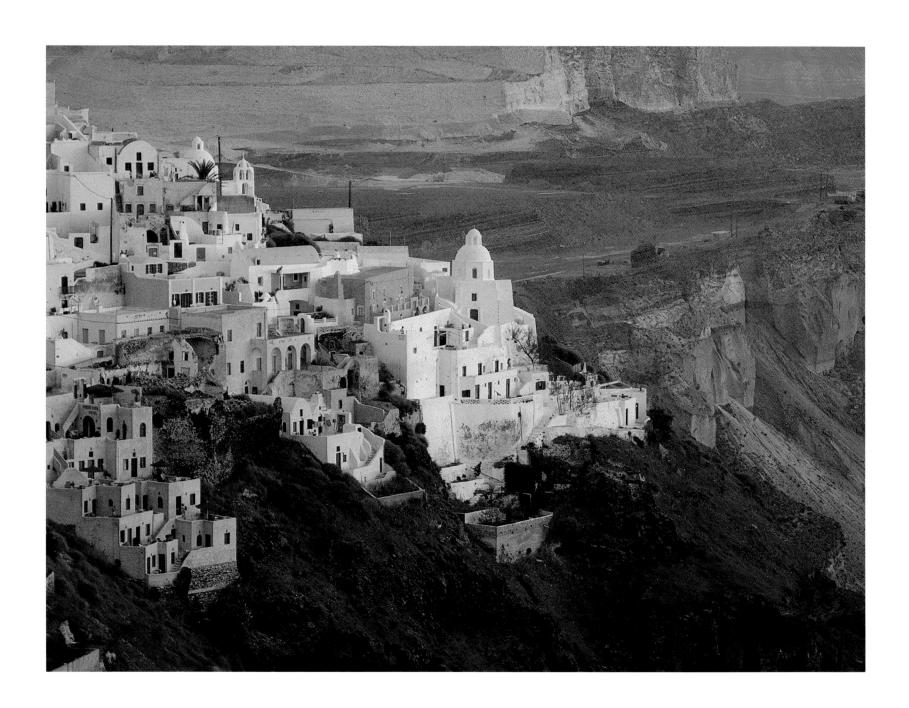

Ένα φως ανέσπερο τυλίγει την πλαγιά.
An unsettling light envelopes the hillside.

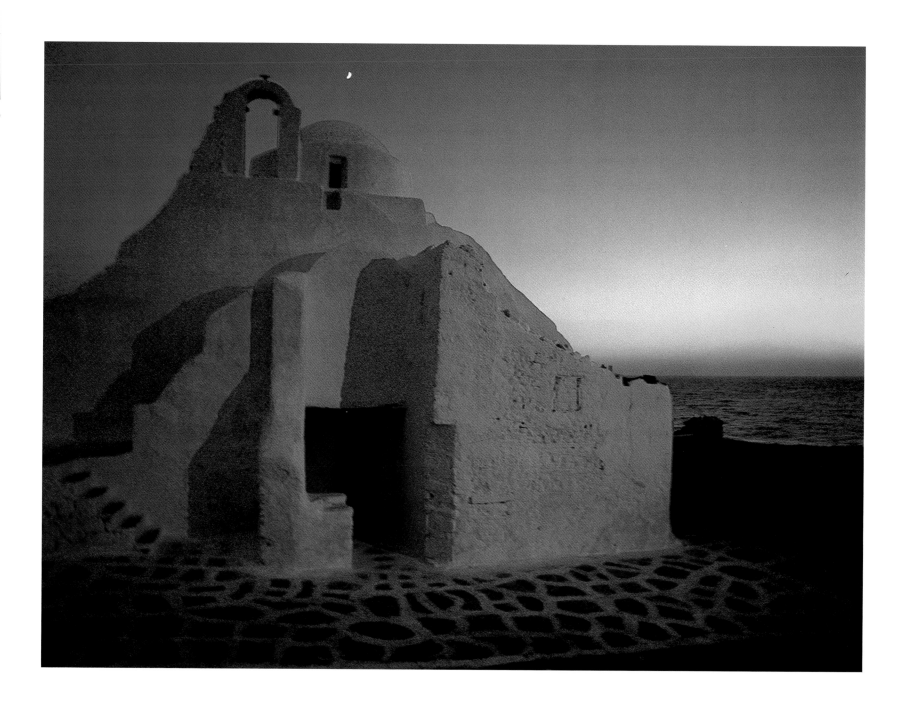

Σ' ευχαριστώ Θεέ μου που δίνεις μια Ανατολή μετά από κάθε Δύση. (Βερίτης)

I thank you God for giving a sunrise after each sunset (Veritis)

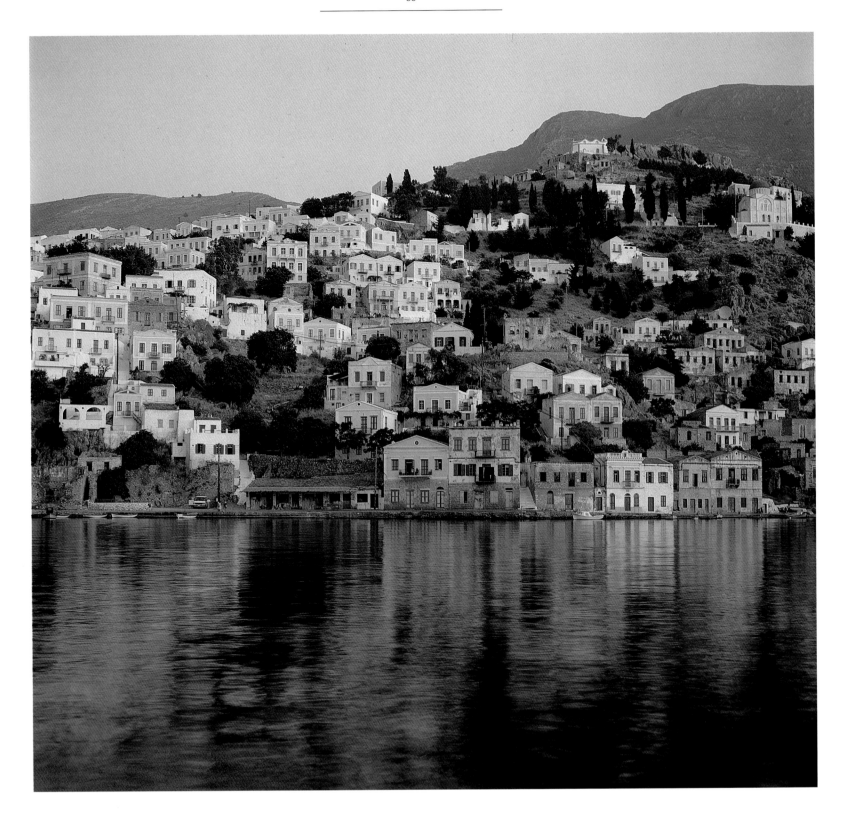

Τα σπίτια περιμένουν το γυρισμό των ψυχών.

Houses awaiting the return of souls.

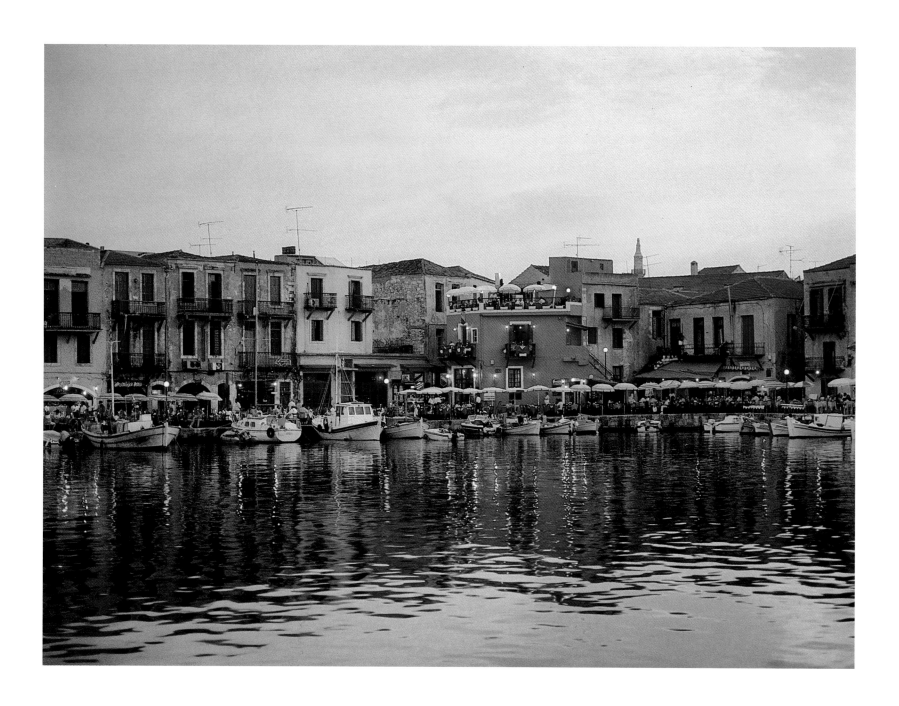

Η ψυχή της πολιτείας ονειρεύεται.

The city's soul is dreaming.

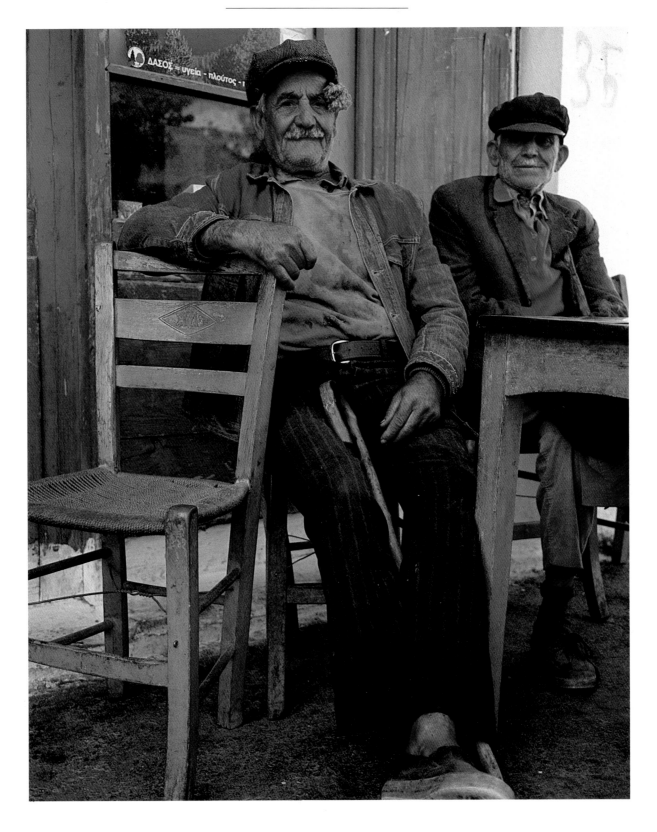

Να ήσαν τα νιάτα δυο φορές, τα γερατειά καμμία να ξανανιώσω μια φορά να γίνω παλλικάρι. (Δημοτικό)

If youth came twice and old age never, and I were a lad once more. (Traditional Song)

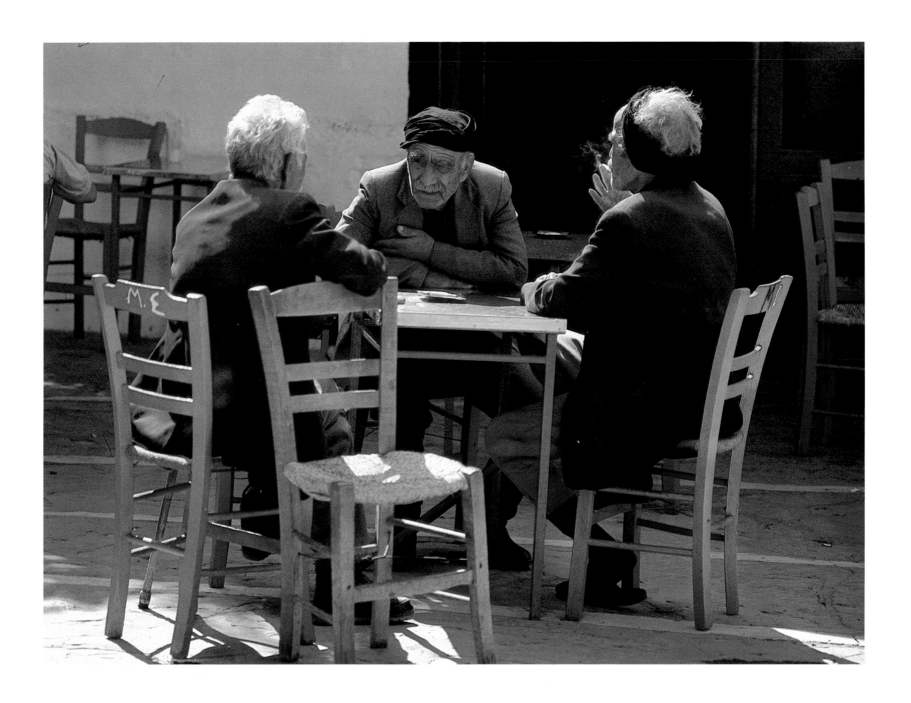

Των καλών ανθρώπων η συντροφιά.

In the company of good folk.

Καλωσόρισμα μυρωμένο.

Fragrant welcome.

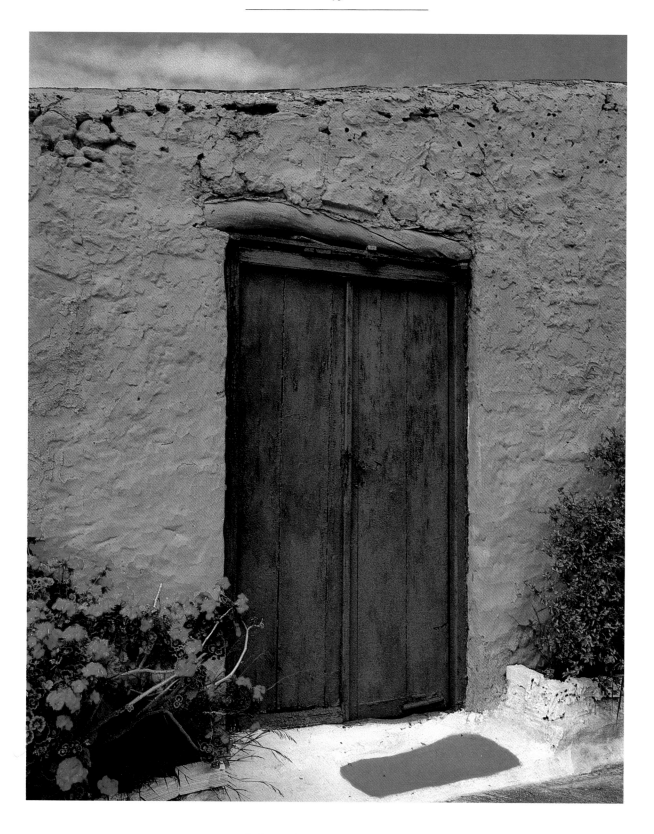

Βυζαντινή πορφύρα στο τοιχογύρι.
Byzantine purple on the turn of the wall.

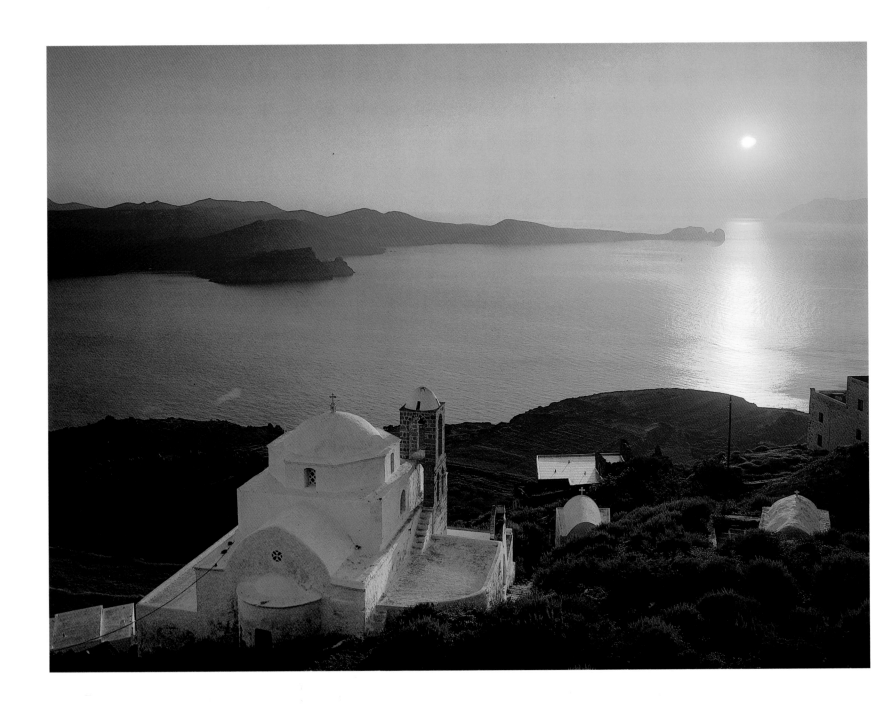

Μία ποίηση φωτίζει τη γη μαζί με τον ήλιο.

Poetry illuminates the Earth together with the sun.

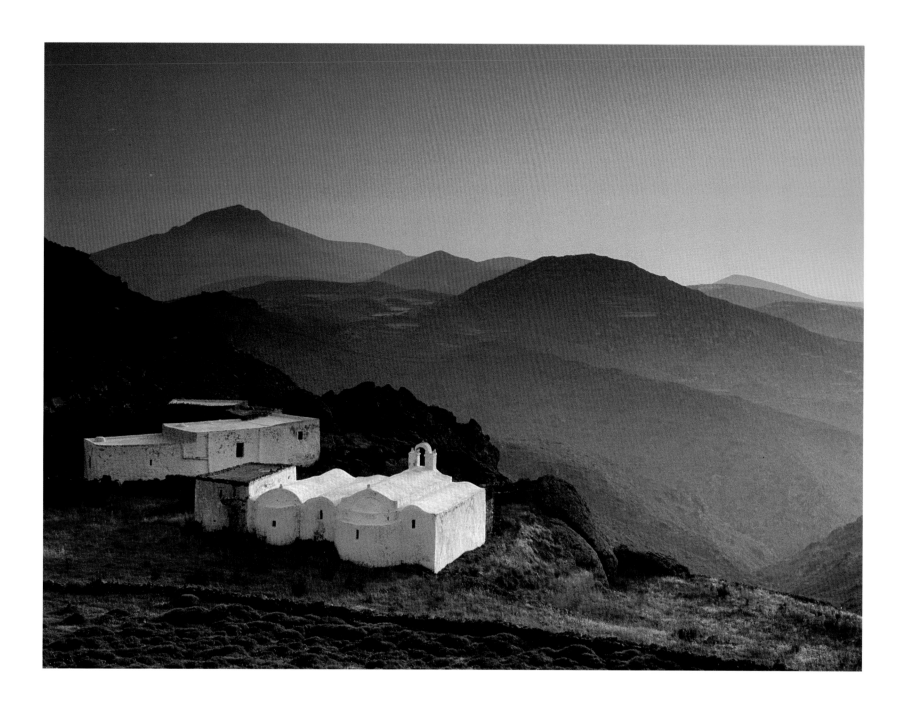

Τί είναι Θεός, τι μη Θεός και τί ανάμεσά τους; (Σεφέρης)
What is God, what is not God and what is in between? (Seferis)

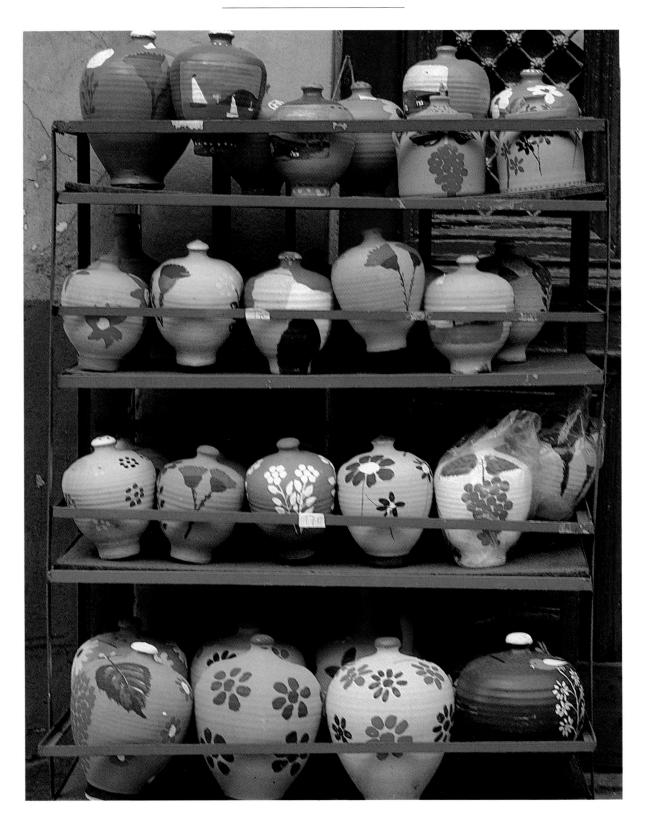

Όταν ο πηλός γίνεται ποίημα.

When clay becomes a poem.

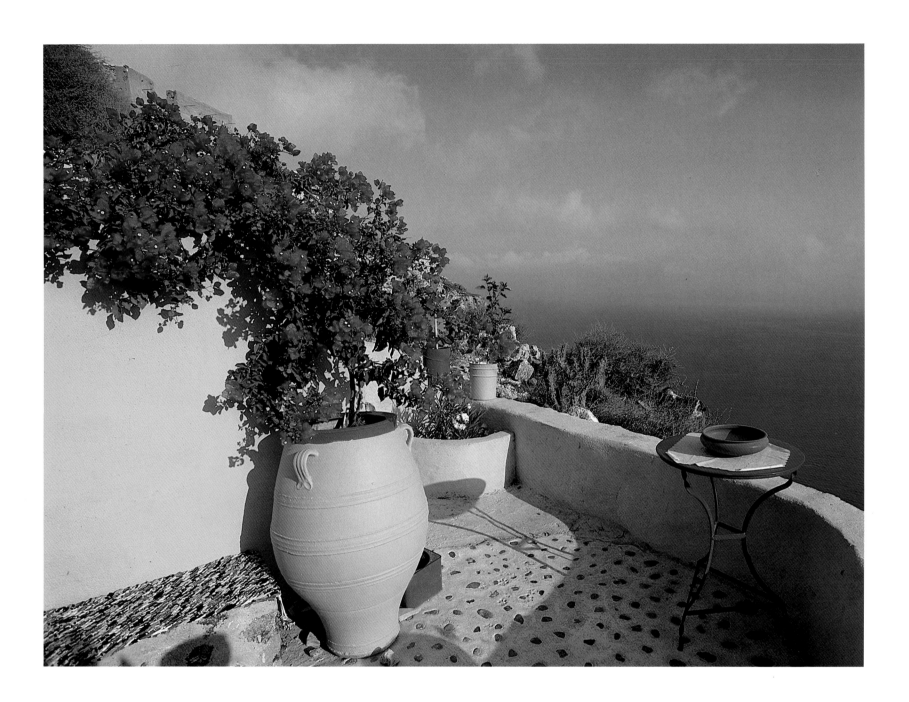

Αναρριχόμενος έρωτας τα κόκκινα λουλούδια.
Red flowers, climbing love.

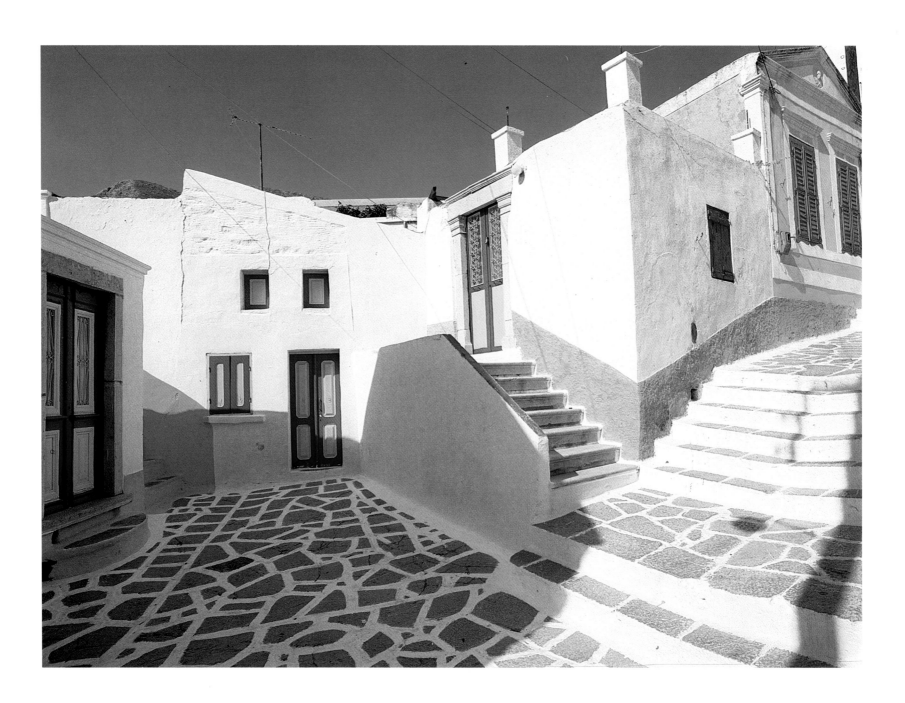

Πλακόστρωτο με καταφύγια της γαλήνης.
Flagstones with refuges of tranquility.

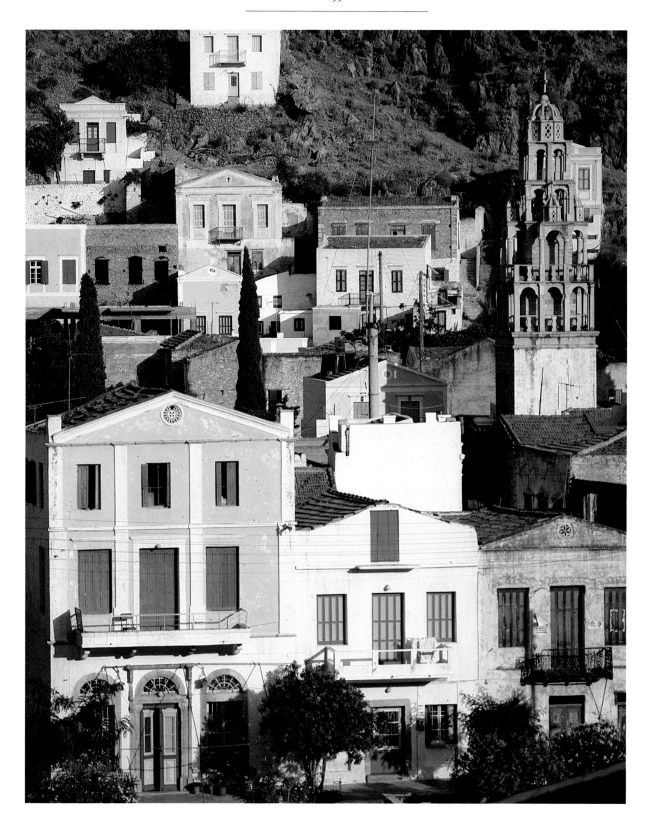

Μυρίζοντας το πέλαγο τ' αφρόκοπο ως το δείλι. (Σικελιανός)

Smelling the foaming sea till dusk. (Sikelianos)

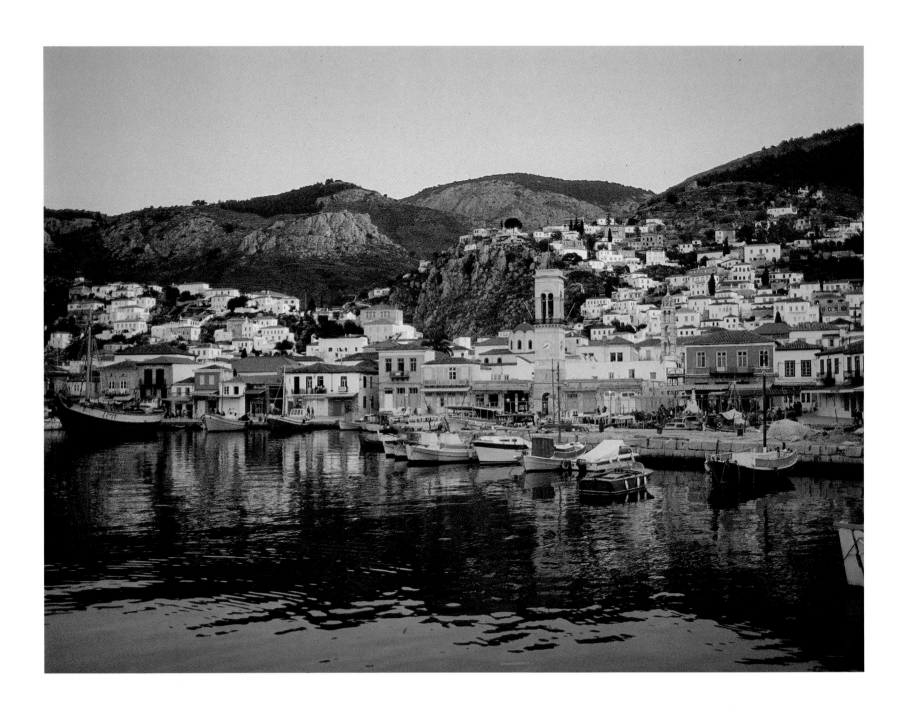

Γεύση και ανάμνηση αναχώρησης και γυρισμού.
Taste and memory of departure and homecoming.

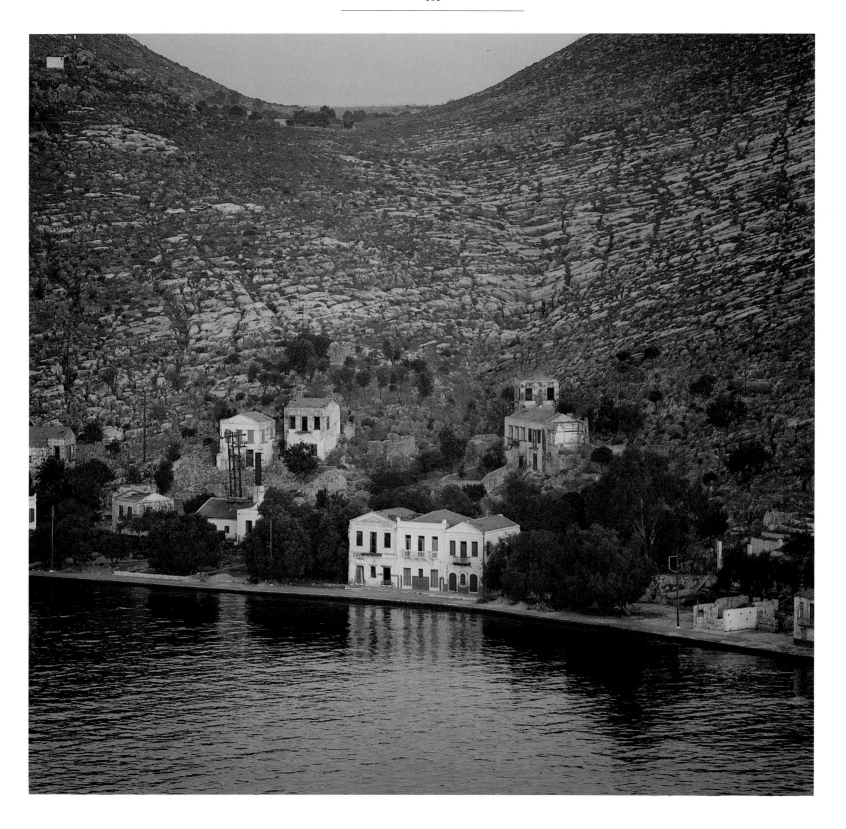

Κλειστός ο τόπος μας και ανοιχτός στην προσμονή.

Closed is our native land and open to hope.

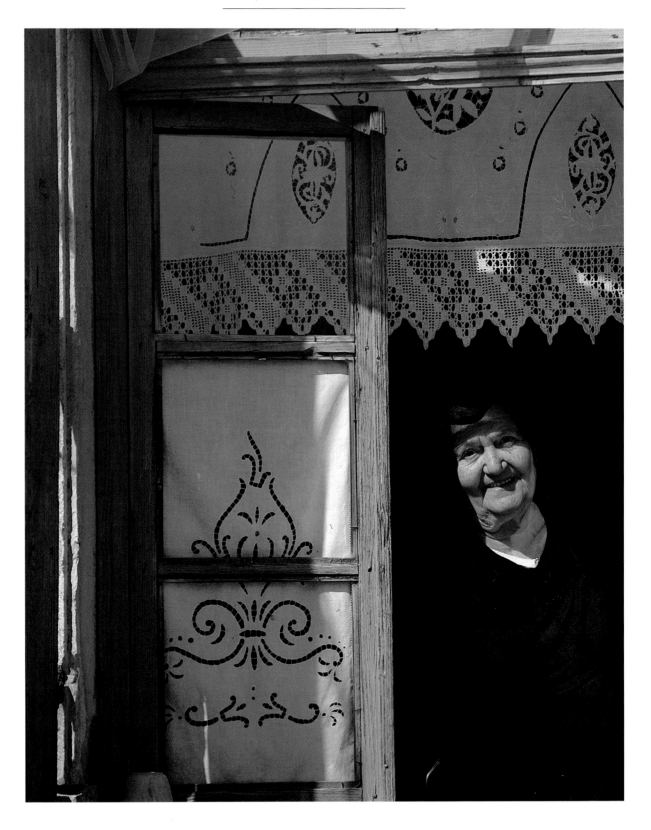

Ρεμβασμός στο αιγαιοπελαγίτικο παραθύρι.
Reverie at the Aegean Sea window.

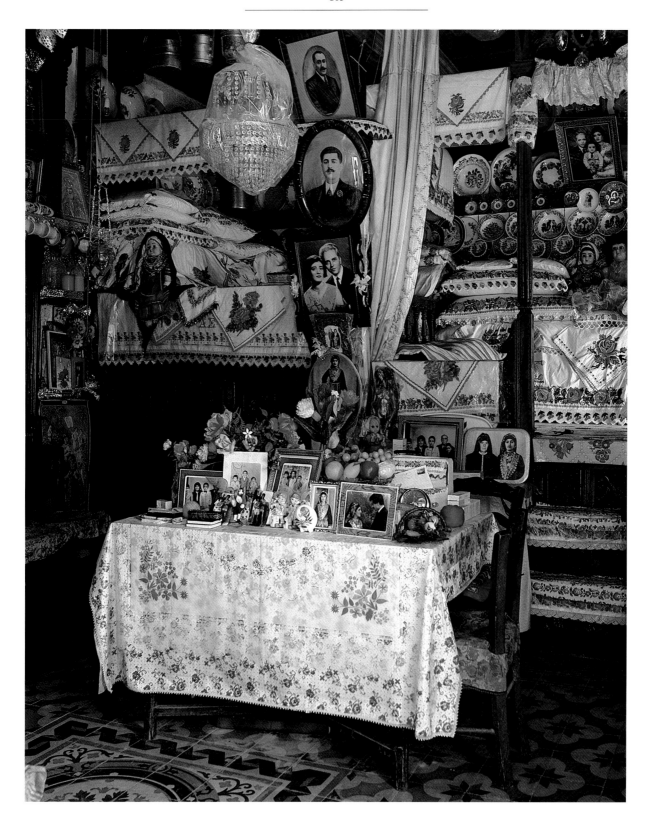

Συμπυκνωμένες μνήμες και καημοί.
Gathered memories and longings.

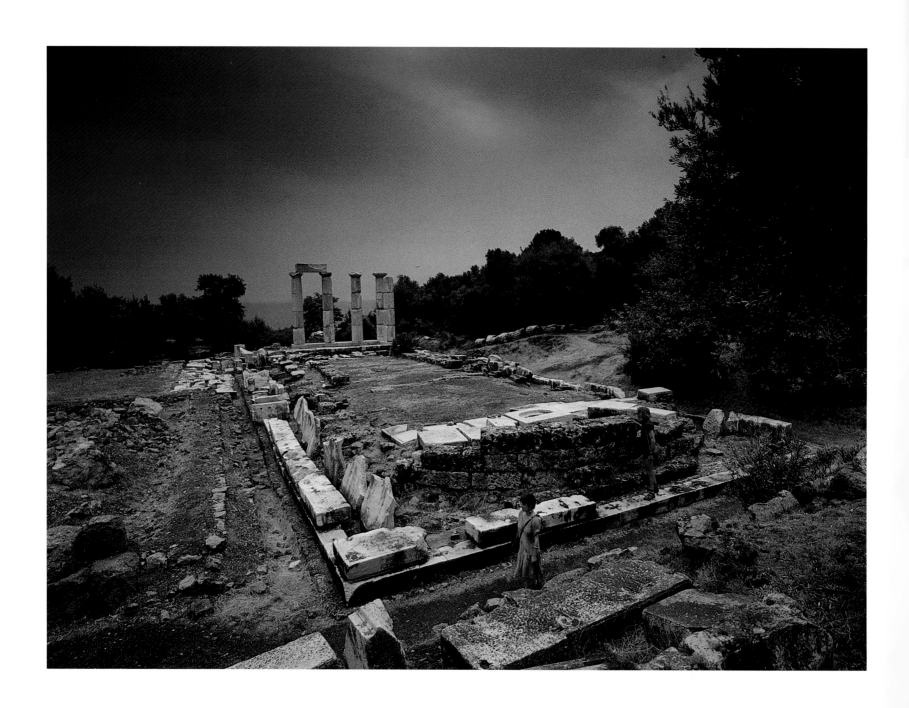

Ο ουρανός και το παρελθόν συνομιλούν αντάμα.

The sky and the past converse together.

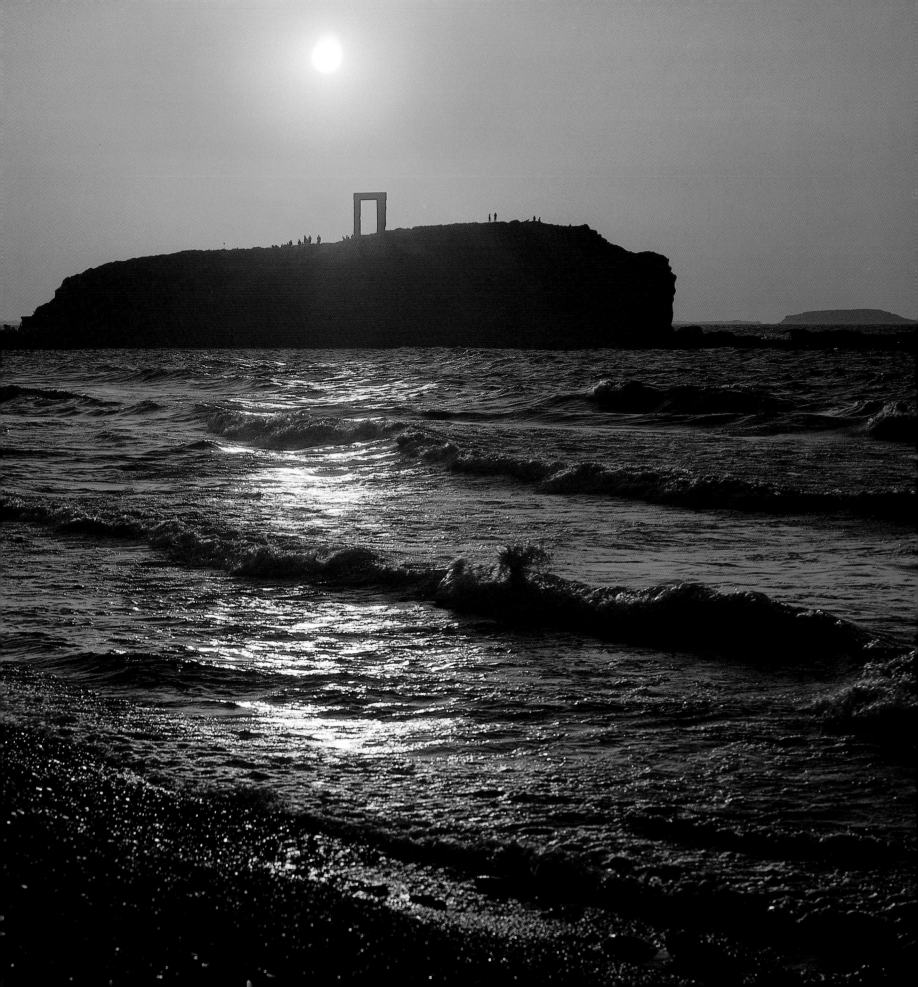

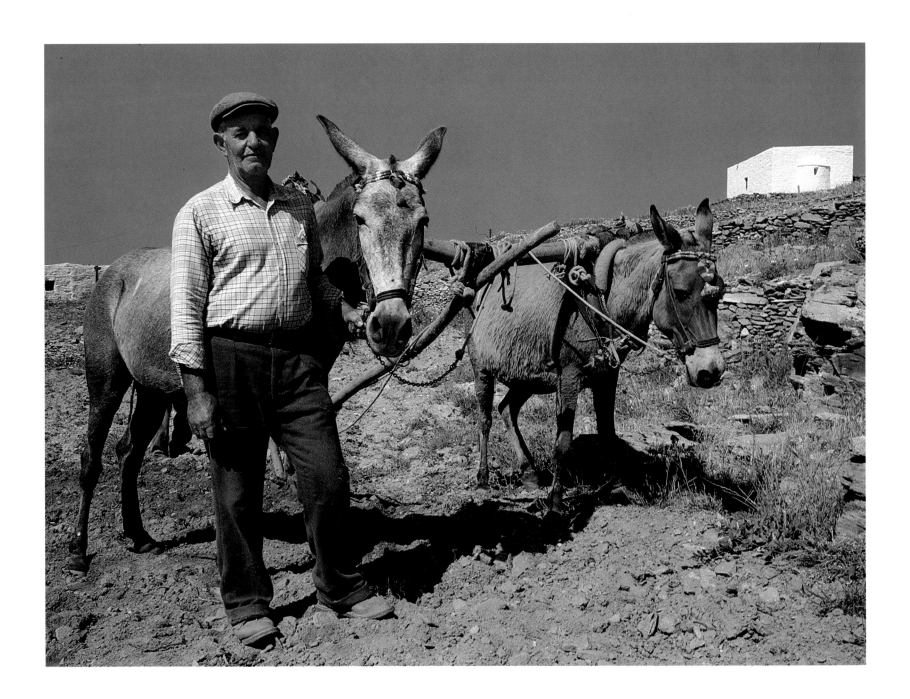

Προσκυνητές της ζωής και νικητές του μόχθου.

Worshippers of life and victors of toil.

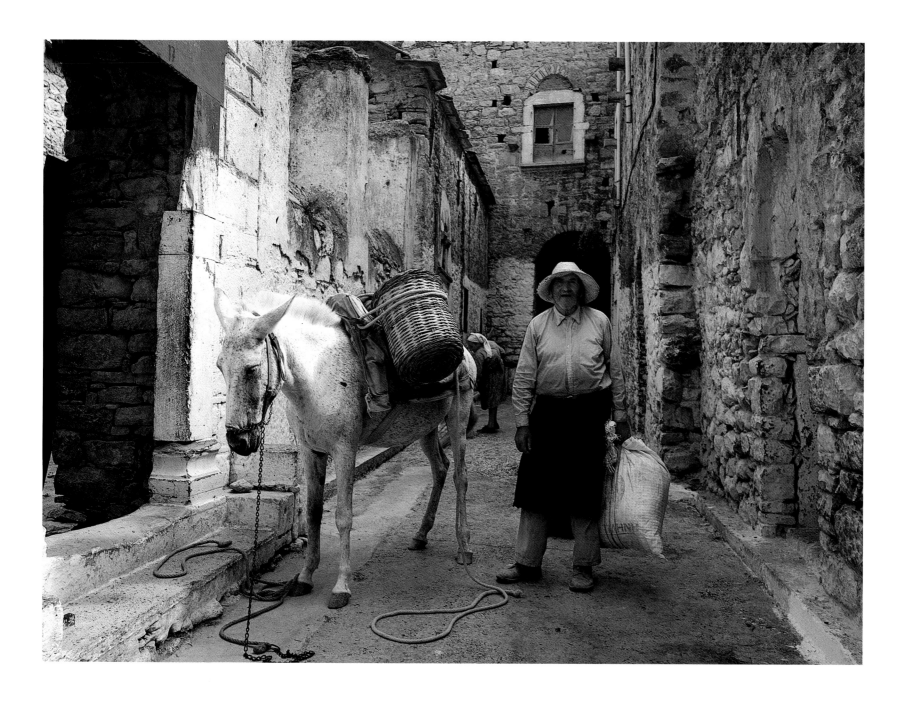

Επανάληψη της στοργής.
Reiterated affection.

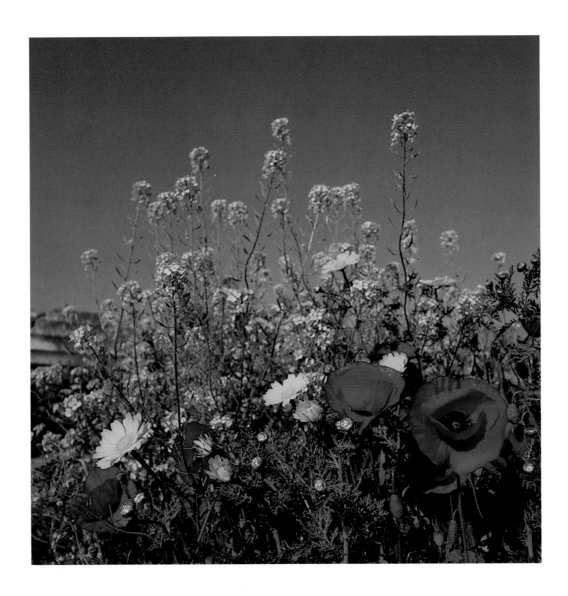

Μάζεψα το άνθος του αγρού για παρηγοριά.

I picked the flower of the field for consolation.

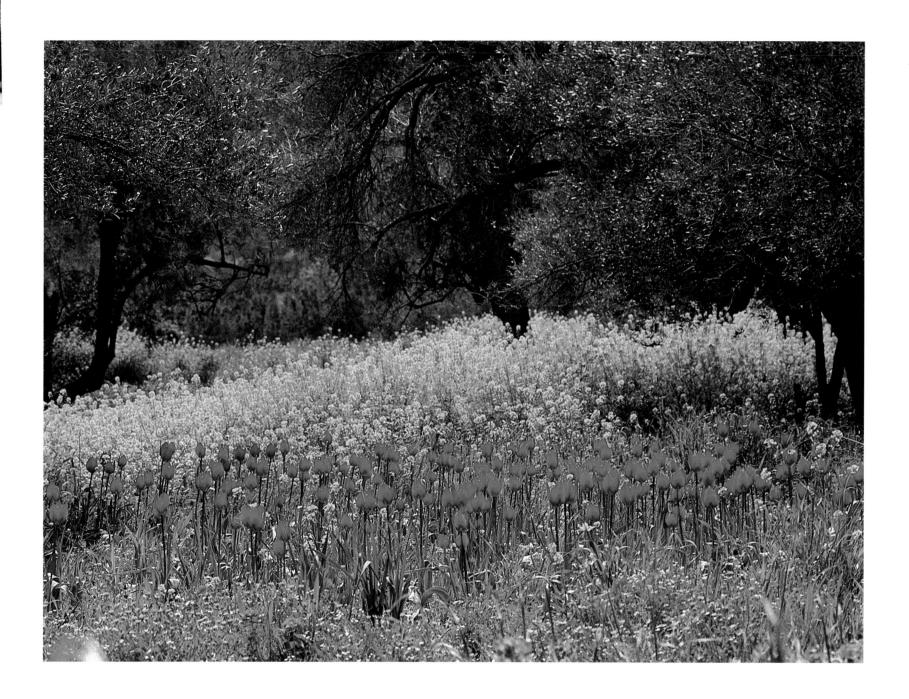

Οι τουλίπες αλαλάδες κοκκινίζουν τα χωράφια, αίμα του καημού.

Tulips (alalades) turn the fields red , blood of yearning.

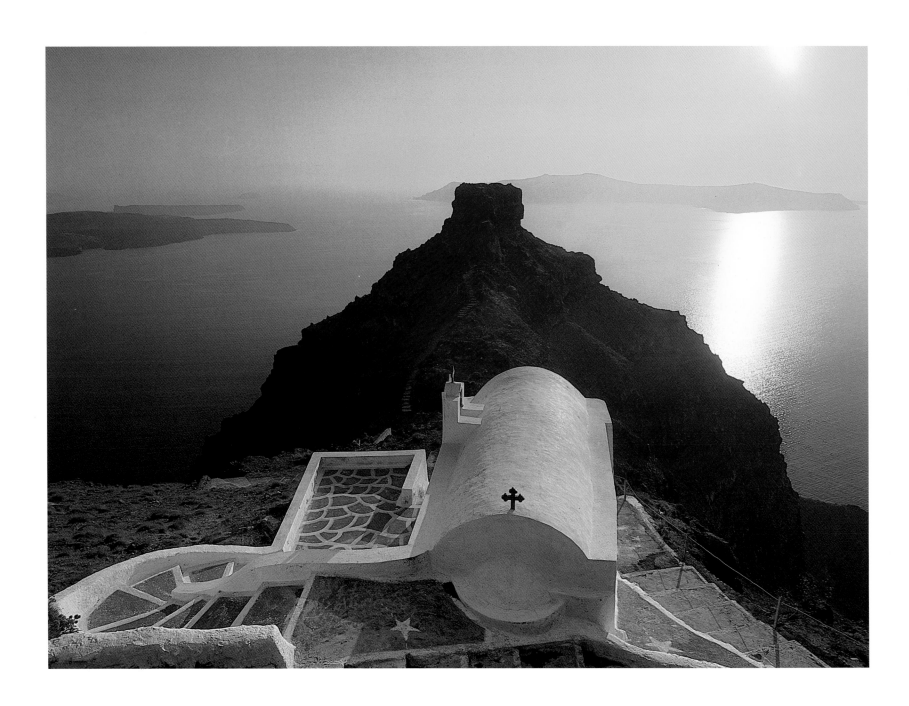

Γεωμετρικές χαράξεις του ασβέστη, μικρός Θρίαμβος της ομορφιάς.

Geometrical engravings, a little triumph of beauty on limestone.

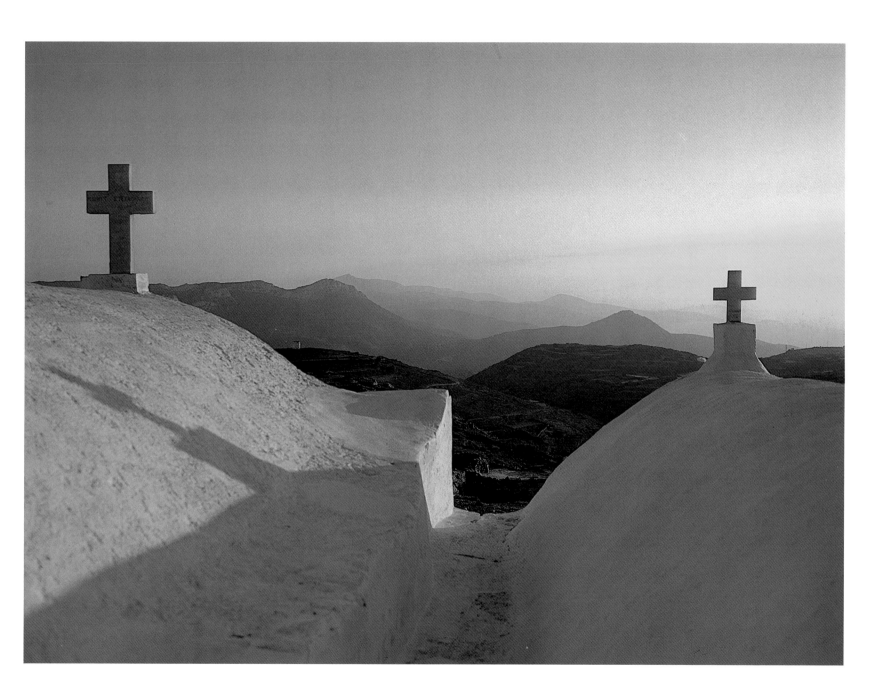

Ένα μικρό σύμπαν ξετυλίγεται από το λευκό και το γεώδες προς το φως, ορθρίζει.

Revealing a small universe of white and the color of earth as light dawns.

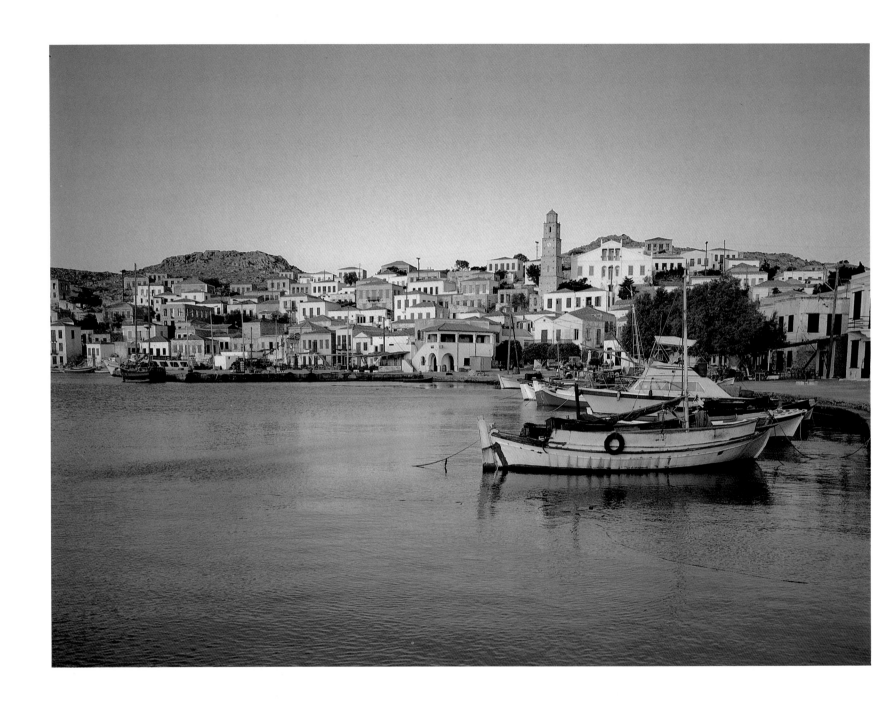

Το λιμάνι, φιλόξενη αγκάλη η γαλάζια αυλή.

The harbor, the blue courtyard, a hospitable embrace.

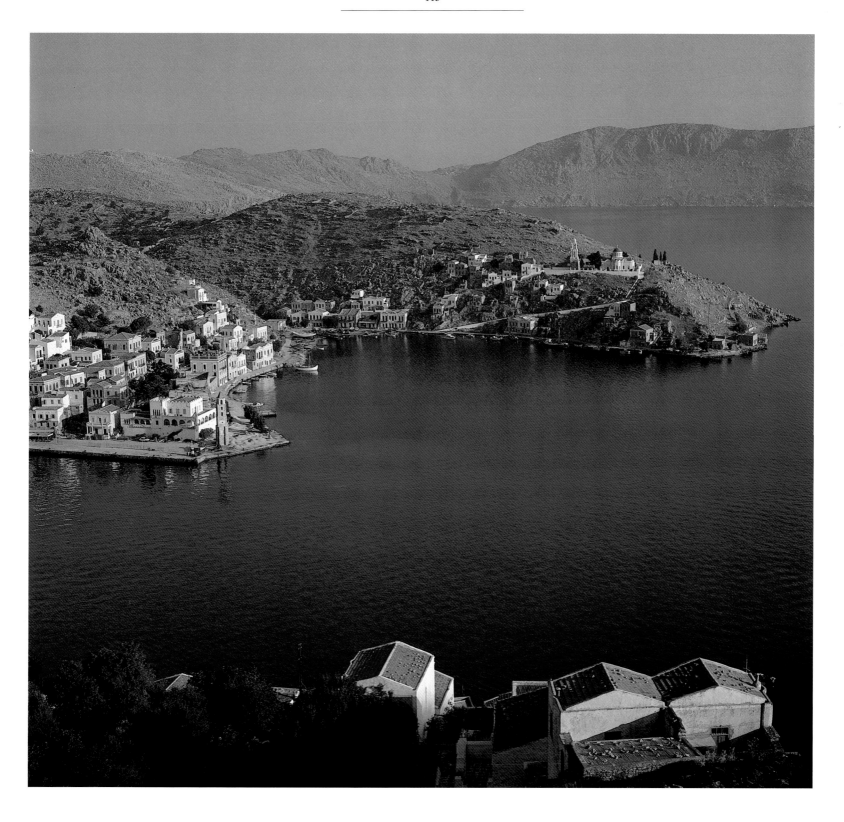

Και τα νερά του Αιγαίου, ροδόσταμο στα λευκά κατώφλια.
And the Aegean waters, like rose water on white doorsteps.

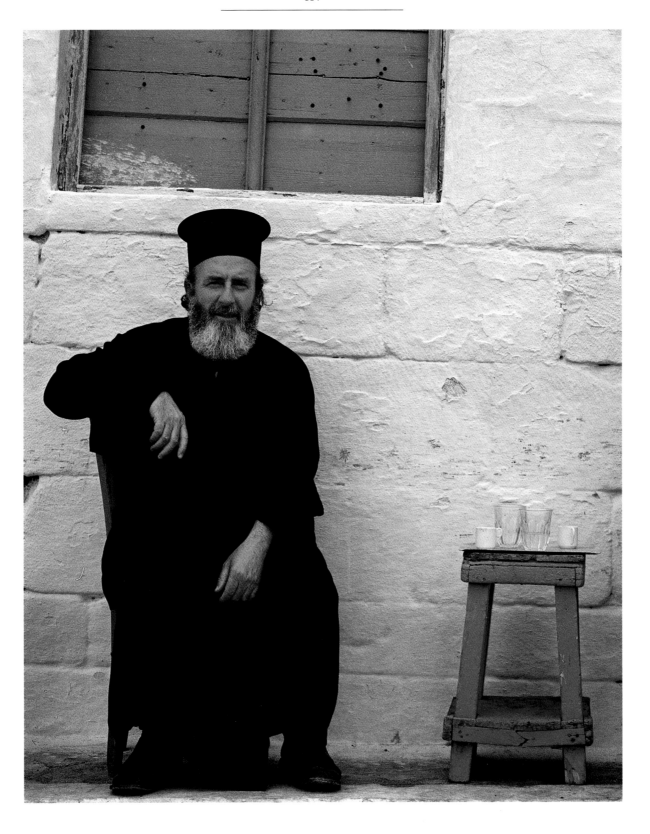

Θεέ μου, με φώναξες και πώς να φύγω; (Ελύτης)

God, you called me and how can I go? (Elytis)

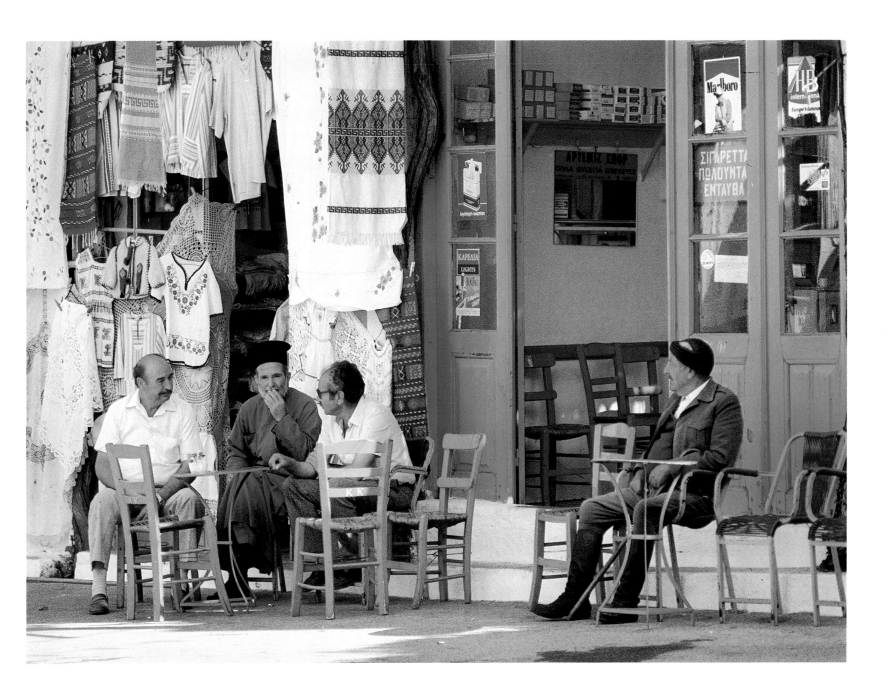

Κουβεντολόι, υφαντά και αγάπη.

Chatting, woven goods and love.

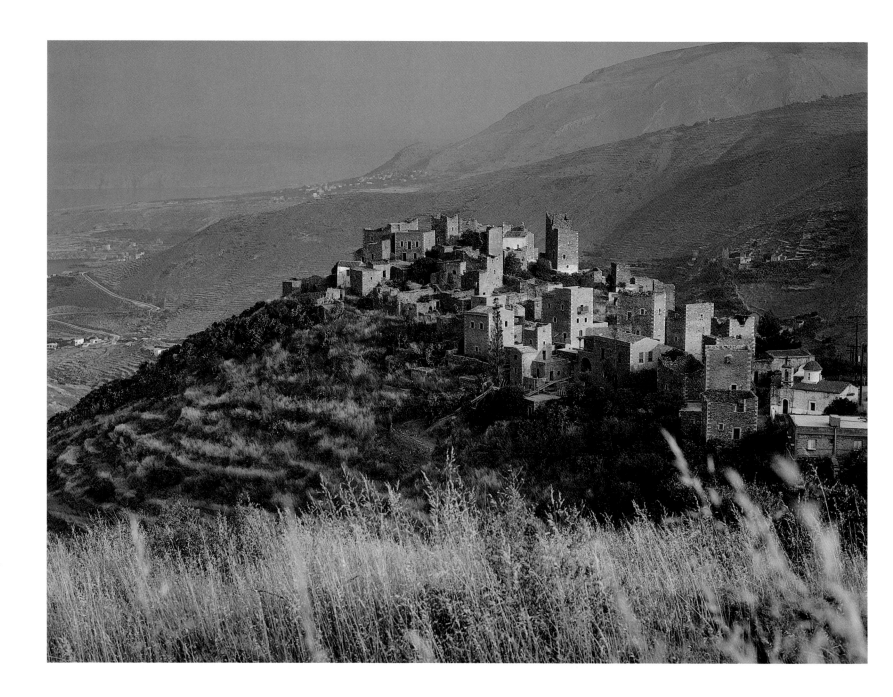

Κάστρα για την κατάκτηση της ομορφιάς και της περηφάνειας.

Fortresses of conquest and of Beauty and Pride.

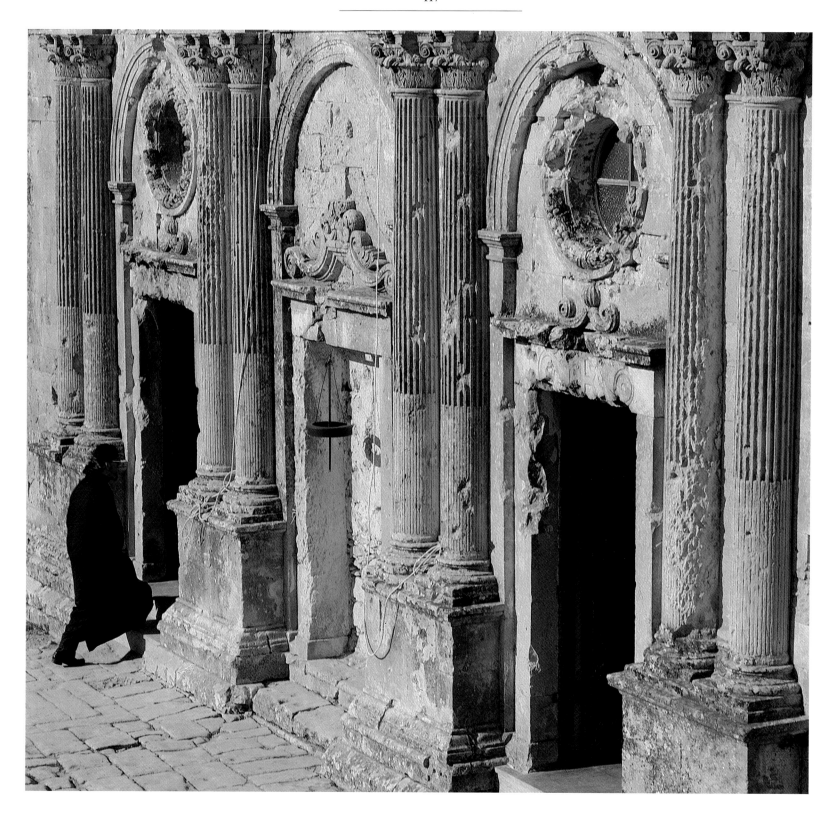

Ένα τραγούδι ανατέλλει. Αλληλούια.

A song is rising. Halleluja.

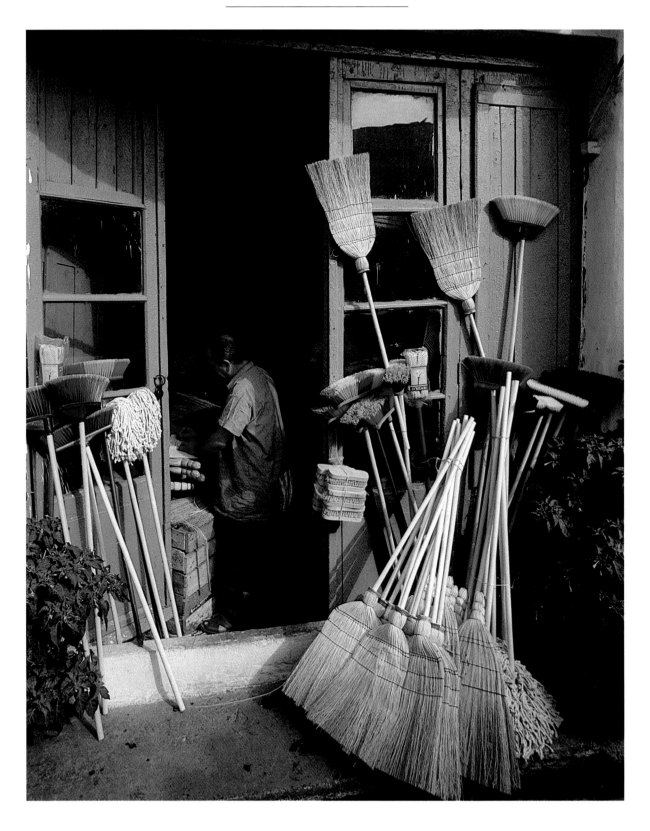

Μαγαζάκι του νησιού να σαρώνονται οι καημοί κι οι πίκρες.

Little island shop, to sweep away grief and bitterness.

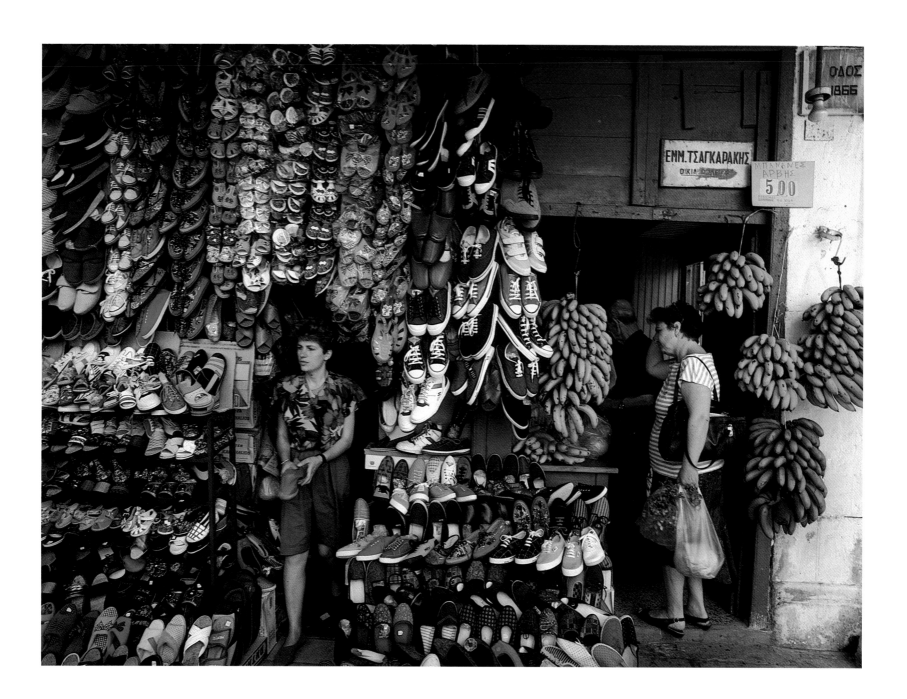

Ο πωλών τοις μετρητοίς...
The retail seller...

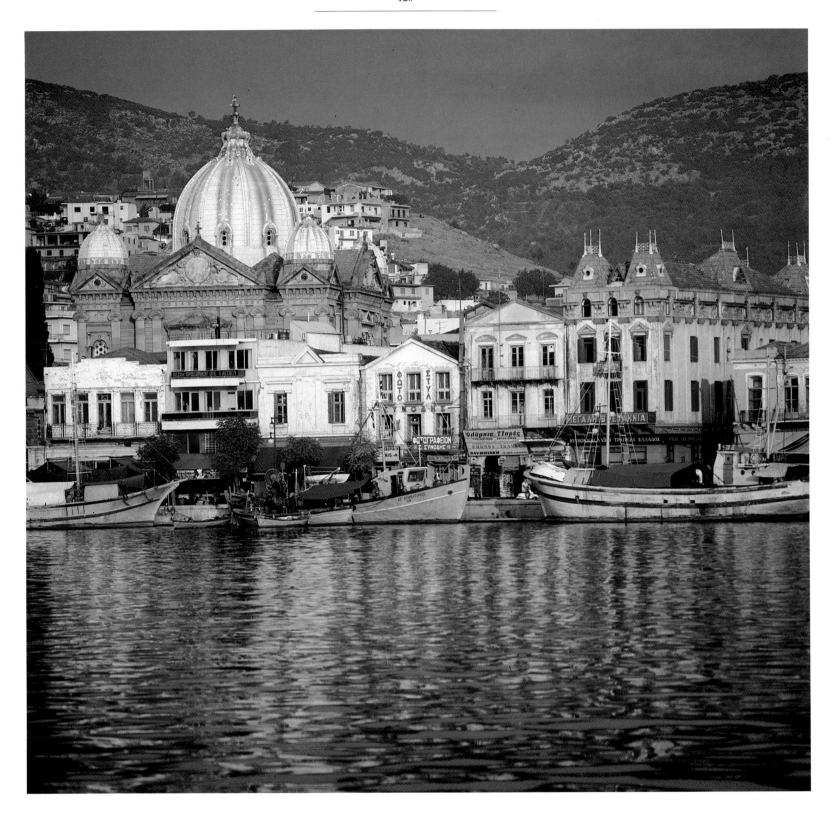

Επιβλητικός ο Άγιος Θεράποντας μας ευλογεί.
Stately St. Therapon blesses us.

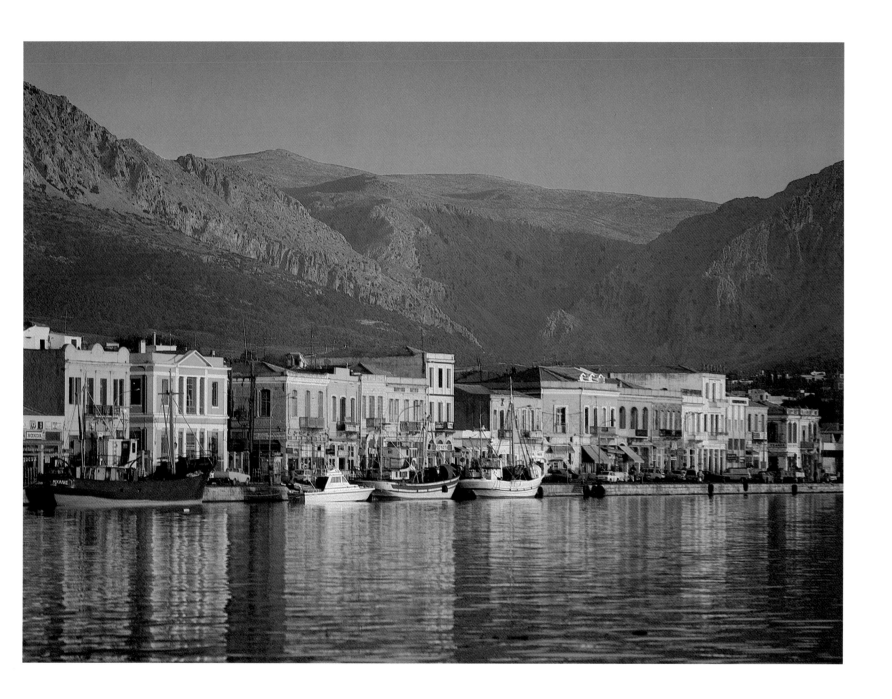

Παραδομένη τυφλά στο μέλι του ηλίου. (Σεφέρης)
Blindly indulging in the honey of the sun. (Seferis)

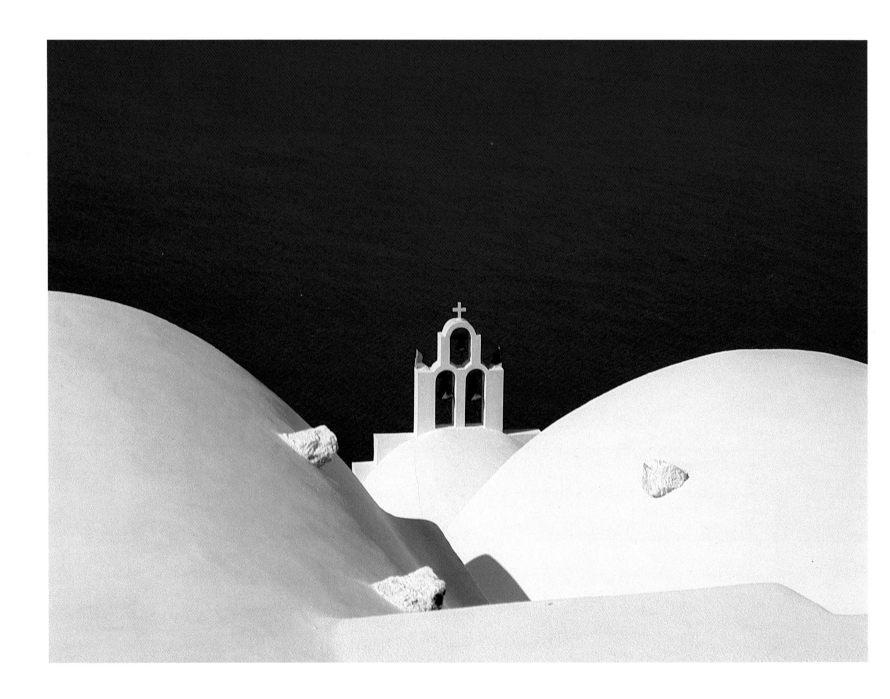

Θέα στο Αιγαίο.
View to Aegean Sea.

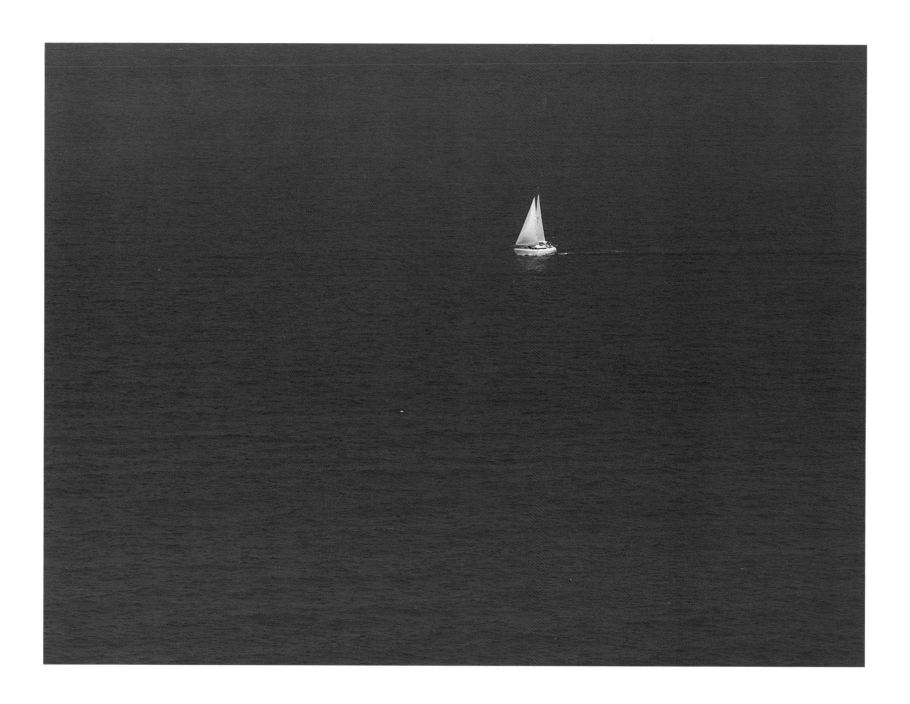

Όταν γλυκά στη θάλασσα φυσάει το μαϊστράλι ο νους μου ξεσηκώνεται (Δροσίνης)

When sweetly the sea breezes blow, my spirit is excited. (Drossinis)

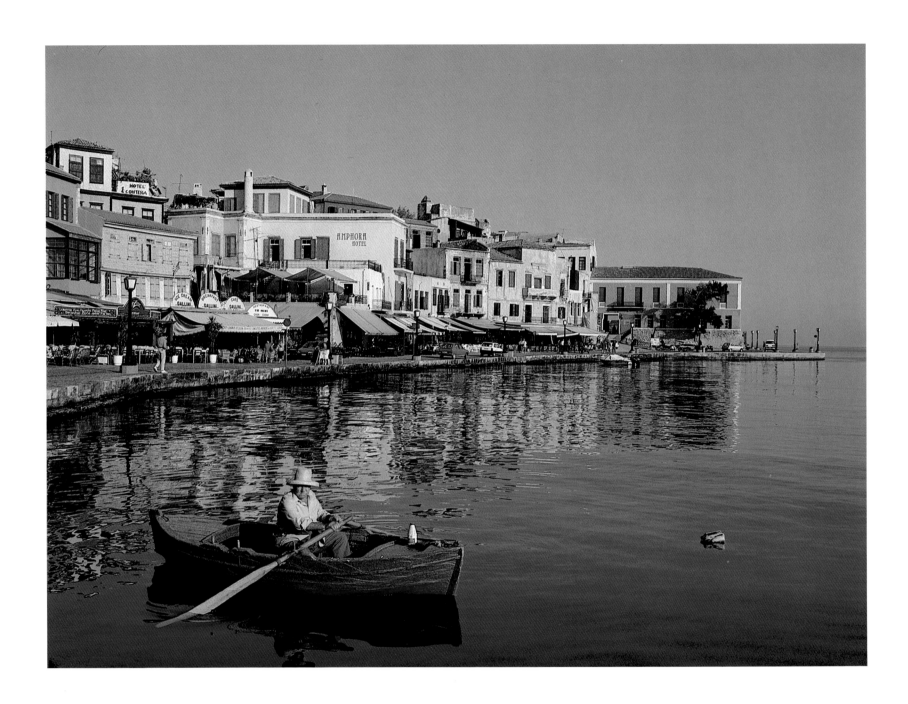

Στον πατρογονικό γιαλό αντιφεγγίζει η αγάπη.
Love glitters on the ancestral beach.

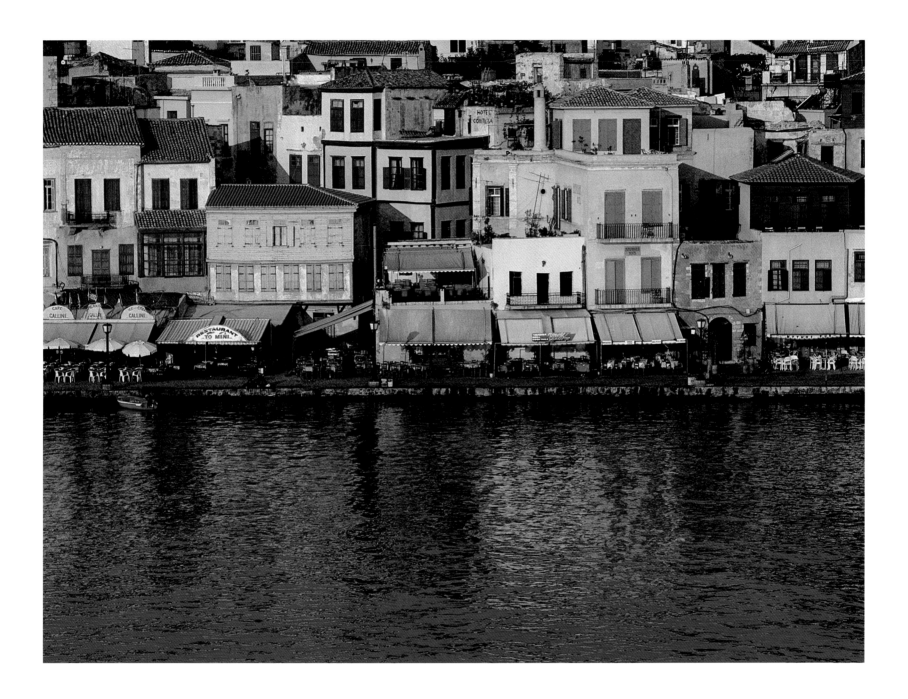

Η θάλασσα φουσκώνει αργά, τ' άρμενα καμαρώνουν κι η μέρα πάει να γλυκάνει. (Σεφέρης)
The sea slowly swells, there's pride in the rigging, and the day is turning sweet. (Seferis)

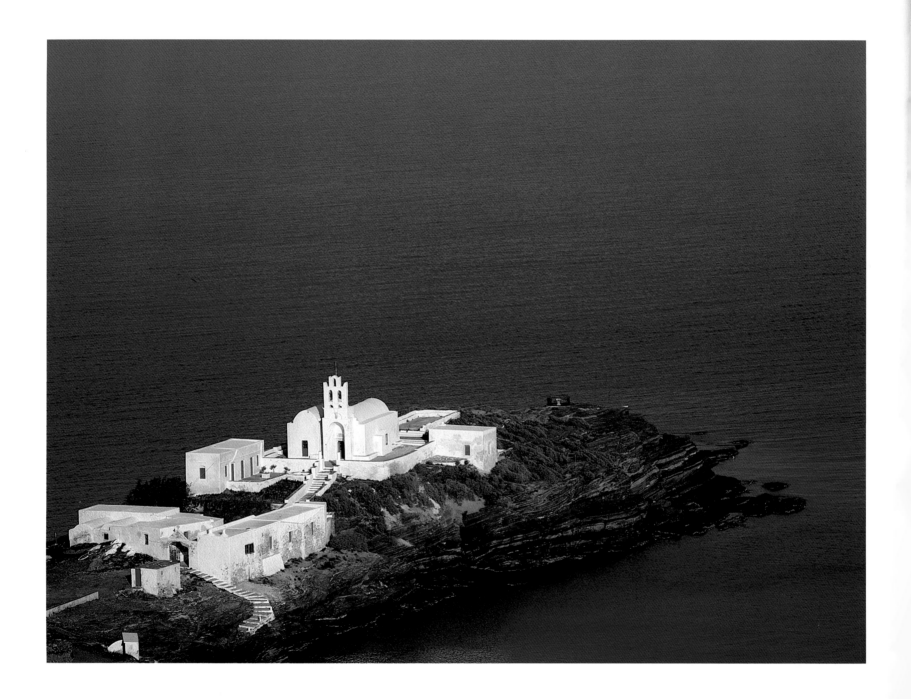

Όμως τη θάλασσα δεν ξέρω να την έχουν εξαντλήσει. (Σεφέρης)
Yet, I do not think the sea has been consumed. (Seferis)

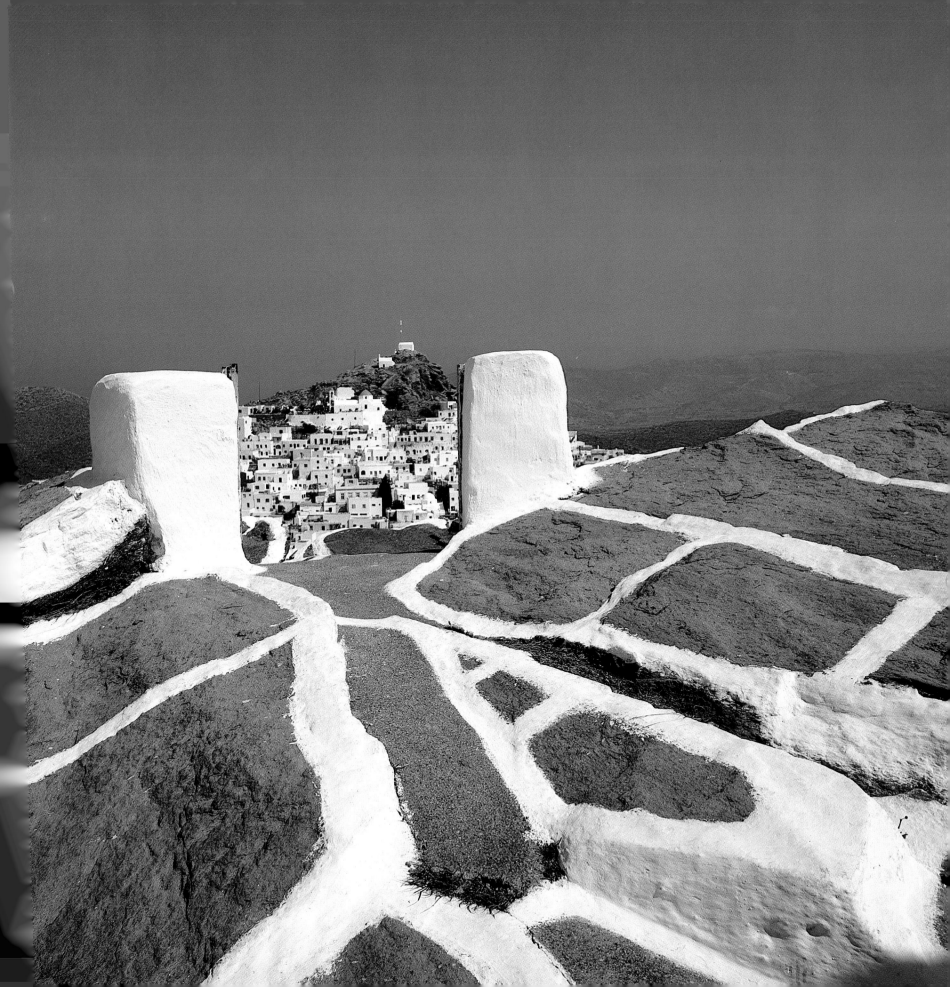

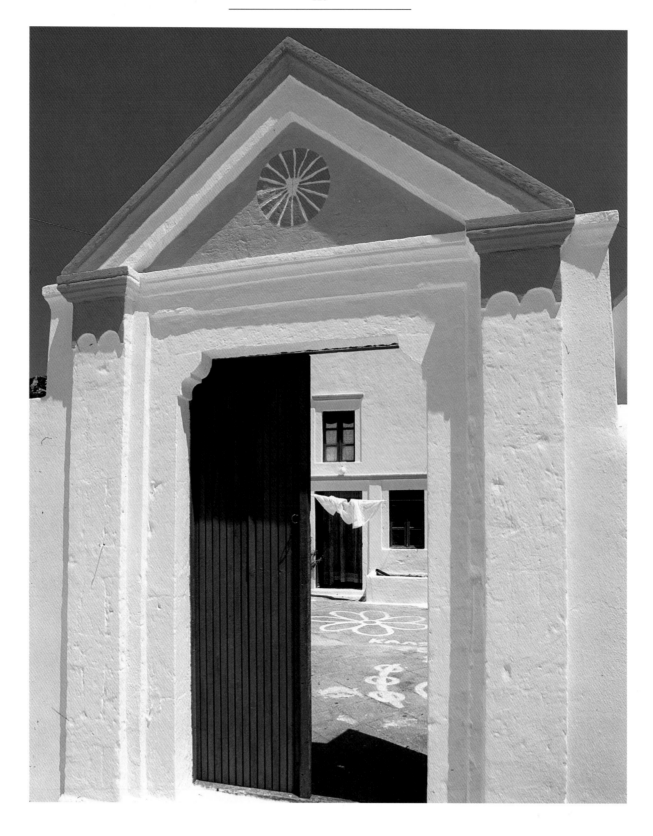

Αυλόπορτες - αγκαλιές. Ας μπούμε.

Gates - embrace. Let's go in.

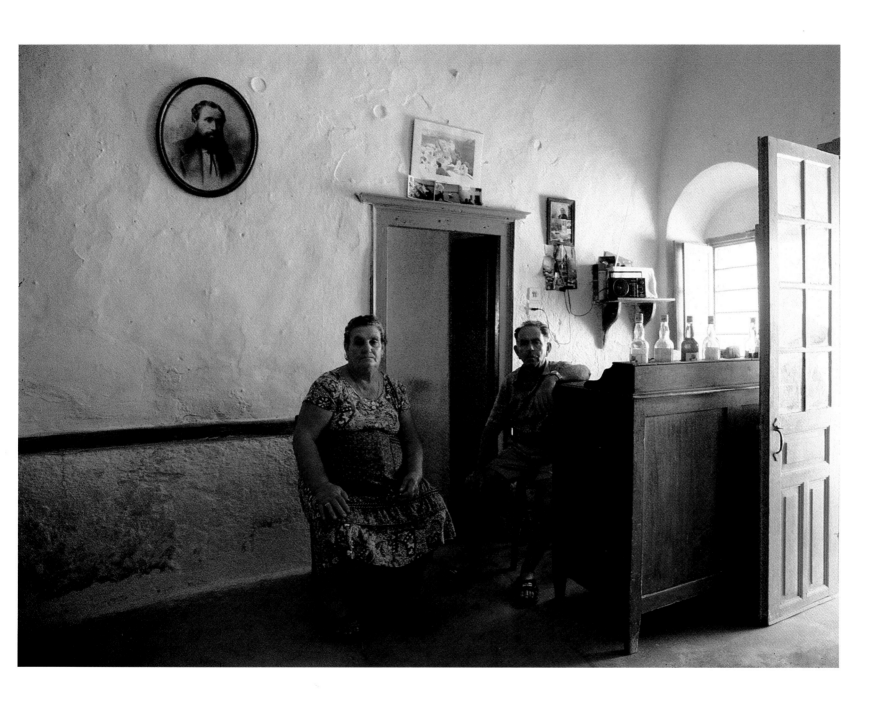

Ξαπόσταγμα από τη λάτρα της φαμίλιας.
Rest from housework.

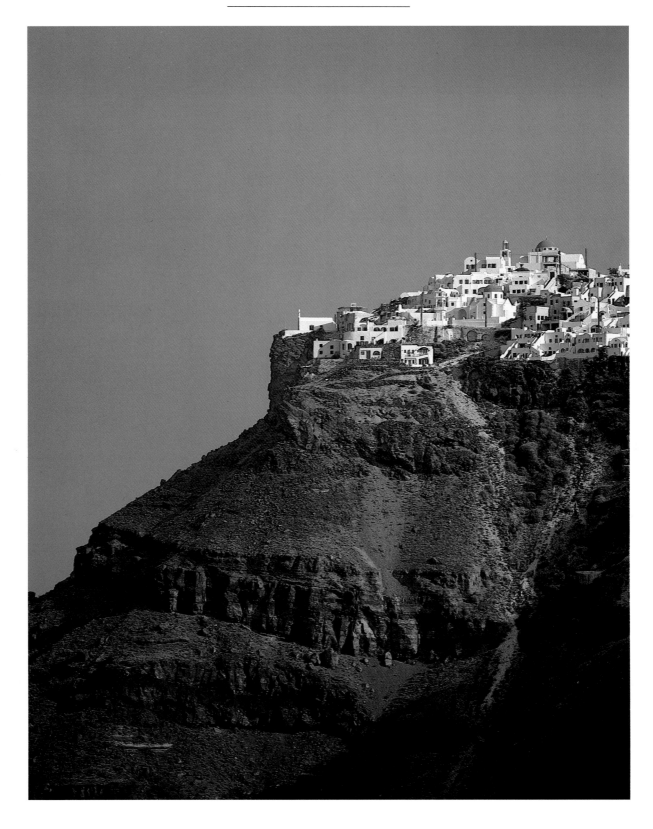

Ένας άσπρος Παντοκράτορας φρουρεί το ακρωτήρι.

A white Pantocrator guarding the cape.

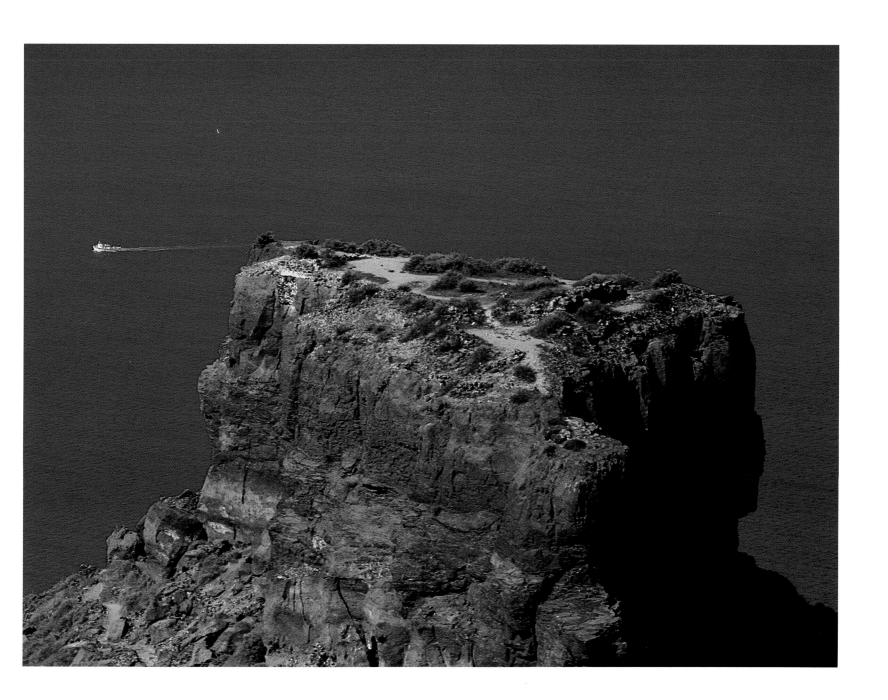

Εδώ μνημειώνεται η ορατή και αόρατη ψυχή του αρχιπελάγους.

Here the visible and the invisible soul of the sea become a monument.

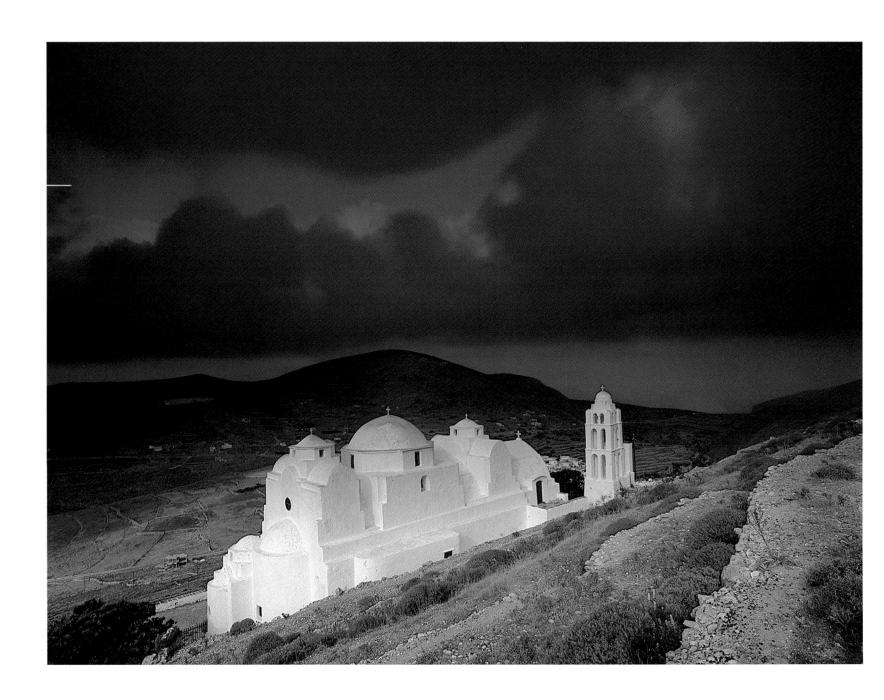

Μέσα από το φως αναδύεται η ομορφιά. Ο Θεός τη συντροφεύει.

Through light, beauty rises. God accompanies.

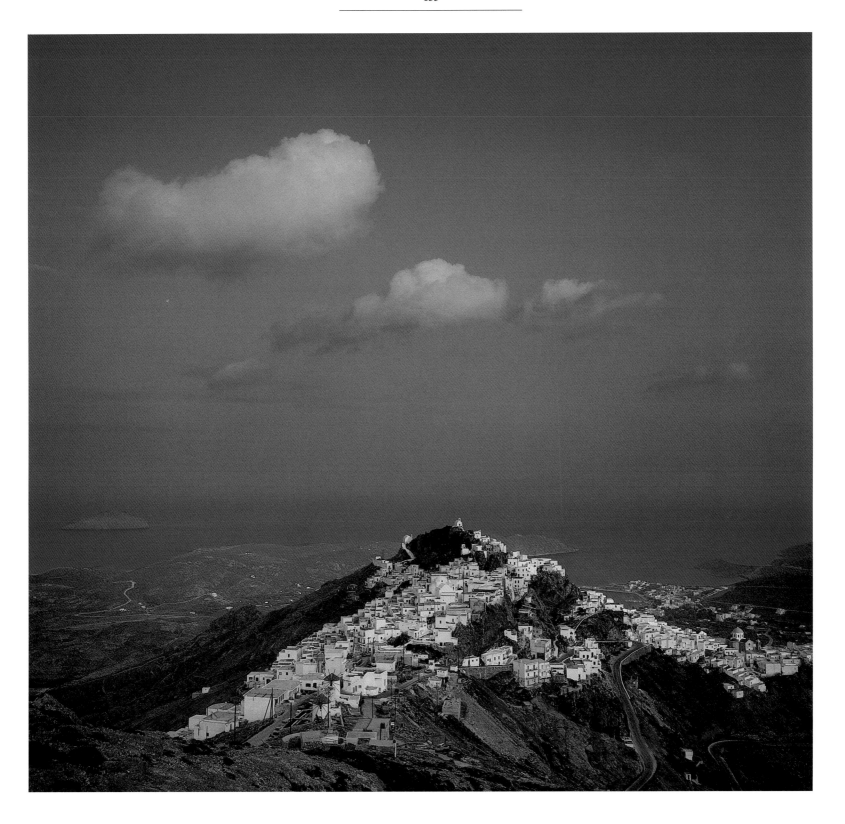

Έλα μαζί να δούμε τη γαλήνη. (Ελύτης)
Let us gaze together on serenity. (Elytis)

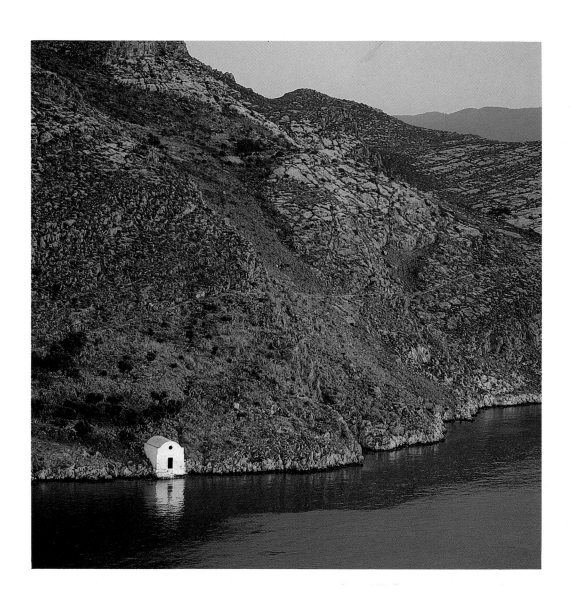

Στάσου λιγάκι πιο κοντά στη σιωπή κι αγκάλιασε... (Ελύτης)
Stand a little closer to silence and take in your arms... (Elytis)

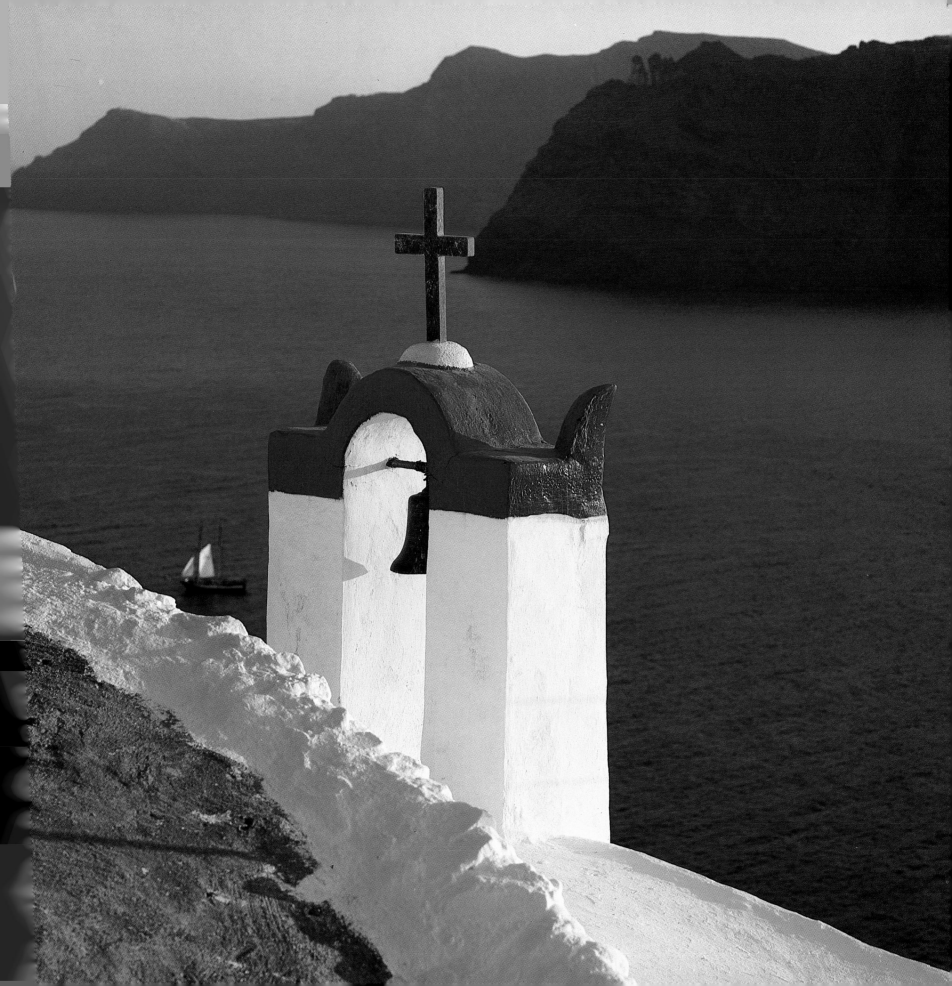

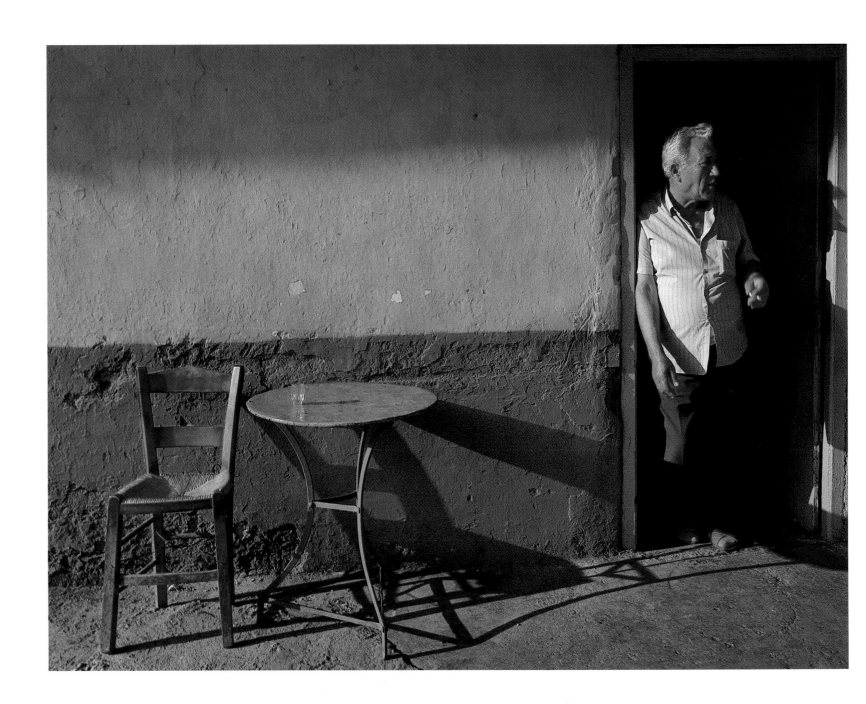

Μια καρέκλα για την αιγιοπελαγίτικη φιλοξενία.
A chair for Aegean hospitality.

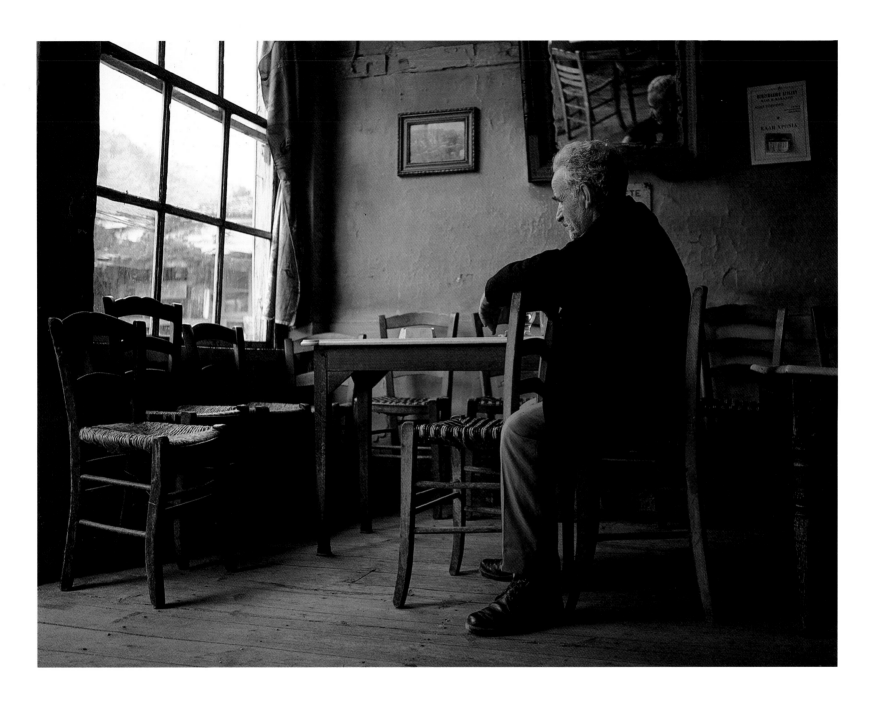

Κάθομαι κι αναπολώ τρικυμίες και μπουνάτσες.

I sit and recall tempests and serenity.

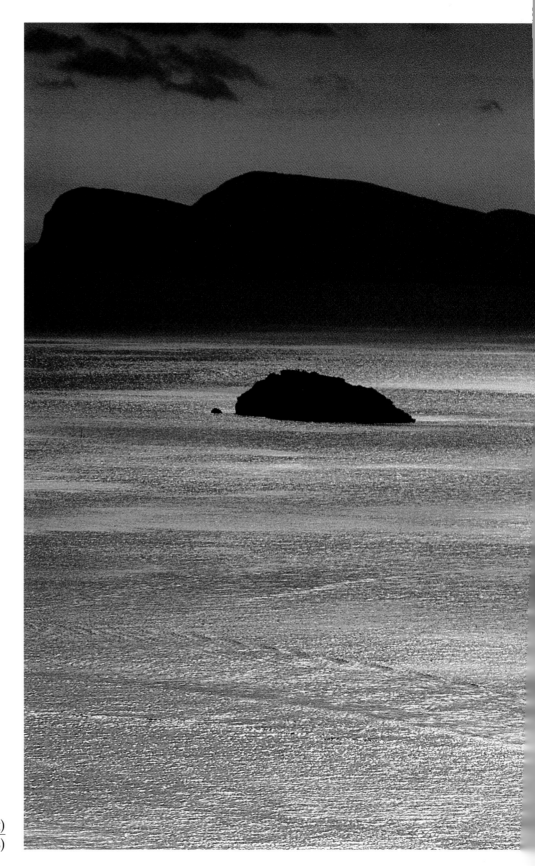

Πλέμε σε μια θάλασσα γιομάτη με λογής παράξενα φυτά. (Καββαδίας)
We are sailing in a sea full of strange plants. (Kavadias)

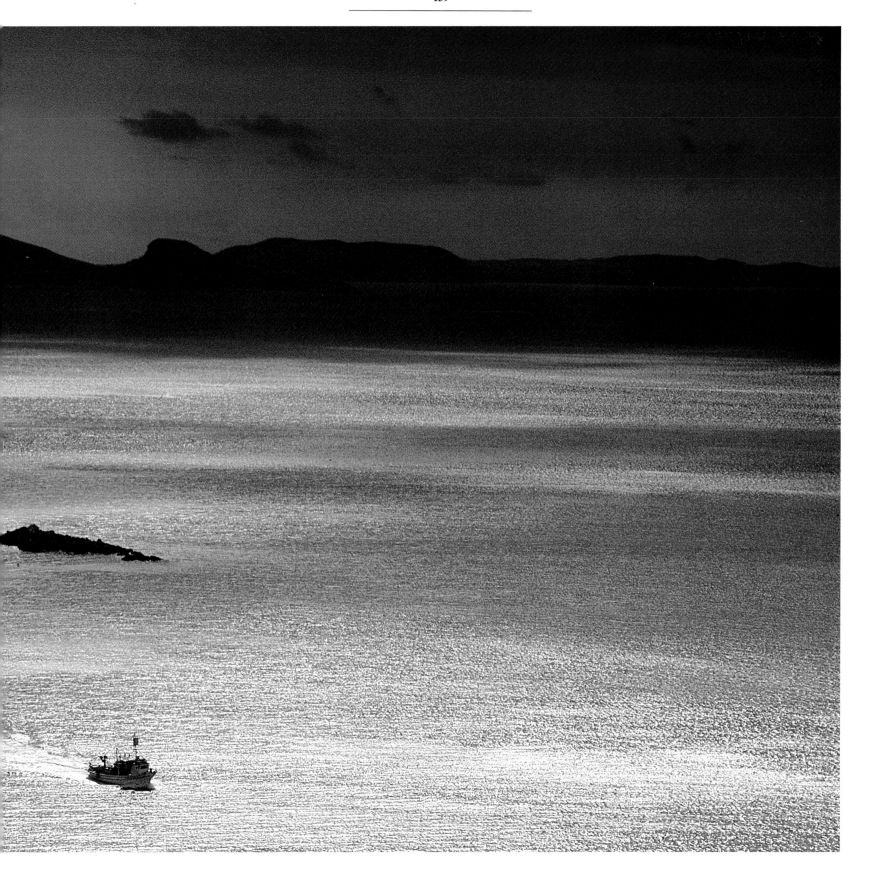

Σκαλοπάτια ερωτικά κι αλησμόνητα.
Sensual unforgettable steps.

Όταν ψυτέψεις τα σπαθιά θα βγάλει η γης λουλούδια. (Πανόπουλος)
When you plant the swords, the earth will bear flowers. (Panopoulos)

Τα πυροφάνια φέγγος της ζωής και της αγάπης.

Boat-lights glow of life and love.

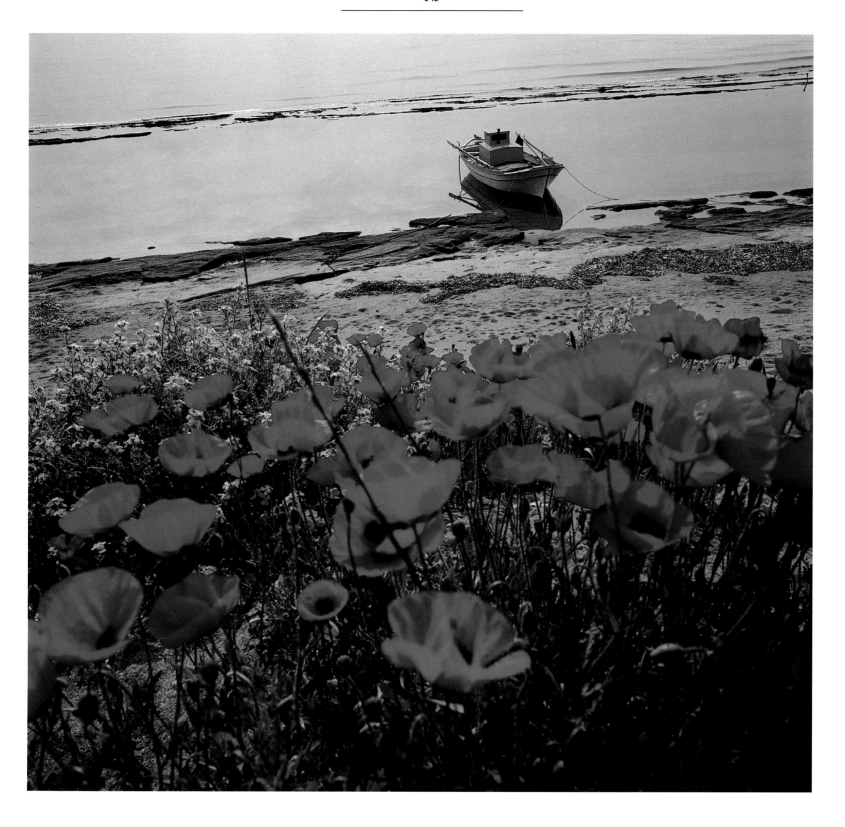

Οι παπαρούνες είναι το αίμα της καρδιάς μας.

The poppies are our heart's blood.

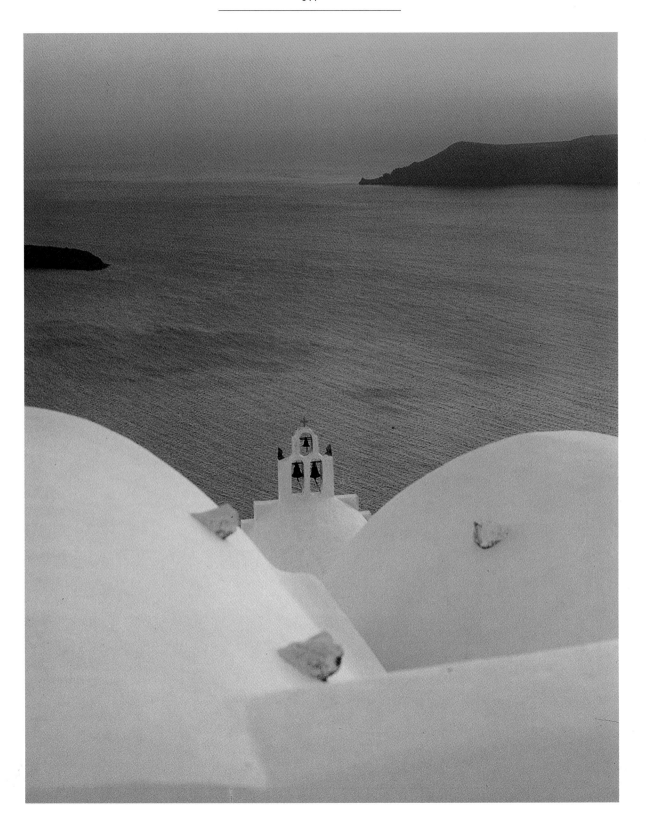

Ώρα του δειλινού, ευφροσύνη ψυχής και όραμα.

Afternoon, time for elation of soul and vision.

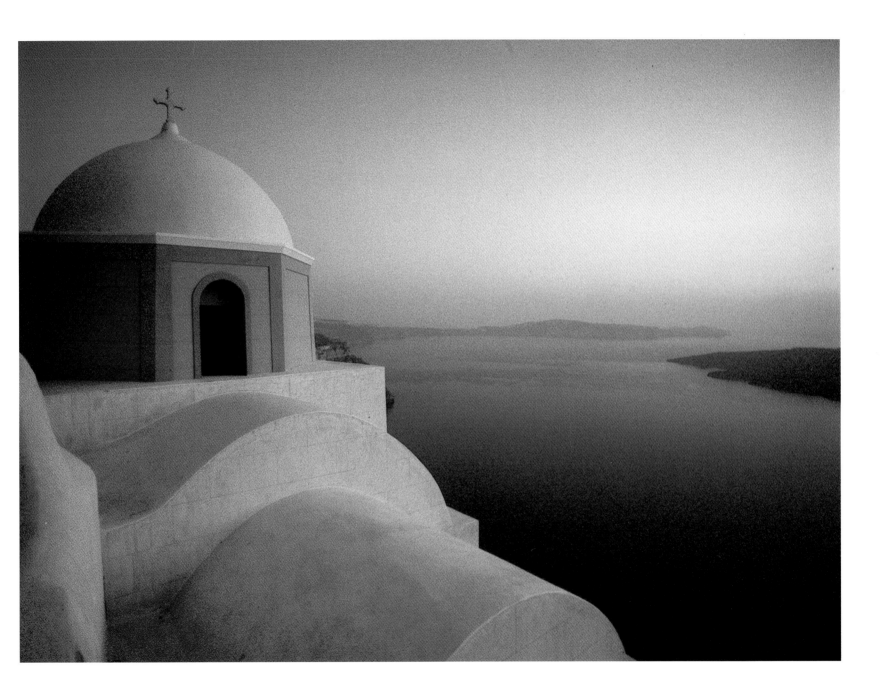

Η επανάληψη μιας ανεπανάληπτης γοητείας.

The Repetition of unique charm.

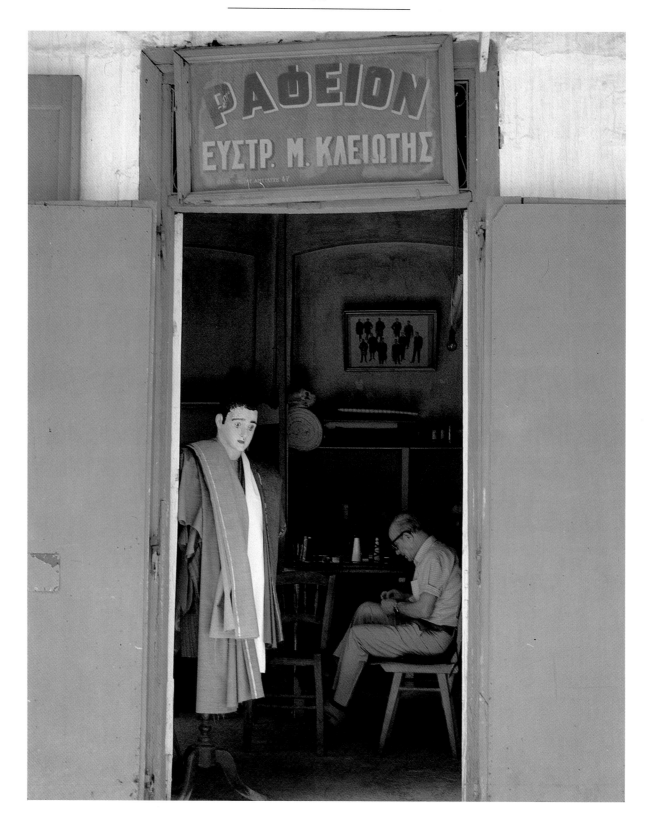

Εικόνα μορφής που μαρμάρωσε με την απόφαση μιας πίκρας παντοτινής. (Σεφέρης)

Image of face, petrified by the resolution of eternal bitterness. (Seferis)

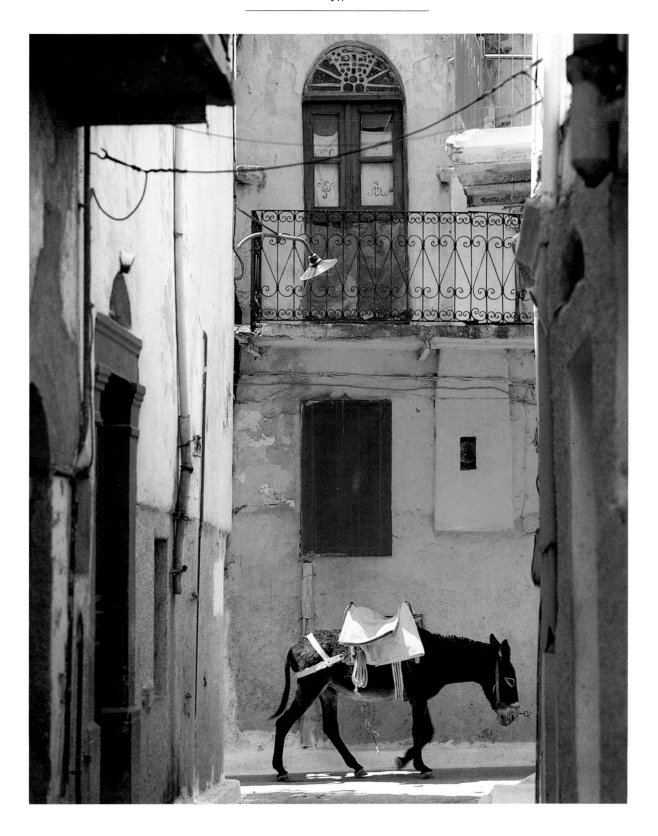

Μια αλλιώτικη μοναξιά.
A different solitude.

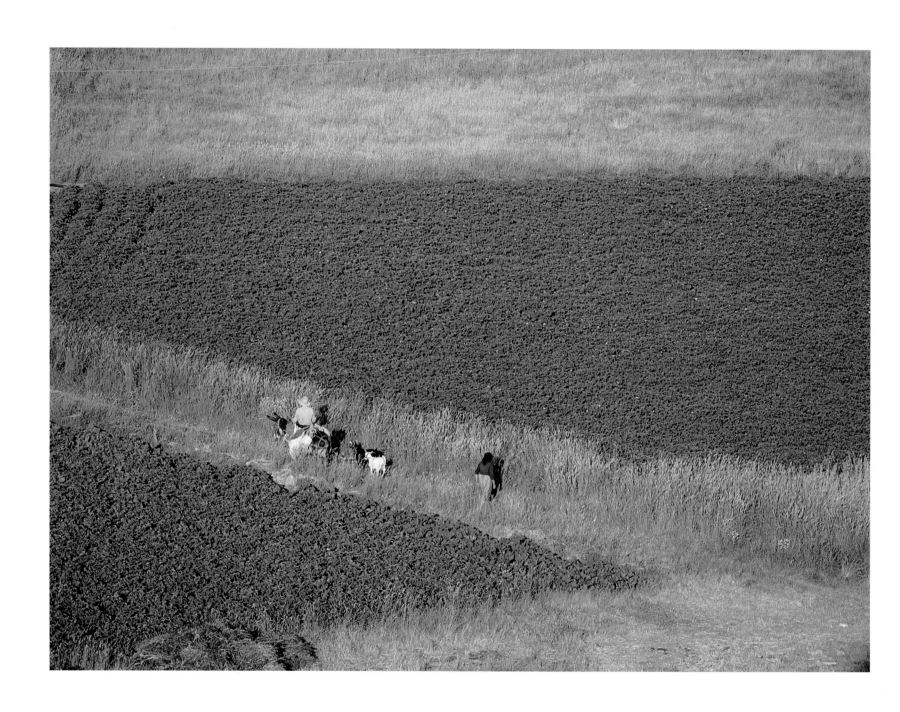

Η χλωρή πίστη του μόχθου.

The green loyalty of labor.

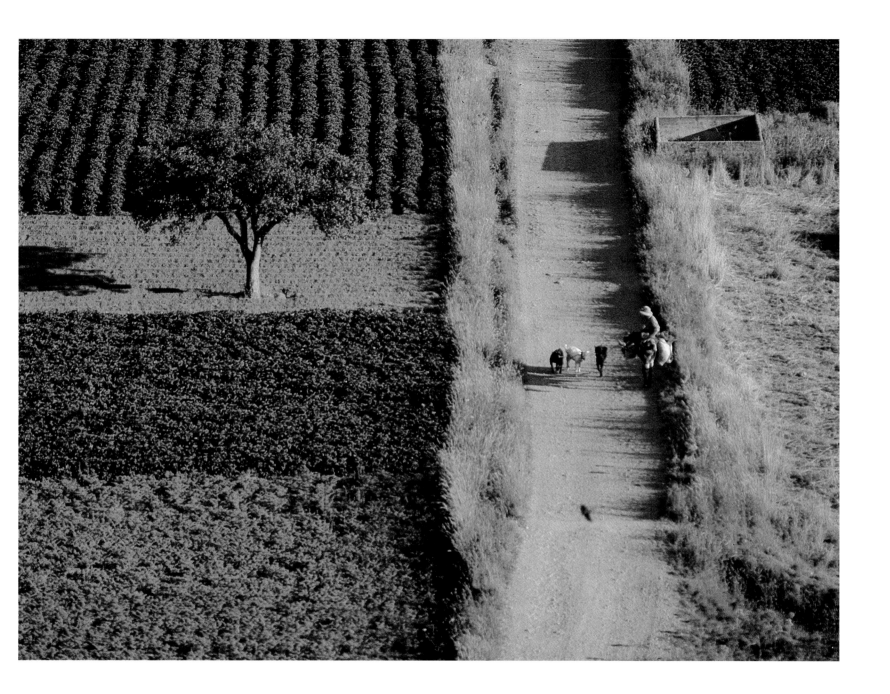

Ονειρικές χαράξεις, ειδύλλιο και επιστροφή.
Dreamlike carving, idyllic homecoming.

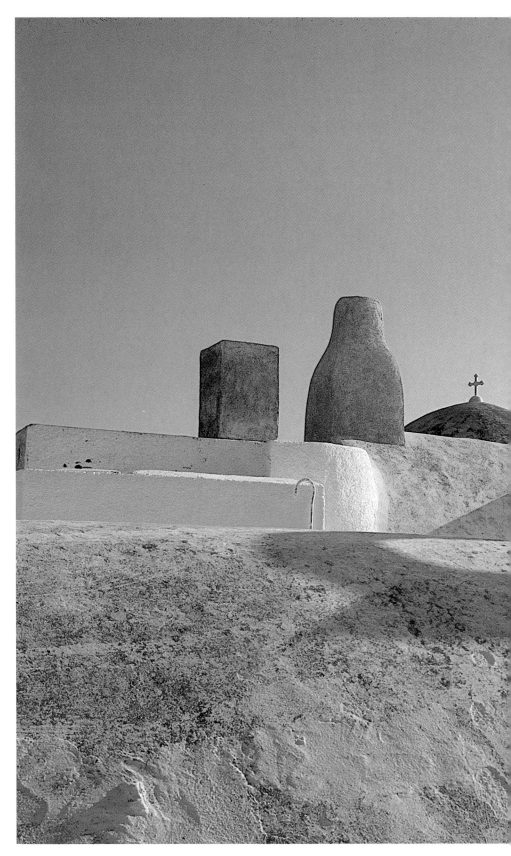

Αγναντεύοντας την αιωνιότητα.
Scanning Eternity.

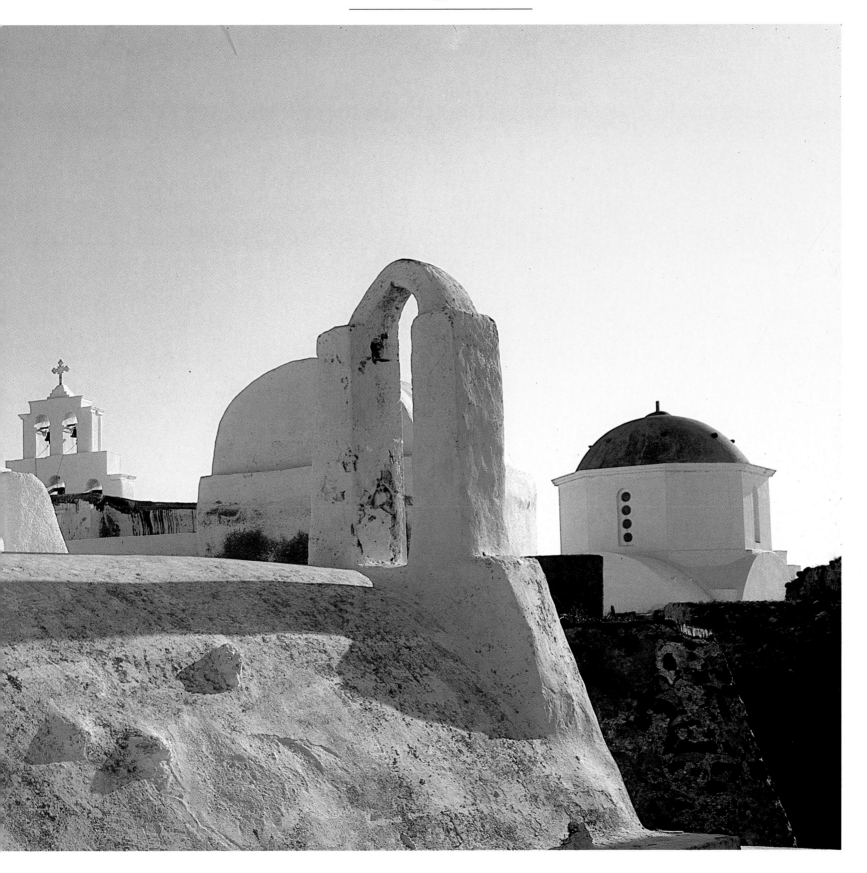

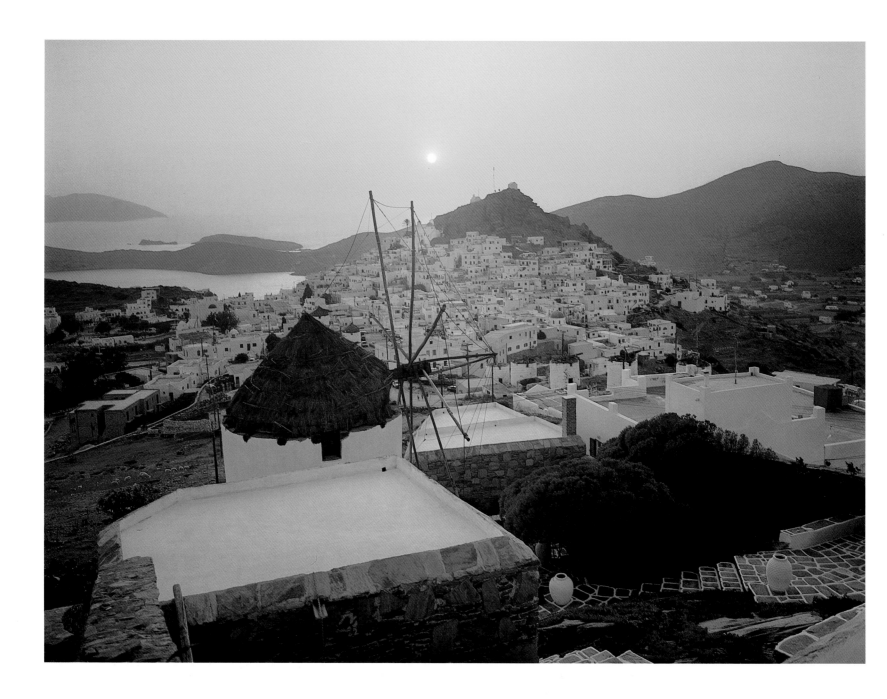

Ένας ιερός έρωτας λευκάζει.

A sacred shining white love.

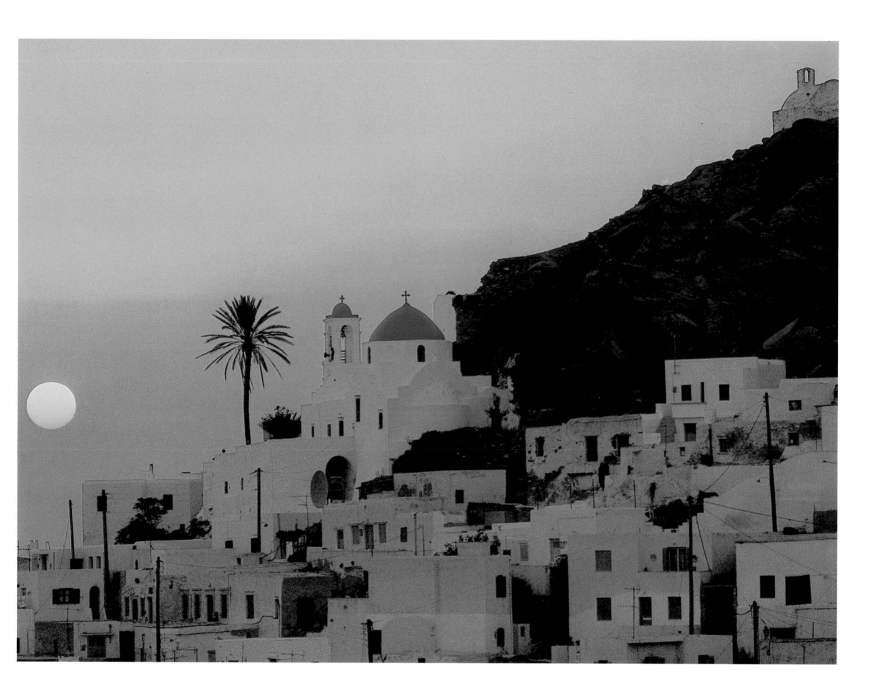

Αίνιγμα μεταφυσικό και ανθρώπινο μέτρο.
Metaphysical enigma and human measure.

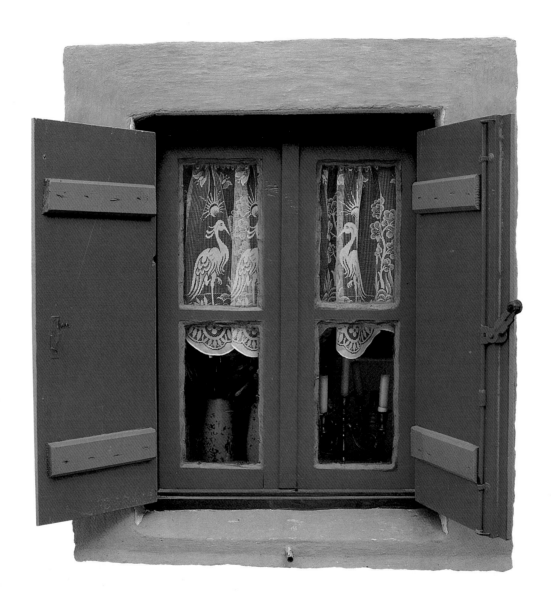

Σε περιμένουν διάπλατα τα παράθυρα της ψυχής μου. (Πανόπουλος)

My soul's windows, are wide open and await you. (Panopoulos)

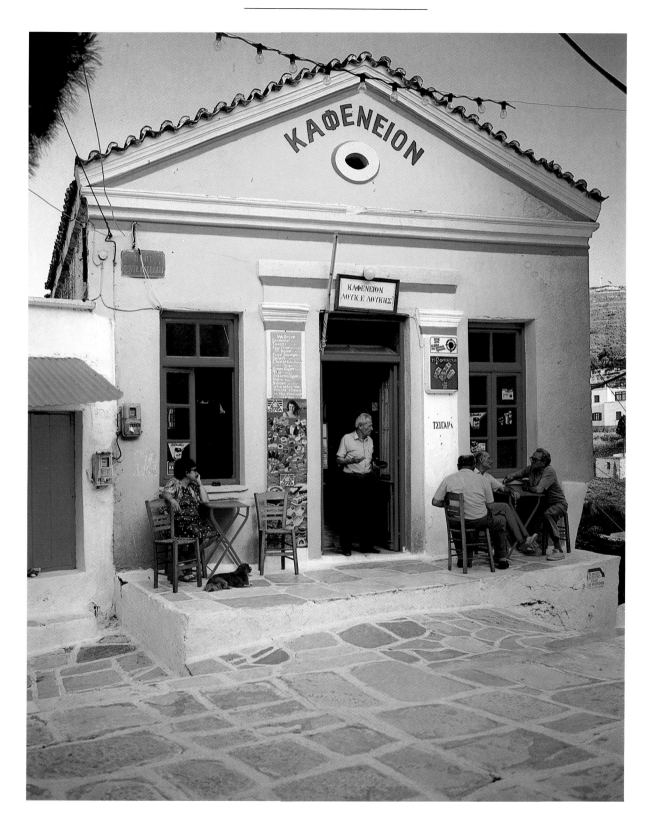

Κοιτάζοντας ο καθένας τον ίδιο κόσμο χωριστά. (Σεφέρης)

Worlds apart, each one looking the same world. (Seferis)

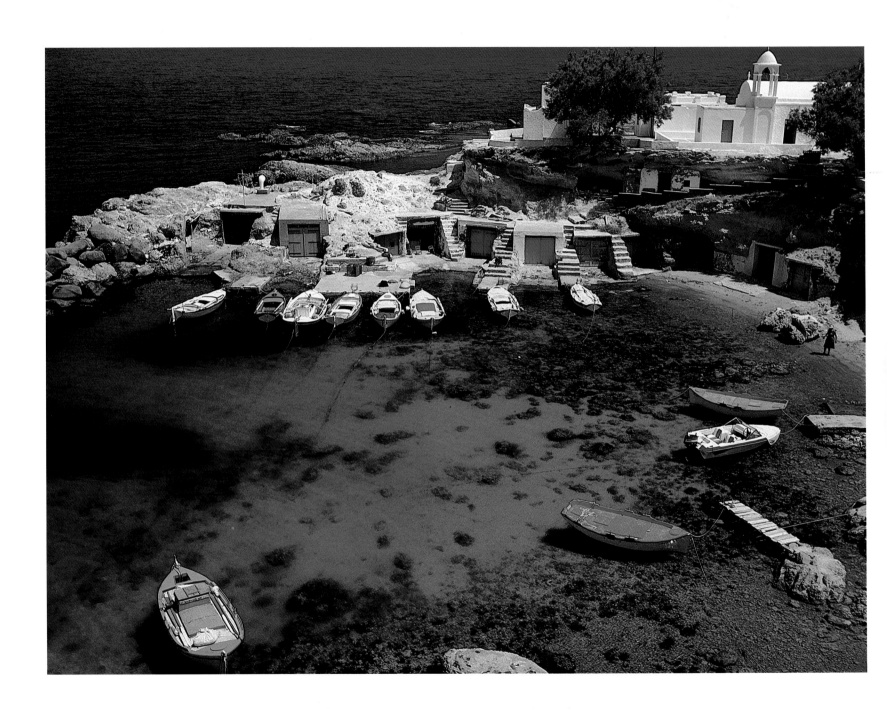

Η βάρκα η κόκκινη του ονείρου.

The red boat of dreams.

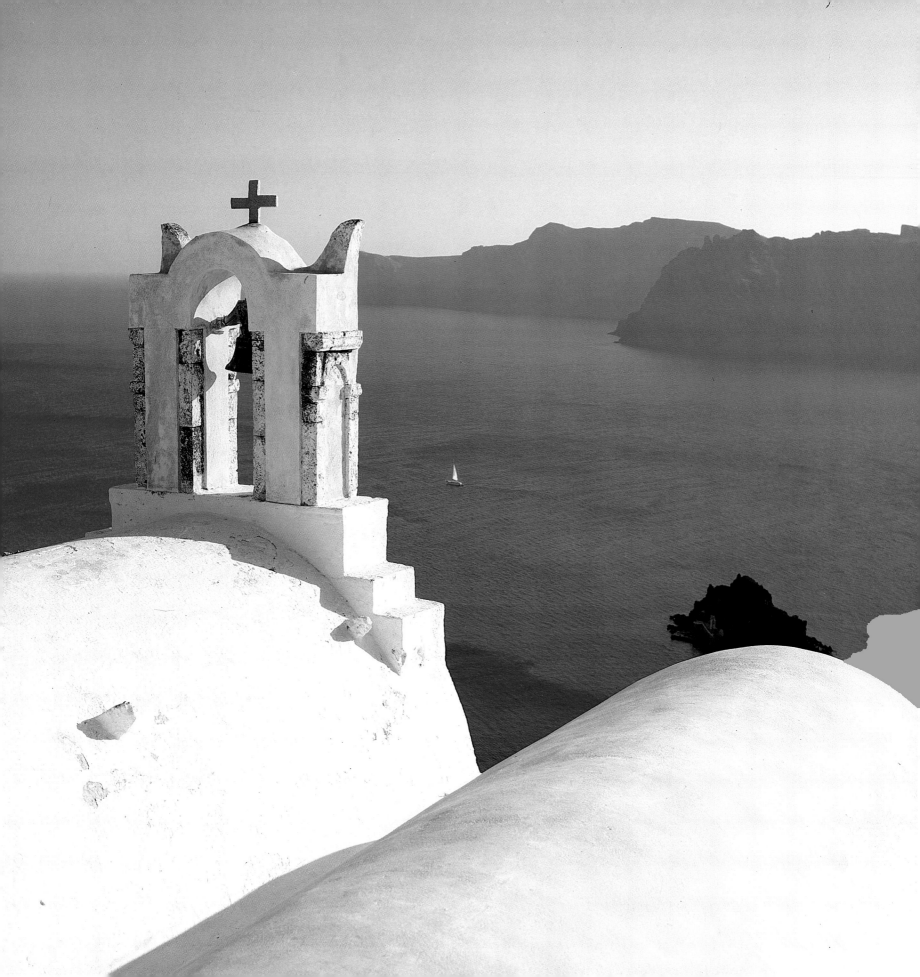

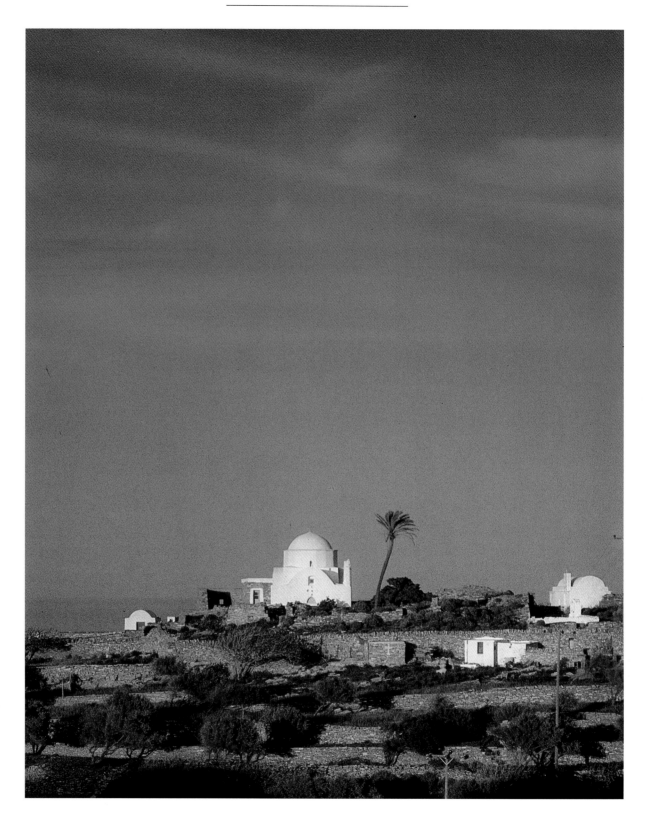

Ένα φύσημα όλοι μας και η φύση μήτε που σαλεύει. (Ελύτης)

Us puffing and yet nature does not even move. (Elytis)

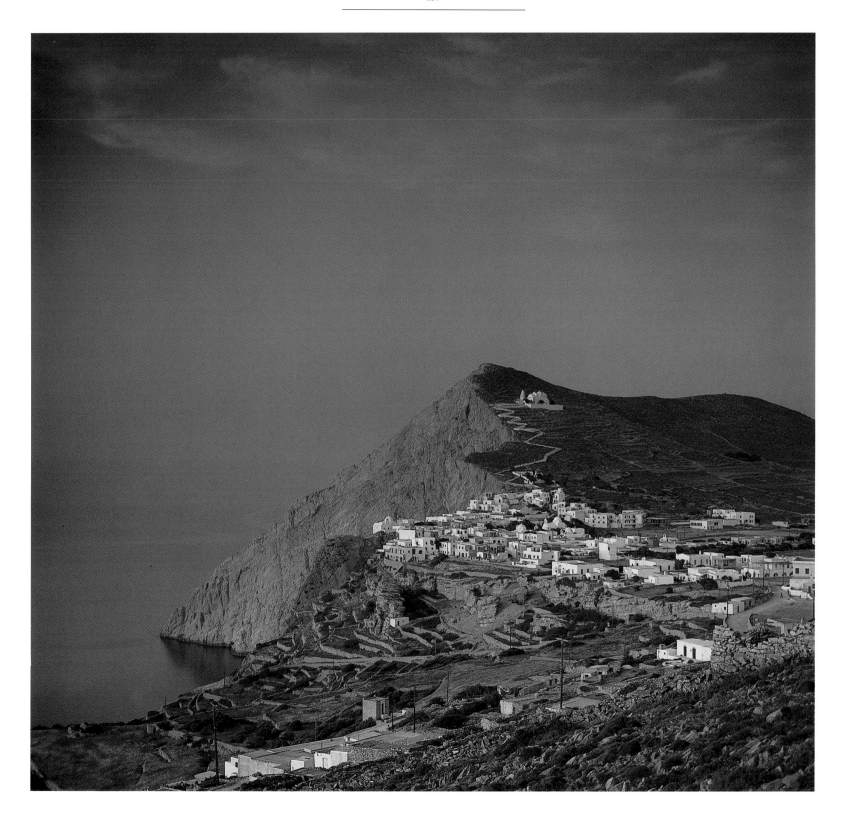

Βιγλάτορας των θαλασσών και των ονείρων.
Guardian dreams of seas.

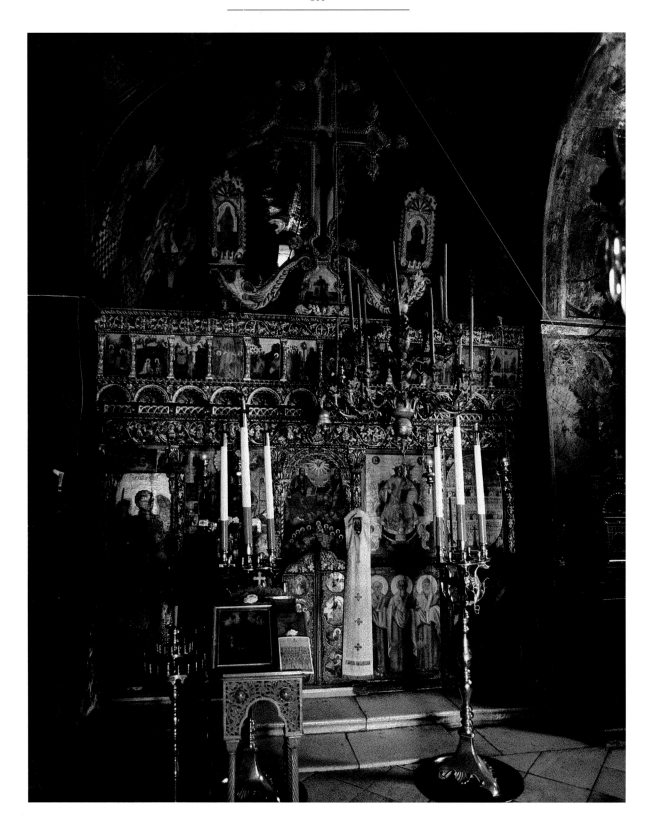

Τί γρήγορα που τα σβηστά κεριά πληθαίνουν. (Καβάφης)

How swiftly the extinct candles increase. (Cavafy)

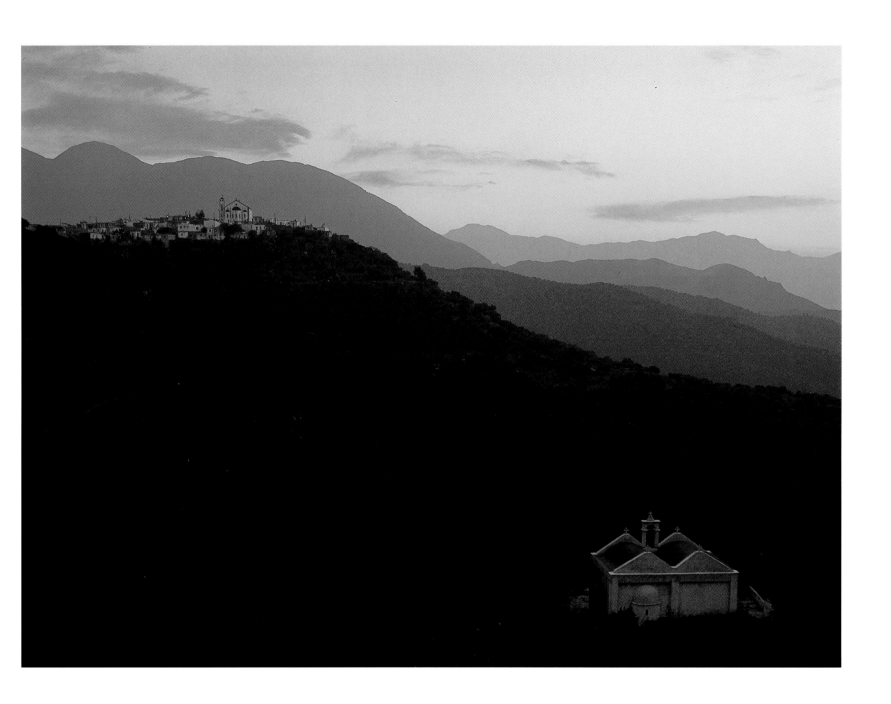

Καθώς το φως έρχεται ιλαρόν να σκεπάσει τη γη.
As merry light comes to cover the earth.

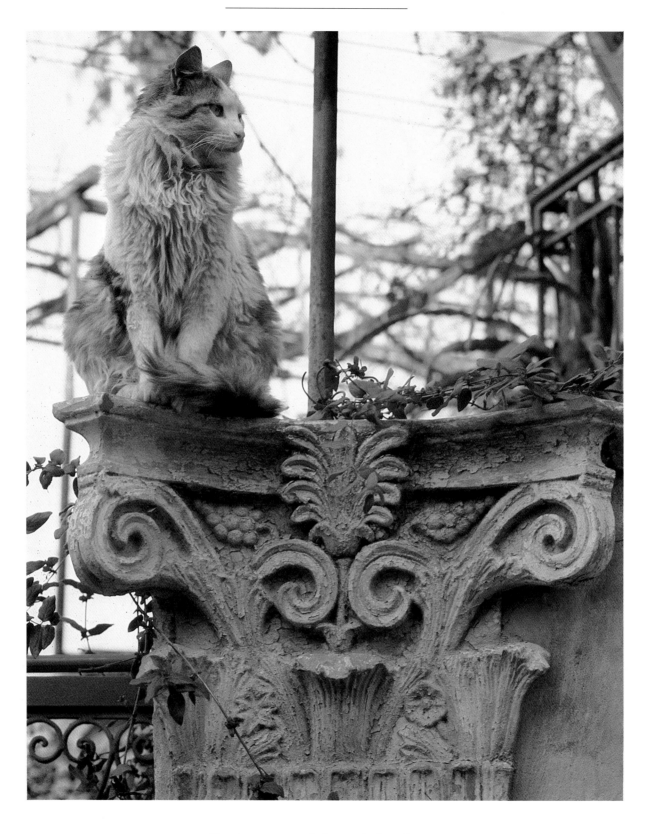

Κιονόκρανα των παλιών καιρών διηγούνται.

Narrated capitals of old times.

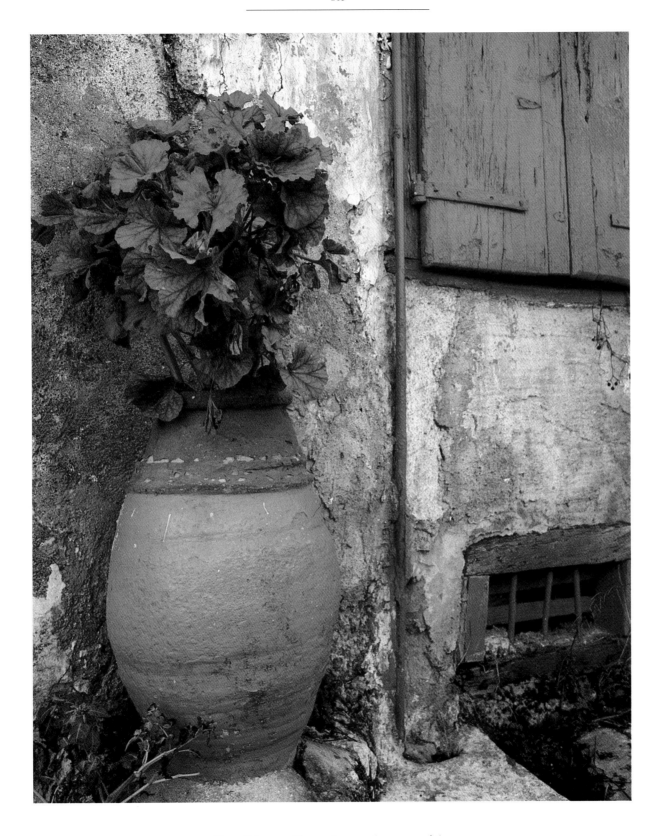

Το πυθάρι που βλασταίνει τον ύμνο της αυλής.

The jar germinates the hymn of the yard.

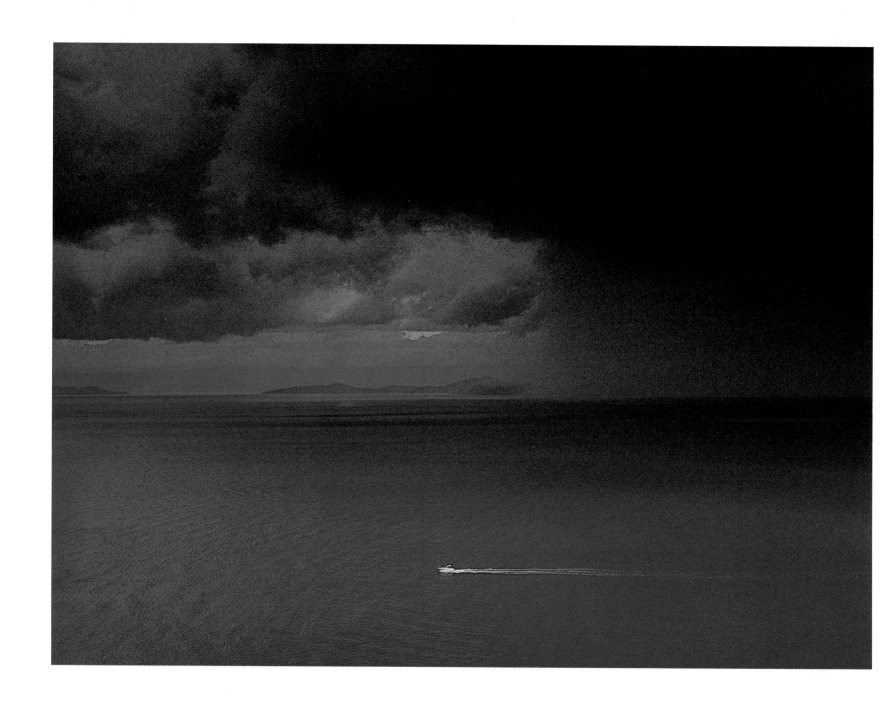

Να σ' αγναντεύω θάλασσα και να μη σε χορταίνω. (Βάρναλης)
I wish I scanned the sea and never get enough. (Varnalis)

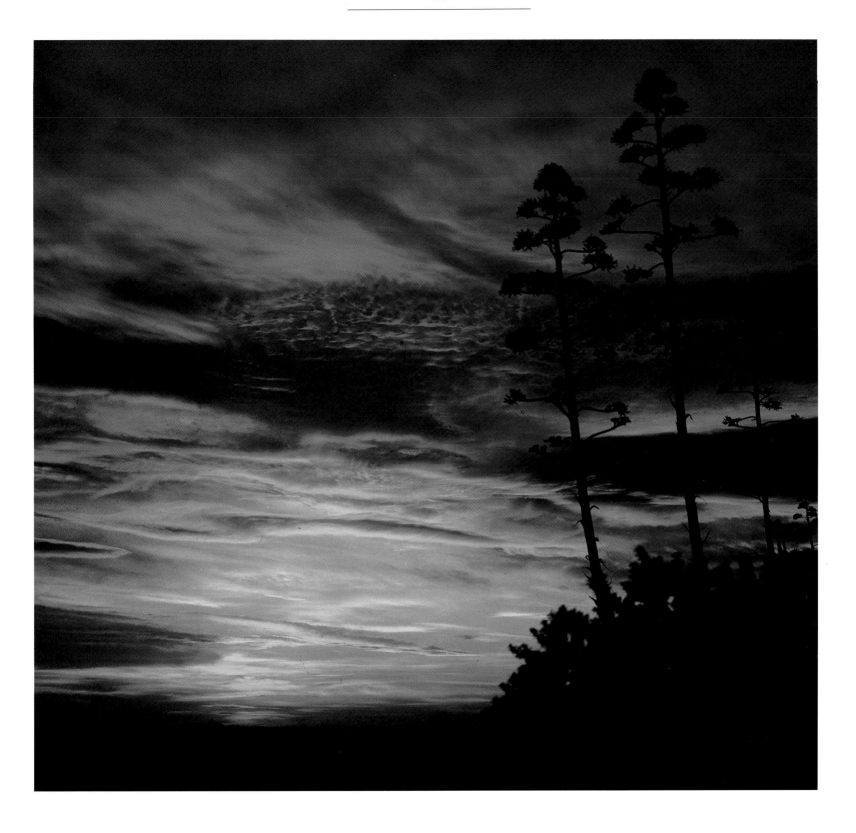

Τα σύννεφα είναι τα σκαλοπάτια του ουρανού.

The clouds are steps to heaven.

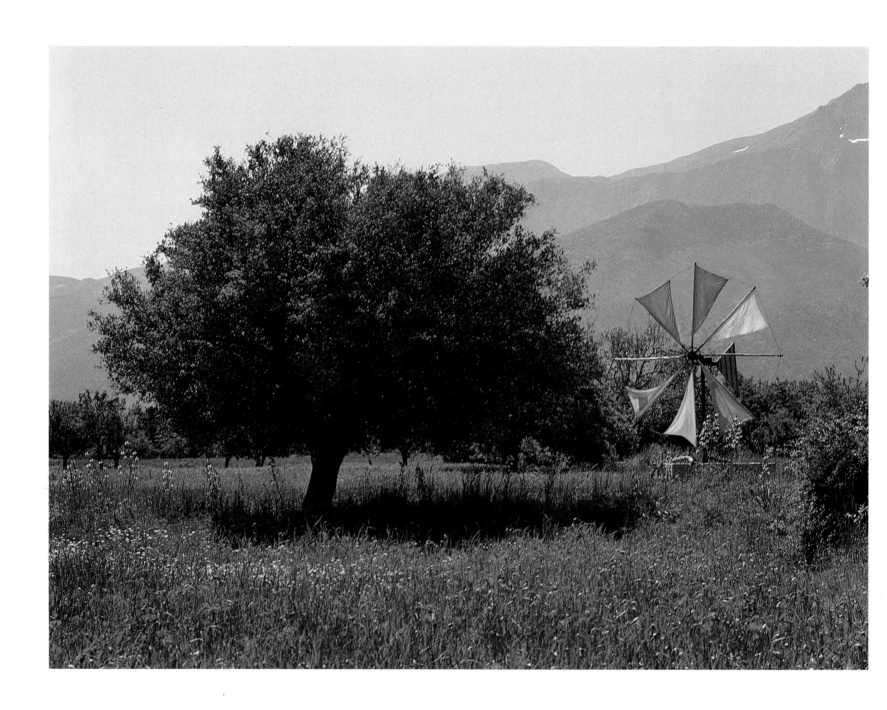

Ανεμόμυλος στο οροπέδιο. Μάχη του καιρού και του ανθρώπου.
Windmill on the plateau. Battling weather and man.

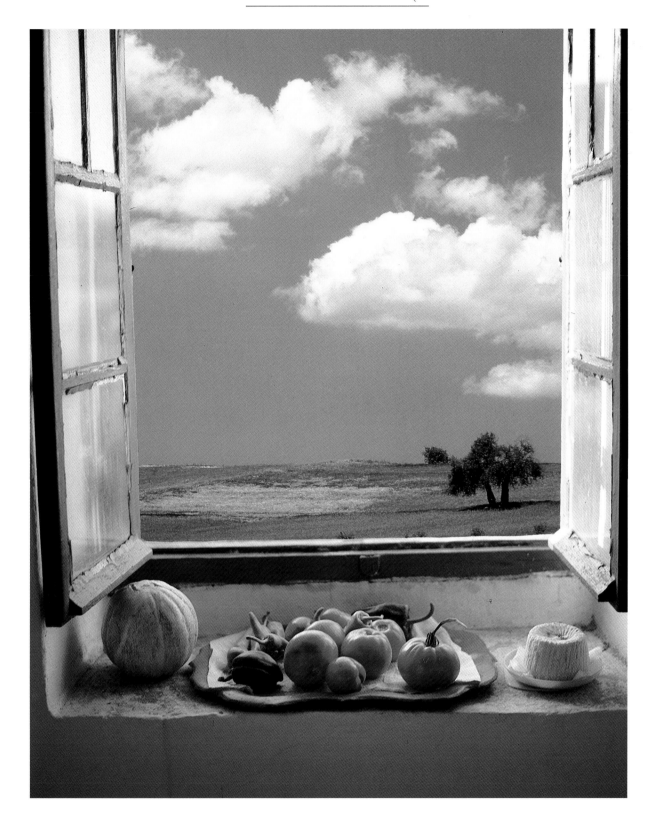

Όταν ανοίγει ένα παράθυρο θα 'ναι παρηγοριά. (Καβάφης)

This shall be a comfort when a window opens. (Cavafy)

ΕΥΡΕΤΗΡΙΟ ΦΩΤΟΓΡΑΦΙΩΝ

INDEX OF PHOTOGRAPHS

ΦΩΤΟΓΡΑΦΙΕΣ	**ΝΙΚΟΣ ΔΕΣΥΛΛΑΣ**
ΕΙΣΑΓΩΓΗ, ΑΝΘΟΛΟΓΙΟ, ΣΧΟΛΙΑ	**ΜΑΤΘΑΙΟΣ ΜΟΥΝΤΕΣ**
ΚΑΛΛΙΤΕΧΝΙΚΗ ΕΠΙΜΕΛΕΙΑ	**ΜΑΡΙΑ ΚΑΡΑΤΑΣΣΟΥ**
ΕΠΙΛΟΓΗ ΛΕΖΑΝΤΩΝ	**ΜΑΤΘΑΙΟΣ ΜΟΥΝΤΕΣ**
	ΣΤΕΛΛΑ ΠΕΡΠΕΡΑ
ΣΧΕΔΙΑΣΜΟΣ ΚΕΙΜΕΝΩΝ	**ΕΥΑΓΓΕΛΟΣ ΠΙΣΠΑΣ**
ΜΕΤΑΦΡΑΣΗ	**ΑΘΑΝΑΣΙΟΣ ΑΝΑΓΝΩΣΤΟΠΟΥΛΟΣ**
ΦΩΤΟΣΤΟΙΧΕΙΟΘΕΣΙΑ	**ΣΤΑΥΡΟΣ ΜΠΕΛΕΣΑΚΟΣ**
ΔΙΑΧΩΡΙΣΜΟΙ	**ΝΙΚΟΣ ΑΛΕΞΙΑΔΗΣ - ΤΟΞΟ Ο.Ε.**
ΜΟΝΤΑΖ, ΕΚΤΥΠΩΣΗ	**ΕΠΙΚΟΙΝΩΝΙΑ Ε.Π.Ε.**
ΦΙΛΜ	**KODAK EKTACHROME EPR 64**

© ΕΚΔΟΣΕΙΣ ΣΥΝΟΛΟ, 1993

Σφιγγός 29, 117 45 Αθήνα, τηλ./fax: 9214 306

ISBN 960-85416-0-3

PHOTOGRAPHS	**NIKOS DESYLLAS**
INTRODUCTION, ANTHOLOGY, COMMENTS	**MATHAIOS MOUNTES**
ART EDITOR	**MARIA KARATASSOU**
SELECTED HEADINGS	**MATHAIOS MOUNTES**
	STELLA PERPERA
TEXT DESIGN	**EVANGELOS PISPAS**
TRANSLATION	**ATHAN. ANAGNOSTOPOULOS**
TYPESETTING	**STAVROS BELESAKOS**
COLOR SEPARATION	**NIKOS ALEXIADIS-TOXO LTD**
MONTAGE, PRINTING	**EPIKINONIA LTD**
FILM	**KODAK EKTACHROME EPR 64**

© SYNOLO PUBLICATIONS, 1993

Sfigos 29, 117 45 Athens, tel./fax: 9214 306

ISBN 960-85416-0-3

VIEW TO THE AEGEAN SEA

ISBN : 9980092025
TIMH : 13500 ΔΡΧ.

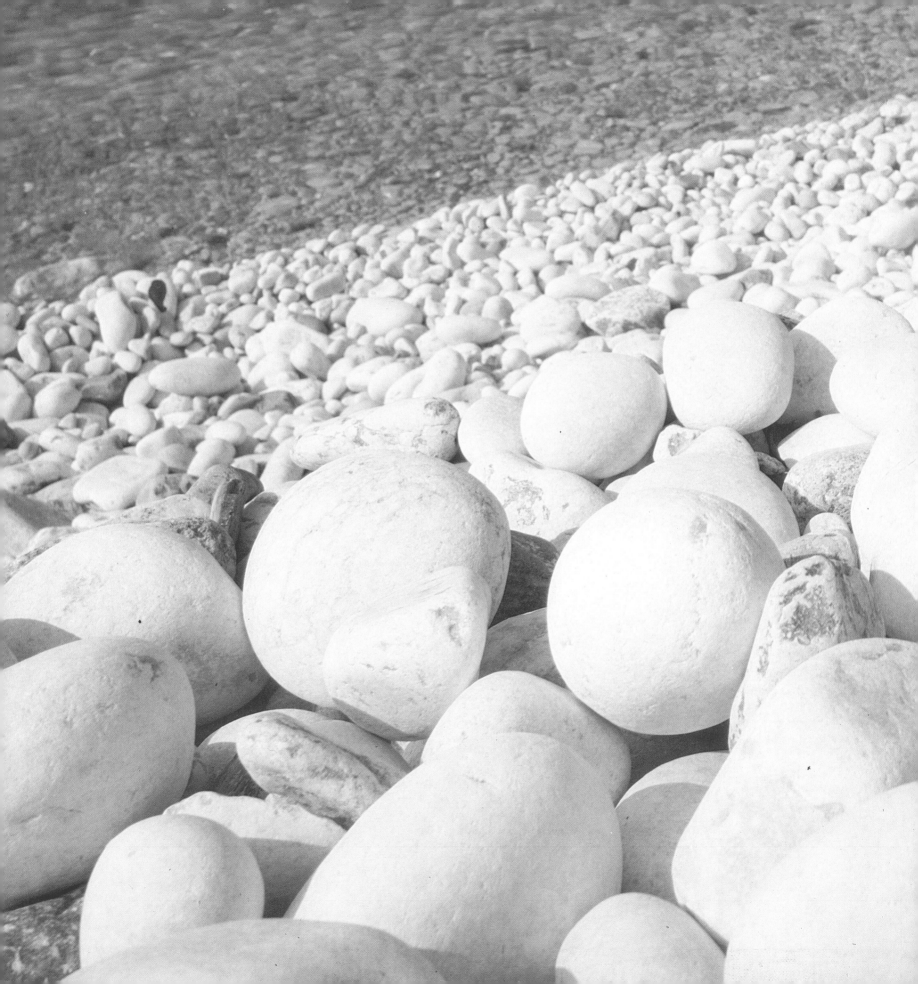